flashatnight
stealing the night
by markus rico

FLASH AT NIGHT
stealing the night
Copyright © 2010 Instituto Monsa de ediciones

Editor, concept, and project director
Josep Maria Minguet

All photographs, and art direction
Markus Rico

Design, and layout
Rubén Salgueiros

English translation
Dale Smith

2010 © INSTITUTO MONSA DE EDICIONES
Gravina 43 (08930)
Sant Adrià de Besòs
Barcelona
Tlf. +34 93 381 00 50
Fax.+34 93 381 00 93
www.monsa.com
monsa@monsa.com

ISBN 978-84-96823-88-4
D.L BI-3144-09

Printed in Spain by Grafo, S.A.

flashatnight

stealing the night
by markus rico

monsa

Never, not even now, have i had the certainty of knowing where all these stories are going. Many nights. Unforgettable. Or not. Crazy. Others less. Those than end in sex. Or without it. Music. Screams. Voices. Sounds. Performances. live shows. With friends. With aquaintances. With the anonymous. Tattoos. Backs. High Heels. Lips. Makeup. Necks. Chains. Sometimes tears. Dark stairs. Red Corridors. Blue. Bathrooms. Drugs. Dark Empty Spaces. Blank, Blurred, Drunken stares.

And I still do not know, even now, where all these stories are going. It´s in your your hands, probably.

Nunca, ni siquiera ahora, he tenido la certeza de saber hacia dónde se dirigen todas estas historias. Muchas noches. Inolvidables. O no. Locas. Otras no tanto. Que acaban en sexo. O sin él. Música. Gritos. Voces. Sonidos. Performances. Real shows. Con amigos. Con conocidos. Con anónimos. Tatuajes. Espaldas. Tacones. Labios. Maquillaje. Nucas. Cadenas. Algunas veces lágrimas. Escaleras oscuras. Pasillos rojos. Azul. Cuartos de baños. Drogas. Espacios vacíos. Negros. Miradas perdidas. Borrosas. Etílicas.

Y sigo sin saber, aún ahora, hacia dónde se dirigen todas estas historias. A tus manos, probablemente.

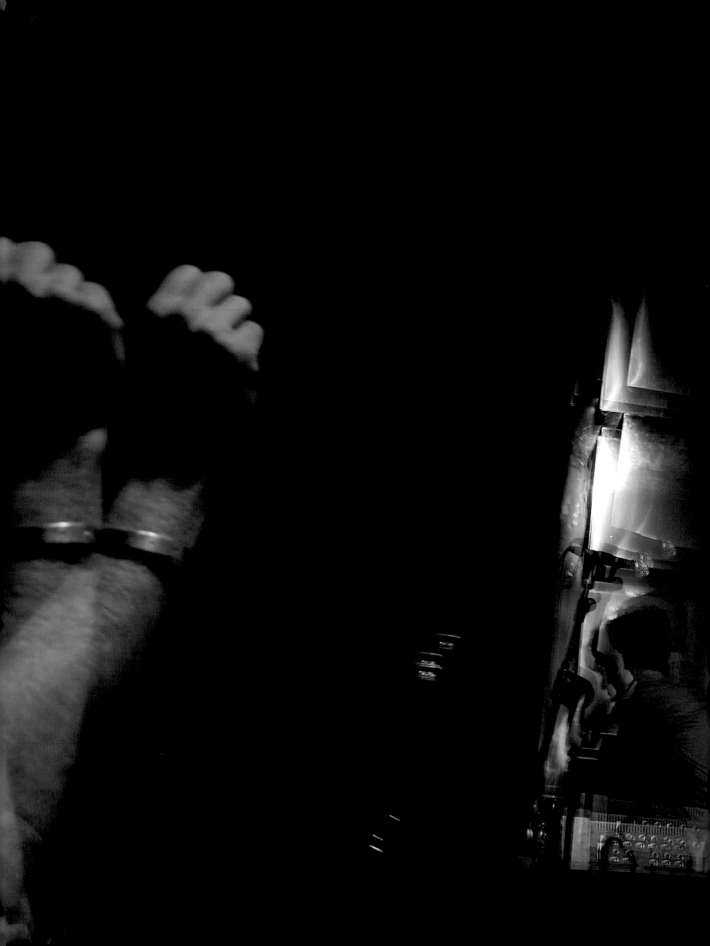

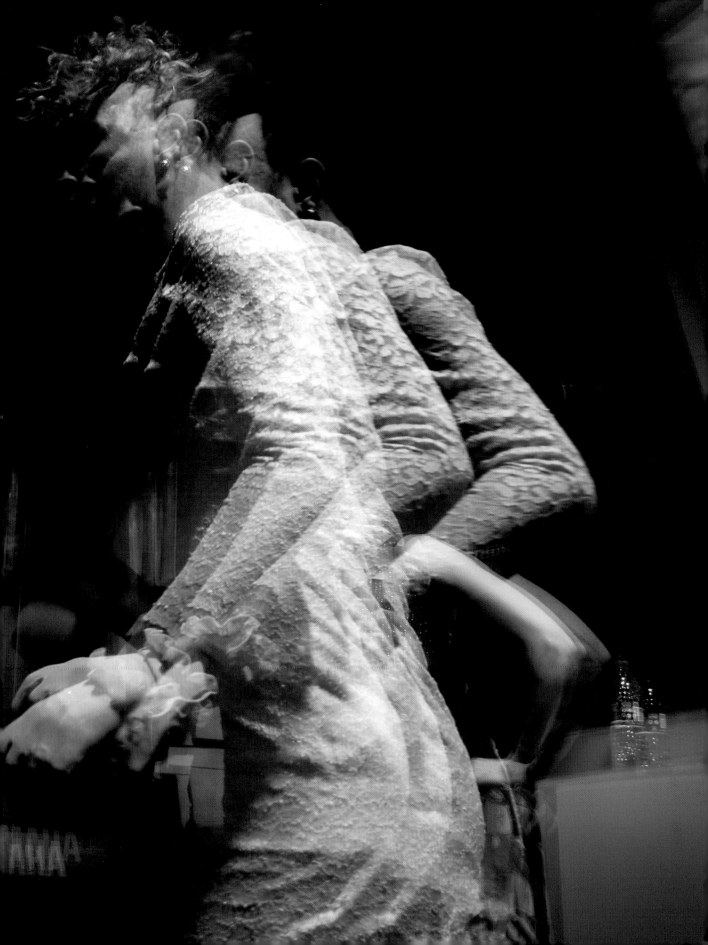

a golpe de flash (at night)

Tengo todo tipo de amigos (los que aún me hablan, claro está). Dice mucho de uno mismo de quién te rodeas, eso dice mi terapeuta al menos. Como cuando oyes a tu madre hablar de ti a otra persona y aprendes cosas que ni te podías imaginar. Uno de esos instantes de reconocimiento y aprendizaje cargados de información clasificada. En esa pequeña caja donde guardo las amistades (no es enorme, caben sólo unos pocos, para qué negarlo), encuentro de todo. Tengo amigos tremendamente frikis y variopintos: amigos a los que no entiendo y algunos a los que comprendo demasiado bien, gente con la que disfruto y otros que no puedo dejar de querer aunque me saquen de quicio, gente con la que no necesito hablar porque las miradas ya lo dicen todo, gente que me defrauda, gente a la que defraudo y mucha fauna rebosante de ternura e imperfección. Algunos son dibujantes, otros dependientes, arquitectos, diseñadores de moda y gráficos, cocineros, conductores de camión, paletas, auxiliares de vuelo (en varias compañías), algún dj, travestis y performers, cantantes, farmacéuticos etc. Tengo amigos publicistas, escritores, actores, psicoterapeutas, monitores de patios de prisión, fashion victims y pornochachas y domadores de caballos e instructores de equinoterapia. En mi caja amistosa hay rockeros de vieja escuela y algunos adoradores del reaggeton y el techno más guarro, porretas, extoxicómanos y politóxicos en activo y profesores de yoga, gente calva y con pelo largo, algunos que ven las películas en v.o.s y otros que no salen del multicine y del centro comercial. Los hay cegatos y algunos serios como robles reales. Varios están en paro. Tengo incluso un amigo restaurador que curra de acomodador en un teatro y es la mar de feliz. Pero sí, es cierto, conozco a mucha gente friki (en el mejor sentido de la palabra, por supuesto, puesto que lo único realmente peligroso hoy en día es ser normal, no friki, y si no, al loro con los telediarios donde día sí día también todos los psychokillers son definidos como personas de lo más normales por sus conocidos). Sin embargo, entre todos ellos (mi átomo social que dicen los psiquiatras), Markus es el único amigo, fotógrafo o no fotógrafo, friki o no friki, que me ha pedido que le acompañe a un cuarto oscuro de localización técnica (a puerta cerrada, con el local vacío a mediodía componiendo una de esas imágenes depresivas en las que los tugurios – sean de sexo o no – pierden su magia al entrar la luz matutina y ver todas las banquetas dadas la vuelta sobre la barra y respirar un aire conquistado de un olor dulzón rancio y penetrante a limpiasuelos y pastillas de lavavajillas con aroma a limón) para un photoshoot de una revista (que por cierto, nunca llegó a hacerse). Una putada que no nos dieran permiso para hacer la localización (y aprovecho para denunciar públicamente lo carca de algunos dueños de locales pseudo-libertinos), porque yo le dije que sí entusiasmado, a pesar de que esos locales no son nuestro hábitat natural e íbamos a parecer dos japonesas perdidas en una película de Tinto Brass. Y es que Markus te líe para lo que él quiera. Y tú, desprotegido, dices que sí a tu propia muerte con tal de formar parte de la aventura junto a él. A ese punto llega su grado de entusiasmo. Su vitalidad es una pandemia contagiosa sin vacuna posible.

Luego pensándolo me he dado cuenta de que Markus es malagueño, como Antonio Banderas. Y como él, es moreno (aunque tenga el pelo más rizado, el de la cabeza y el de los sobacos). A Markus además le chiflan los piquitos de pan, que compra compulsivamente. Y Markus tiene un mac (estoy seguro de que Banderas sigue con el pc). Y puede pasar-

se horas delante de una fotografía retocando hasta el último atisbo de pelo en una modelo (doy mi palabra, un día me asomé a su ordenador y juro que estaba retocando el aire, yo no veía ningún "nada" en lo que estaba haciendo). Ese día, además de pensar que quizás estaba asistiendo a la pérdida de razón de un colega, pensé también que había dado con mi alma gemela: alguien tan obsesivamente perfeccionista en su trabajo que podía pasarse horas haciendo nada y jurar al mismo tiempo que lo estaba haciendo y que, efectivamente, retocaba el pelo de la susodicha. Rollo Rain Man o Jack Nicholson en "El resplandor". Todos los artistas tienen ese puntito: una fina línea que separa peligrosamente la realidad de la enfermedad mental (de acuerdo a los parámetros publicados en la última edición del DSM-IV).
Y Markus también.
Markus además baila con un sentido tremebundo, casi apocalíptico, del ritmo, si a eso se le puede llamar tal porque lo cierto es que Markus no tiene ningún concepto del ritmo… que unido a tener los pelos del sobaco rizados y ser del mismo lugar que Antonio Banderas es algo que marca.
Markus no tiene dioses y si los tiene, se los calla. Es curioso, después de tanto tiempo no sé quiénes son sus maestros, su Olimpo, los nombres comunes que cualquier moderna intelectualoide y noctámbula saca como tema de conversación en una cena o drogándose o en un botellón para que todo el mundo sepa que también lee y sabe y va a expos y conoce y tiene mundo interior. Con Markus ese no es el caso (no me refiero al mundo interior, que lo tiene y amplio). Todas las fotos que en algún momento me ha mostrado admirado, con un brillo en los ojos de cazador enamorado, pertenecen a fotógrafos "anónimos" o desconocidos. Nunca ha mencionado a Goldin, ni a Arbus, ni a Tillmans, ni a Weber, ni a Newton (bueno a Newton sí, pero muy poco), ni a Klein ni a García Alix ni a Doisneau ni a Frank (y aseguro que no es por desconocimiento de su trabajo). Porque, y aquí reside uno de sus secretos mejor guardados, aunque el malagueño tiene el deje temerario propio del neófito, en el fondo, está lleno de humildad y sabe que nombrarles como referencias sería no hacerles justicia, ni a ellos ni a él mismo. A mí me mola que para él no existan intocables. El no lo sabe, pero eso le engrandece tremendamente, al convertirle a él mismo en su propio dios. Sin arrogancias estúpidas. Simplemente siendo.
Markus tiene una sensibilidad personalizada, anárquica y curiosona, peligrosa y atrevida. Y un carácter de ex niño gordo. Y se pinta las uñas de vez en cuando (la última vez, que yo recuerde, nos las pintamos juntos en mi salón como rigurosa liturgia teenager antes de acudir a un concierto de Marylin Manson en Madrid). Al día siguiente yo me las lavé deprisa con acetona y él las mantuvo así durante unos días, hasta que las marcas de color se borraron naturalmente. Recuerdo pensar al verle las manos aún pintadas los cojones que tenía. Eso es otra característica de Markus: por inconsciencia o rebeldía es quien es. Nunca le he visto pedir disculpas por ser. Eso también mola mucho.
Markus algunas veces lleva barba de tres días y otras no. También tiene piercings, un huevo. Ahora dudo de si tiene tatuajes. Nunca le he visto desnudo porque aunque se desnude continuamente (lo que tienes entre las manos, sus fotografías, no dejan de ser una forma de desnudo), es terriblemente pudoroso.
Markus habla (con un acento medio andaluz-madrileño-londinense cocido a su propio fuego) atropelladamente, como

si la velocidad del lenguaje no se correspondiese con la de su cabeza. Markus es de esas personas, en la vida de todos siempre hay alguna, a la que es imposible entender bien lo que te dice por teléfono. Lo suyo es pasar de todo, es el borbotón, la cascada arrasadora. Sientes que las palabras se le quedan pequeñas. Esto, que para mí en términos generales es una herejía (soy defensor acérrimo de las palabras), en el caso de Markus, me resulta tremendamente liberador. Creo que por eso es fotógrafo. Porque el obturador de la cámara, ese yonki mecánico de imágenes, sí que furrula a la misma velocidad que él y su cerebro. El lenguaje es demasiado lento para Markus. Un click, un instante en el que se recoge toda una vida, eso va mucho más con su rollo.

Markus estudió diseño y fotografía, al menos eso dice él. Yo le creo. Digo que yo le creo porque en sus fotos no se nota tanto estudio. Su cultura de foto-guerrilla se pasa por el forro cualquier tipo de escuela y encuadre. Que conste que digo esto en plan piropazo, porque los grandes primero aprenden las reglas y después se las saltan. Saber hacer de la falta una virtud pertenece al terreno de la inteligencia y de la creatividad más gratificante y necesaria. Eso es lo que Markus consigue con sus fotos: crear su propio código, su propia escuela construida desde el error, la sinceridad y el buen (y mal, tan necesario como el otro) gusto (aunque él, esto no me lo ha dicho, pero lo imagino, se piense que es el colmo del academicismo y crea que todo lo que hace está perfectamente estudiado).

Como un presagio de lo que sería su vida, mi primer contacto con Markus fue a través de sus fotos y del myspace. Antes de que existiese su voz acentuada, acelerada, ciclotímica e imposiblemente veloz, fueron sus fotos. El vivía por aquel entonces en Londres (o malvivía, o simplemente sobrevivía, como miles de españoles artistas antes que él y futuros muertos de hambre que llegarán a la ciudad del Tamesis, los Sex Pistols y Robbie Williams) y estudiaba y curraba, y yo vivía en Madrid y curraba y escribía.

En todas las disciplinas artísticas por muy variadas y distintas que estas sean existen denominadores comunes, sobre todo por la parte negativa, la del sufrimiento y el precipicio. Me refiero a los miedos, las inseguridades, la voluntad y un largo etcétera de atropellos y obstáculos muy duros de sortear en ocasiones. Supongo que eso, además de admiración mutua, fue lo que hizo que Markus y yo nos encontrásemos en el ciberespacio y comenzásemos a intercambiar impresiones e instantáneas. Creo recordar ahora, desde la seguridad de mi presente, que en aquellos días ambos andábamos desencantados, o al menos un pelín melancólicos, o torturados (que lo hemos estado y sido, como todo hijo de vecina). Esos sentimientos comunes posiblemente facilitaran nuestra comunicación. Se podía ver en sus fotos y en mis textos: estampas de gritos silenciosos, pelos alborotados, torrentes de dolor emocional (y físico), lágrimas, maquillaje, tumbas, mucha noche, mucho London, mucho pasote y mucha decadence (en el mejor sentido de la palabra).

Sus fotos eran él en aquel entonces y son él hoy en día (de ahí que diga que este libro que tienes entre las manos sea un pseudo-striptease de su alma). Las fotos de Markus no se explican: se viven, se sienten. Es fotoperiodismo personalizado al cubo: un reportaje del National Geographic mojado en ácido que te traslada a universos desconocidos (jartitos como estamos de ver tanto Safari). El suyo, principalmente. Doy fe de que estas páginas recorren sus guaridas, sus rincones, sus colegas, sus hábitats, desde lo íntimo a lo más social,

pero todas y cada una de ellas son él en estado puro. Para eso, para mostrarse, como decía al comienzo, hay que tener un buen par de cojones, con la dosis de inconsciencia justita. El tiene todo eso y más: tiene talento. Mirad su trabajo y atreveros a decir que no es así.

Markus Manson, uñas negras y blancas, y Muse (su perfecta banda sonora, siempre he imaginado sus fotos al ritmo de la música de la banda desde que un verano me llamó emocionado desde el FIB para decirme que el concierto de Muse – luego, al cabo del tiempo éste sería superado por uno de Patrick Watson en la Heineken madrileña - había sido el más bonito que jamás había visto). Desde entonces, cada vez que Muse o Patrick Watson suenan en mi casa, me acuerdo de Markus, asociación de ideas y sonidos. Y con el FIB me pasa lo mismo.

Markus, esto él no lo sabe todavía, va a cambiar mucho en los próximos años. Se va a depurar, se va a hacer más él. Eso es bueno: es el camino que todo artista inicia en la búsqueda (tan legendaria y aún me pregunto si cierta) de su voz única. Algún día le publicarán en importantísimas revistas. Cuando menos lo esperéis estará haciendo retratos de vete-a-saber-tú-quién para las portadas de las diversas publicaciones internacionales tops. Y si no al tiempo. En ese momento, él pasará de festines y festivales, y habrá alcanzado lo que logran los grandes que, al contrario de lo que muchos piensan, no es el reconocimiento sino la libertad, tan esquiva y cojonera, de vivir como se sueña, haciendo lo que realmente sientes entre el corazón y el estómago.

Quizá en ese momento incluso decida hablar más despacio o acudir a un logopeda y perder su acento incomprensible de todos lados y ninguno en particular. Quizás ese día cambie Madrid por otro lugar (como a veces hace con Londres y Berlín). Quizás deje de photoshopear pelos y simplemente se pase por su estudio a comprobar que sus ayudantes los están photoshopeando bien. Quizás al próximo concierto de Manson me lleve de invitado, porque se haya hecho coleguita de él y Trenz Reznor en una sesión que hizo en Palm Springs. Quizás Muse componga un tema para su retrospectiva en el Pompidou de París o le dediquen un acústico en uno de sus cumpleaños. Pase lo que pase, no perderá su esencia. Eso lo tengo bien claro. Algún día hará esperar a Madonna (si ésta resiste la caña que se pega) y a Hedwig, si fuese real, y a muchos otros. Se pelearán porque Markus les fotografíe. Veréis.

Se lo dije hace poco y vuelvo a repetirlo. Me hace una ilusión tremenda formar parte de su mundo "de papel" y firmar este texto. Como en las buenas historias, los bites cibernéticos de nuestros primeros encuentros se han convertido (con el paso de los años y muchas vivencias comunes) en algo mucho más tangible, en algo con peso y entidad, en este libro, en la prueba irrefutable de que seguimos caminando, de que él sigue fotografiando y yo sigo escribiendo. Y ahora, gracias al destino, lo hacemos al unísono agarrados de la mano. Y así todo lo que hemos ido viviendo, se convierte en realidad y deja de poblar el mundo de los sueños solitarios para gritar en la cara y forma y bocas e historias de otros que esto va en serio, que existimos. No es mal final para una historia que comienza. De hecho… es la hostia.

javier giner
Escritor

by force of flash (at night)

I have all kinds of friends (those that still talk to me of course). Those that surround you say a lot about who you are, at least that´s what my therapist says. Like when you hear your mother talk about you to someone else and learn things about yourself that you couldn´t even imagine. One of those moments of recognition and learning loaded with classified information. In that little box where I keep my friendships (it´s not enormous, it fits only a few, why deny it) I find everything. I have tremendously varied and freaky friends: friends who I do not understand and some that I do too well, people that I enjoy and others that I cannot stop loving even if they drive me crazy, people I don´t need to talk to because our looks speak louder than words, people who disappoint me, people I disappoint and a lot of wildlife brimming with tenderness and imperfection. Some are artists, others store assistants, architects, fashion and graphic designers, cooks, truck drivers, construction workers, flight attendants (of several companies), djs, trannies, performers, singers, chemists and so on. I have publicist friends, writers, actors, psychotherapists, prison yard guards, fashion victims and pornomaids and instructors of horse therapy. In my friendly box there are old school rockers and some fanatics of reaggeton and the nastiest techno, stoners, ex-junkies and active multi drug abusers and yoga teachers, people with long hair, bald people, some who watch films in its original version with subtitles and others who do not leave the mall dubbed cinemas. There are some blind ones and others serious as royal oaks. Many are unemployed, as most anyone nowadays. I even have a friend who is a restorer that ended up working as an usher at a theatre and is a sea of contentment. But yes it´s true, I know a lot of freaks in the best sense of the word, of course, since the only real danger today is being normal, not freaky, and if not, watch the parrot on the news where day in day out all the psycho-killers are defined as normal people by their acquaintances. Nevertheless, among all of them (my "social atom" as the psychiatrists call it), Markus is the only friend, photographer or non-photographer, geek or non-geek, who has asked me to accompany him to a darkroom for a technical scout (with the doors closed, an empty venue at midday composing one of those images in which depressed slums – be them for sex or not - lose their magic upon the morning light and all the seats are upside down on the bar and you can breathe an air conquered by a smell of rancid sweetness and penetrating floor cleaner and lemon-scented dishwasher tablets) for a photoshoot for a magazine (which, by the way, never got done). It´s a fucking pity they did not give us the permission to use the location (and I take the chance now to publicly denounce how morally and boringly conservative some owners of pseudo-libertine places are), because I enthusiastically said yes, in spite of the fact that these places aren´t our natural habitat and we were gonna look like two lost Japanese girls in a Tinto Brass film walking through it. It´s because Markus will convince you of anything he wants. And you, unaware, will say yes to your own death in order to be part of the adventure at his side. His enthusiasm reaches this far. It is a contagious plague without any possible vaccine.
Then thinking about it, I realized that Markus is from Malaga, like Antonio Banderas. And like him, he is dark haired (although he has curlier hair, on his head and on his armpits). In addition, Markus is crazy about piquitos (bread sticks) which he buys compulsively. And Markus has a mac (I´m certain Banderas still has a pc). And he can spend hours in front of it retouching every last trace of hair on a model (I give my word that one day I went over to his computer and I swear he was retouching air, I couldn´t see anything in what he was doing; that day, in addition to thinking that I was witnessing the loss my friend´s sanity, I also found my soulmate: someone so obsessively perfectionist in his work that he could spend hours doing nothing and swear at the same time that he was doing it, and that he, actually, was retouching the aforementioned hair). Something like Rain Man or Jack Nicholson in "The Shining". But then, all artists have that side to themselves: that dangerously fine line that separates reality from mental illness (according to the parameters published in the latest edition of the DSM-IV). So does Markus.
Markus also dances dreadfully, with an almost apocalyptic sense of rhythm, if you can call it that, because the truth is that Markus has no concept of rhythm whatsoever... which added to having curly armpit hair and being from the same place as Antonio Banderas, it says something really important about him, although I´m not sure of what it is.
Markus has no gods and if he does, he doesn´t speak about them. It´s funny, after so much time, I don´t know who his maestros are, his Olympus, the usual names that any night modern intellectual creature spouts as conversation topics at a dinner or doing drugs in the restroom or at a party for the whole world to know that they read and know stuff and go to exhibits and have an inner world. With Markus this is not the case (I am not referring to the inner world, he has it and it´s wide). All the photos that at some point he has admiringly shown me with a hunter-in-love-gleam in his eyes, belong to photographers that are "anonymous" or unknown. He has never mentioned Goldin, nor Arbus, nor Tillmans, nor Weber, nor Newton (well, Newton yes, but very little), neither Klein nor Garcia Alix, nor Richardson, nor Meisel, nor Ritts, nor Weber, nor Woodman, nor Doisneau or Frank (and I assure you it's not through ignorance of their work). Because, there resides one of his closely guarded secrets, although this malagueño has his very own arrogance share (so common in the beginnings), deep down he's full of humility and knows that namedropping them as a reference would not do them justice, neither them nor himself. What I like is that, for him, the untouchable doesn't exist. He doesn't know it, but that is what makes him so incredibly big, to become his own god. Without any idiotic arrogance. Simply being. Markus has a personality filled with sensitivity, anarchy and curiosity. Dangerous and daring. And a character of an X-fat kid. He paints his nails every now and then (the first time, that I remember, we did them together in my living room like a rigorous teenage liturgical performance before going to a Marilyn Manson concert in Madrid). The next day I washed them quickly with acetone and he left them for a few days until flecks of colour naturally faded away. I remember thinking the balls he had when I saw he still had his hands painted. That is another characteristic of Markus: by unconsciousness or rebellion he is who he is. I've never seen him apologizing for just being. This is also really fucking cool. Markus sometimes wears a three day beard and sometimes not. He also has piercings, millions of them. Now I´m not sure if he has tattoos. I've never seen him naked because, although he continuously undresses (as what you have in your hands, his photographs, will always be a form of undressing) he is terribly prudish.
Markus speaks (with a half-Madrid-London Andalusia accent cooked in its own fire) hastily, as if the speed of language

does not correspond with that of his head. Markus is one of those people, in everyone´s life there is always one, who is impossible to understand what he says on the phone. Their thing is not really caring; it´s gushing, the devastating cascade. You feel that words are too small for him. This, for me, in general terms is heresy (I am a staunch supporter of words), but in Markus's case, I find it tremendously liberating. I think that is why he is photographer. Because the camera shutter, this mechanical image junkie, rockets at the same speed as he and his brain. Language is too slow for Markus. One click, one instant where he can take in a lifetime, goes better with his style.

Markus studied design and photography, at least that's what he says. I believe him. I say that I believe him because his photos do not demonstrate a lot of study time. His gorilla style photography goes beyond any school or pigeonhole. For the record, I say this as a huge compliment because the big ones learn the rules first and then they break them and go beyond them. Knowing how to make a virtue of a failure belongs to the realm of the most rewarding and necessary intelligence in creativity. That's what Markus achieves with his images: to create his own code, his own school built from error, sincerity and good (and bad, as necessary as the other) taste (though he hasn´t told me this, I´m pretty sure that he thinks he is the height of academia and believes that everything that he does is perfectly studied). As a premonition of what would become his life, my first contact with Markus was through his pictures and myspace. Even before his accentuated voice, fast, moody and impossibly rapid, there existed his photos. At that time he was living in London (or living badly or just surviving, like thousands of Spanish artists before him and the future starving who will reach the city of the Thames, the Sex Pistols and Robbie Williams) and studied and worked, and I was living in Madrid and working and writing. In all artistic disciplines, however varied and different that these are, there are common denominators, especially the negative part, the suffering and the precipice. I´m referring to the fears, insecurities, the will and a long list of sometimes very difficult to overcome abuses and obstacles. I suppose that that, in addition to mutual admiration, was what made Markus and I meet in cyberspace and begin to exchange views and pictures. I remember now, in the security of my present, that in those days we were both displeased and disillusioned or at least a little melancholic, or tortured (which we've been and will be, like every other boy-next-door). These common sentiments may have helped out our communication. You could see it in his photos and my texts: patterned with silent screams, unkept hair, torrents of emotional (and physical) pain, tears, makeup, tombs, long nights, a lot of London, a lot of excess and a lot of decadence (in the best sense of the word). His photos were him then as they are today (hence my statement that what you have in your hands is a pseudo-striptease of his soul). Markus photos don't need any explanation: you live them, you feel them. It´s an elevated form of photojournalism, like a photo-article from National Geographic dipped in acid that transports you to worlds unknown (fucking bored as we are of seeing photos of Safaris in Africa). His world, mainly. I give faith that these pages run through his haunts, his corners, his friends, his habitats, from the intimate to the more social, but every one of them is him in a raw state. For that (as with the nails), to show off this way, as I said from the beginning, you gotta have a lot of balls, with the exact

dose of unconsciousness. He has all this and more: he has talent. Look at his work and dare to say that he does not. Markus Manson, black and white nails and MUSE (his perfect soundtrack, I've always imagined his photos to the sound of that band since the summer when he called me all moved from the F.I.B Festival to tell me that the Muse concert- after a while it would be overtaken by one of Patrick Watson's at the Moby Dick Madrid – had been the most beautiful one he had ever seen. Since then, whenever I hear Patrick Watson or MUSE in my house, they remind me of Markus, an association of ideas and sounds, I suppose. The same thing happens to me when hearing about the F.I.B Festival. Markus, this he doesn't know yet, is going to change much in coming years. He is going to clean up his act and become more himself than ever. And that´s great news: it's the road that every artist starts in search of (so legendary the search that I still wonder if it´s true) their voice. Some day they will publish him in extremely important magazines. And when you least expect it, he will be doing portraits of every celebrity for the front covers of various international publications. Mark my words, you´ll see. At that time, he will not attend festivals and mini-festivals anymore, and he will have achieved what the great ones do which, contrary to what people think, it´s not recognition nor fame, but the freedom, so elusive and painstaking, to live as you dream, doing what you really feel between the heart and the stomach. Perhaps at that time he will decide to speak slower or go to a speech therapist and lose his incomprehensible, from everywhere yet nowhere, particular accent. That day he might switch Madrid for another place (like what he does sometimes with London and Berlin).Maybe he will give up photoshopping hair, simply stopping by his studio to verify that his assistants are photoshopping it well for him. Perhaps, in some year´s time, he will take me as a guest to Manson's next concert because he will have become his and Trenz Reznor´s buddy in a session he has done with them in Palm Springs. Or maybe, Muse will compose a theme for his retrospective at the Pompidou in Paris and dedicate an acoustic song at one of his birthday bashes. Whatever happens he will not lose his essence. That I have very clear. Someday he will make Madonna wait (if she resists the caning she gives out) and Hedwig, if she were real, and many others. They will fight amongst each other for Markus to photograph them. You'll see.

I told him recently and I'll say it again. It thrills me tremendously to be part of his "paper" world and sign this text. As with all good stories, the digital bytes of our first cyber encounters have become (with the passing years and many shared experiences) something much more tangible, something of flesh and bone, like this book, an irrefutable proof that we keep on going, that he continues photographing and I keep on writing. And now, thanks to destiny, we do it side by side, hand in hand. And so everything we went through becomes real and stops populating the world of solitary dreams to scream with the face, form and mouths and stories of others that this is serious, that we exist. Not a bad end to a story that just begins.

In fact ... it's the fucking shit.

javier giner
Writter

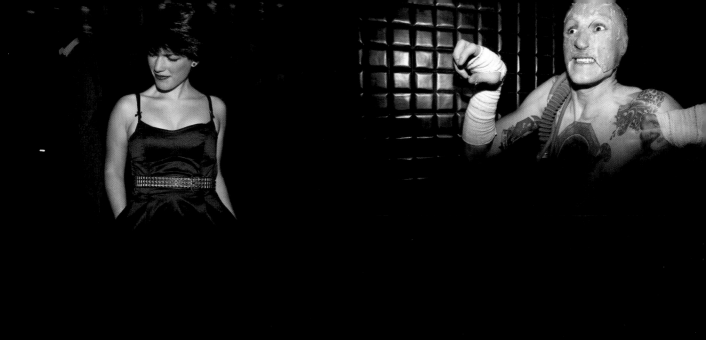

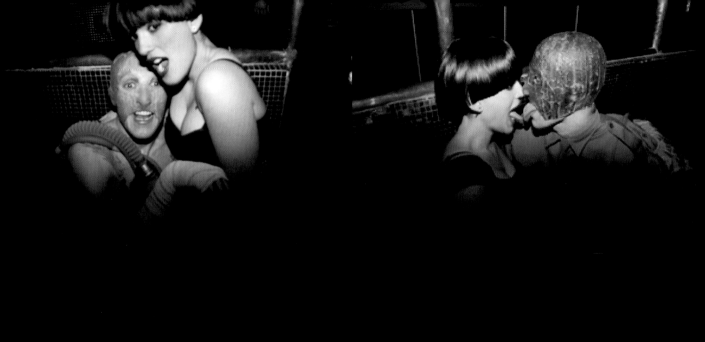

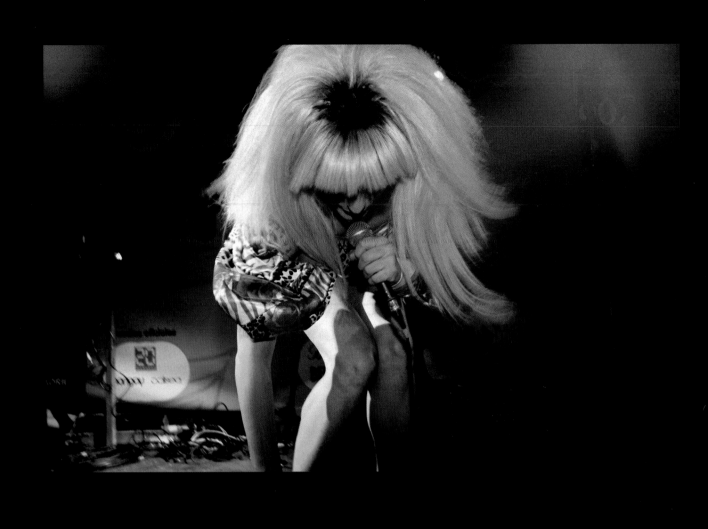
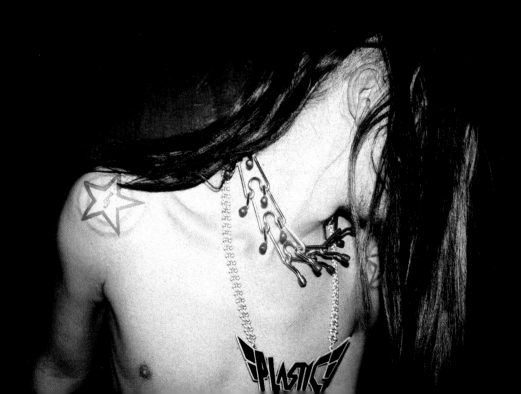

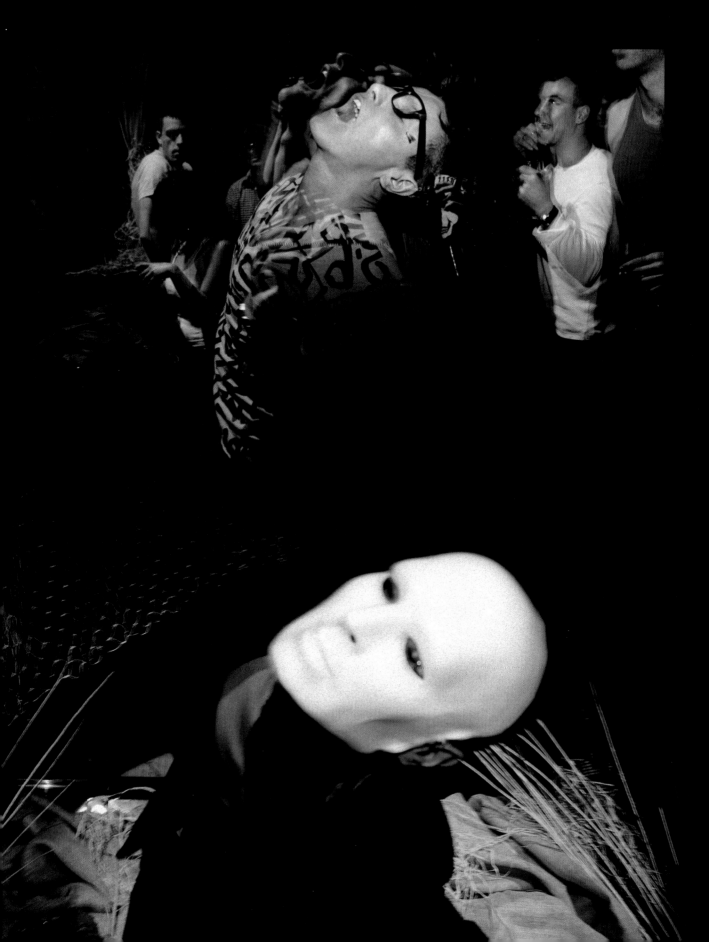

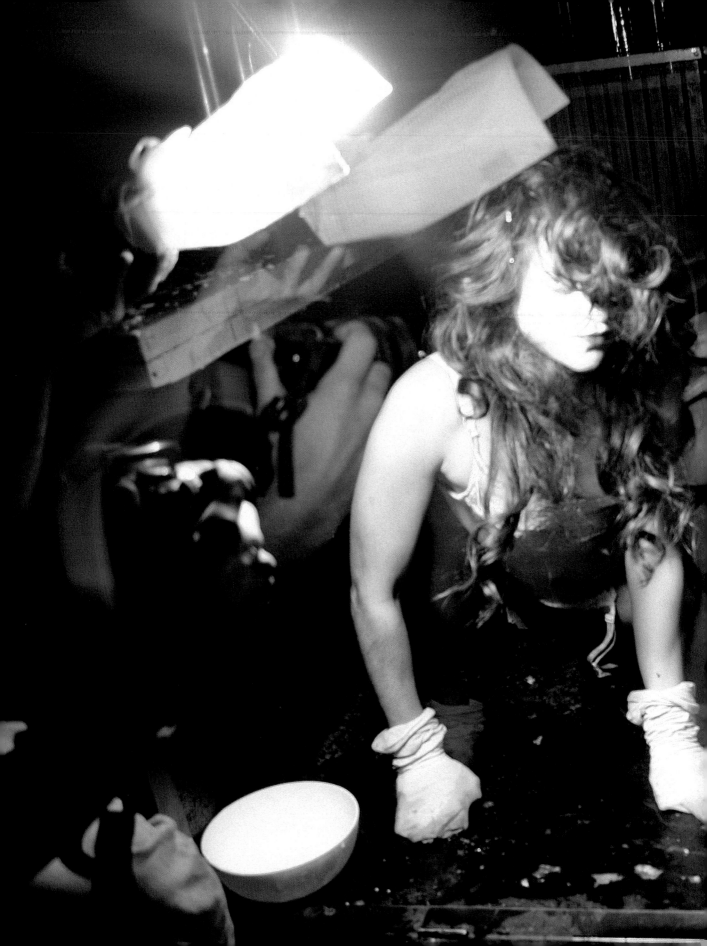

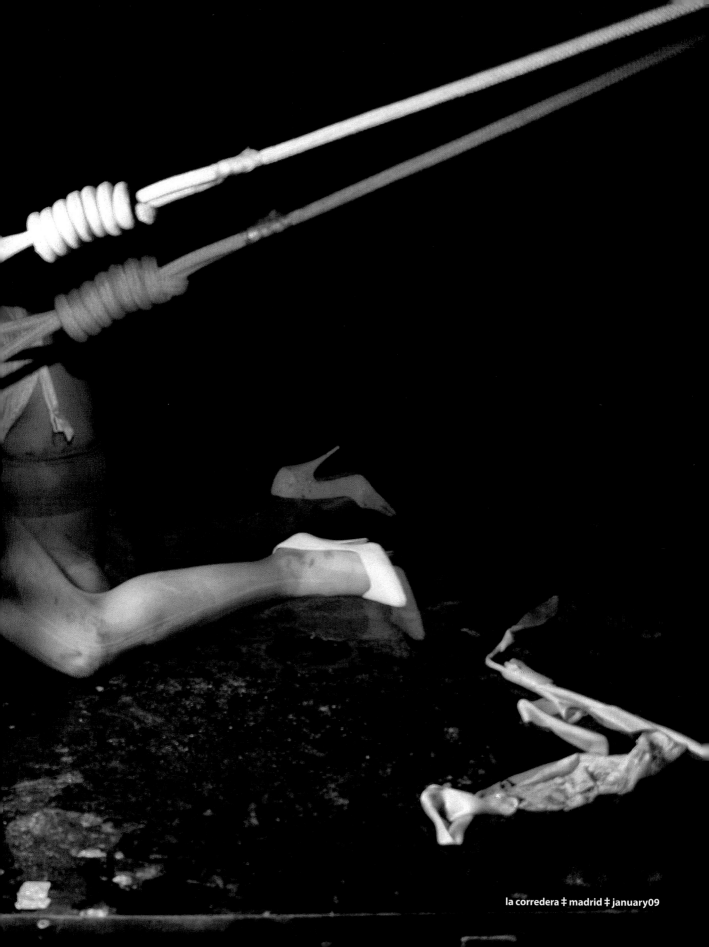

la corredera ‡ madrid ‡ january09

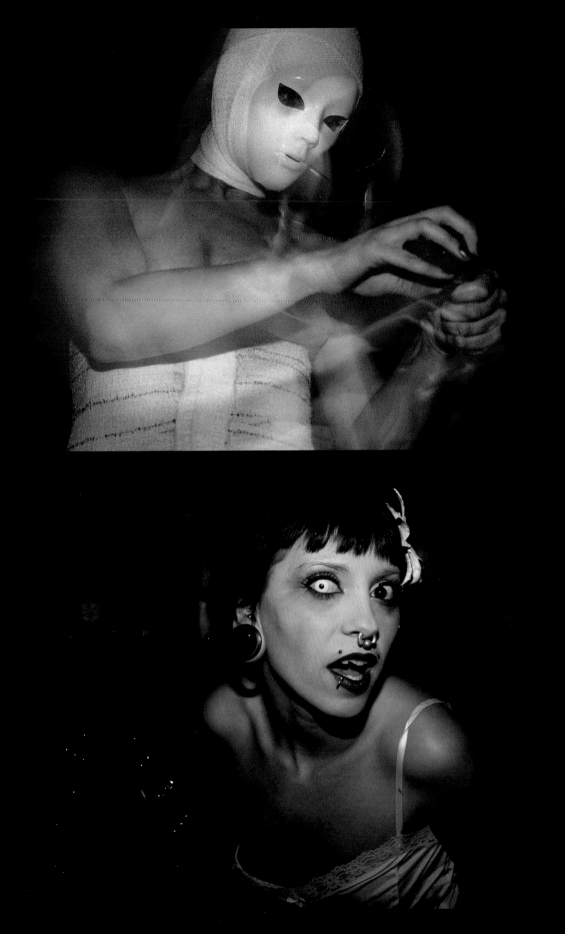

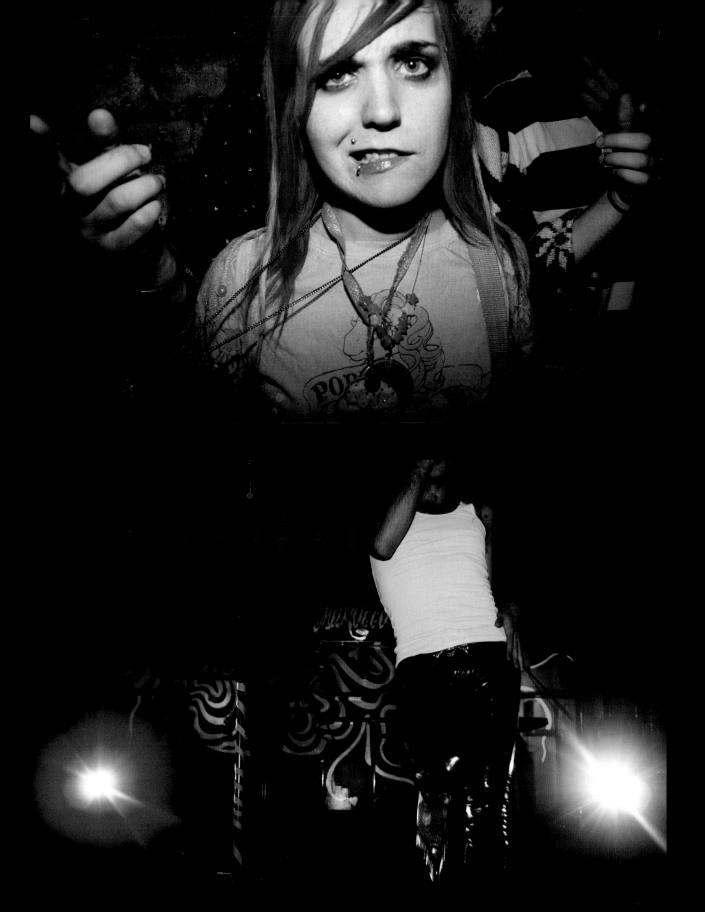

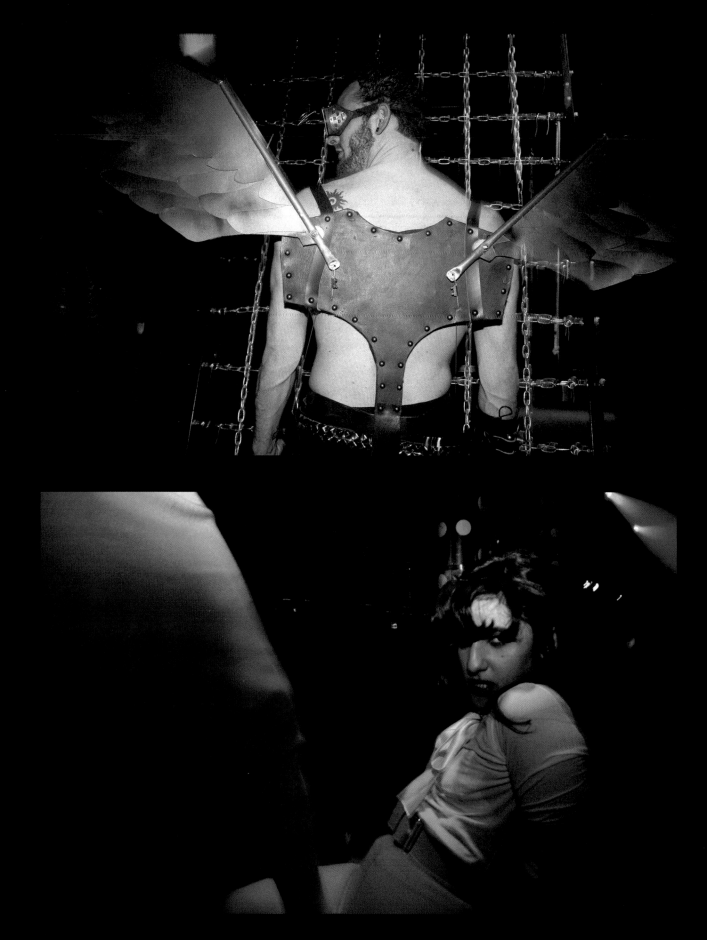

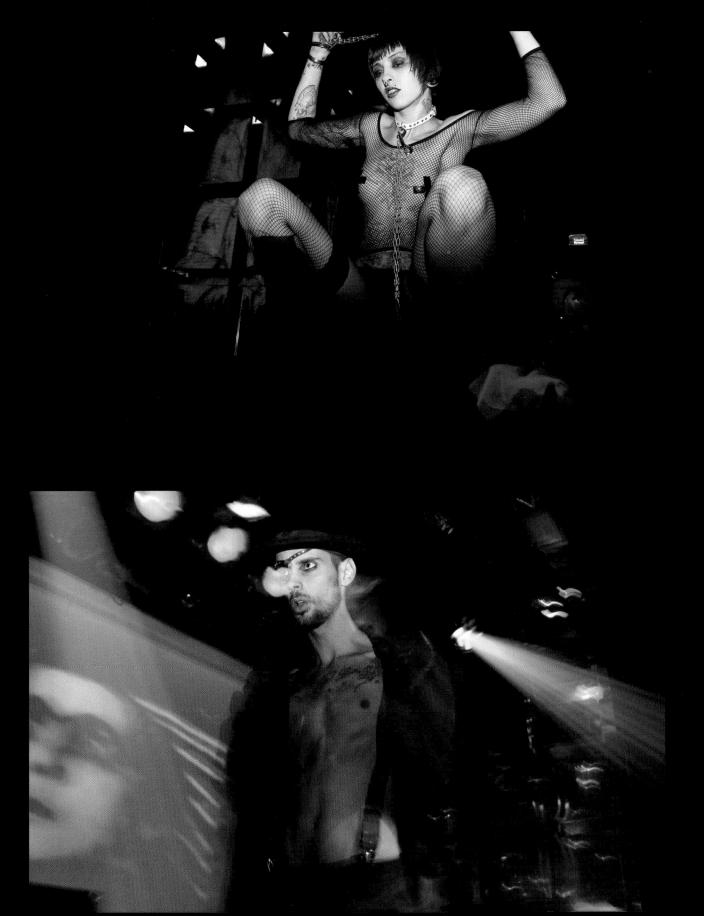

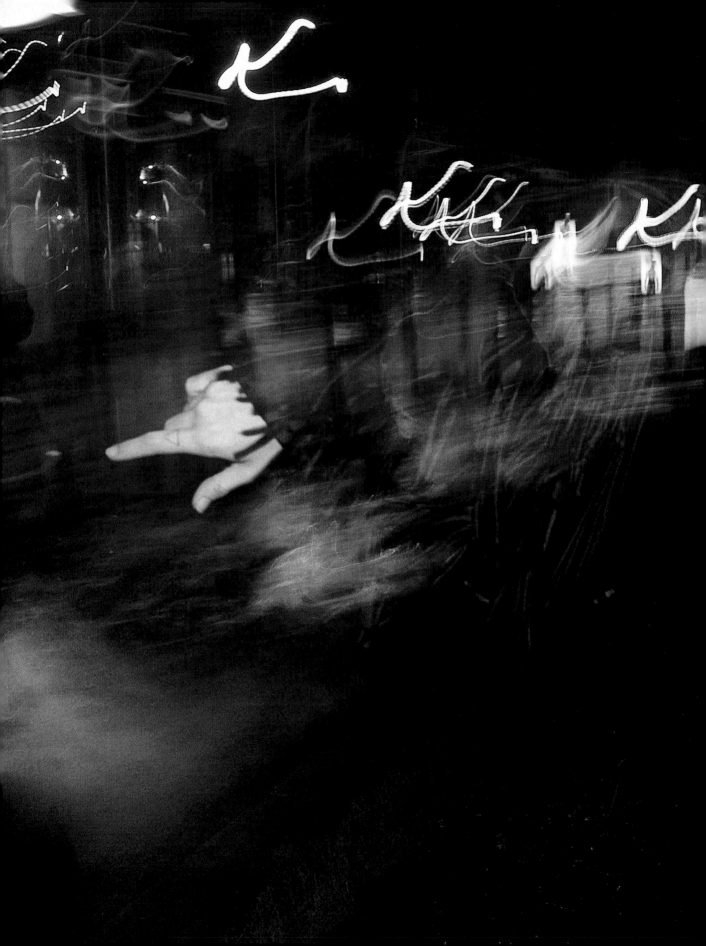

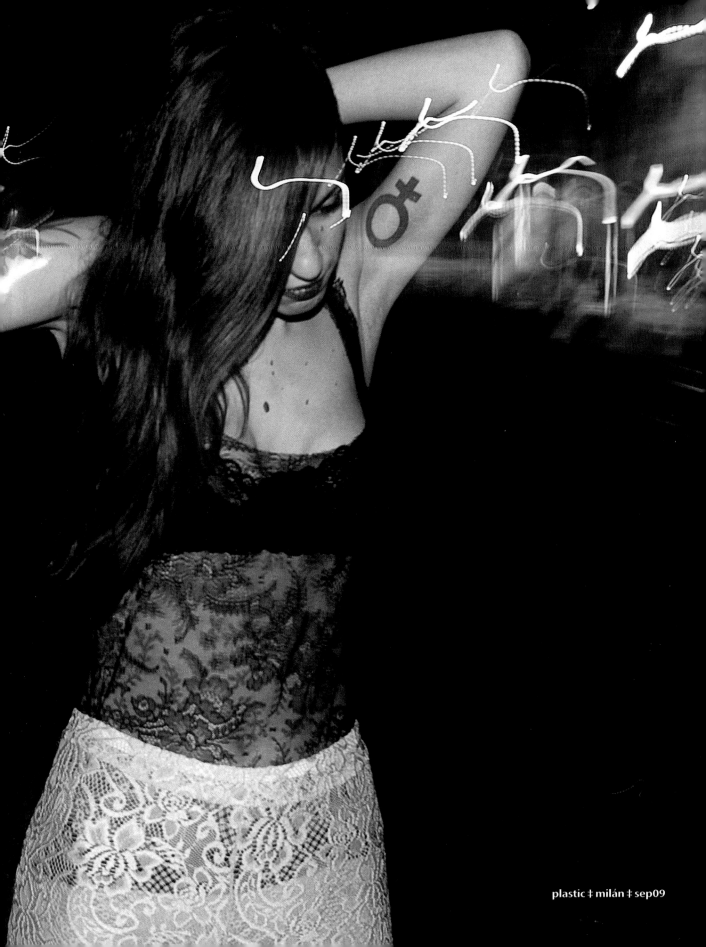

plastic ‡ milán ‡ sep09

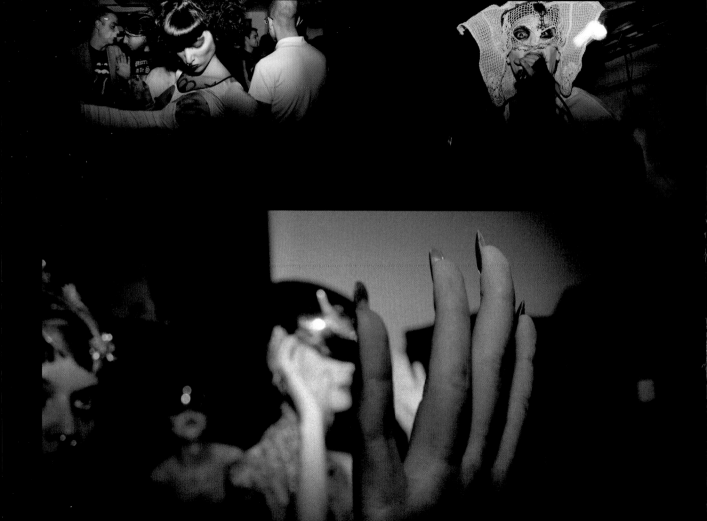

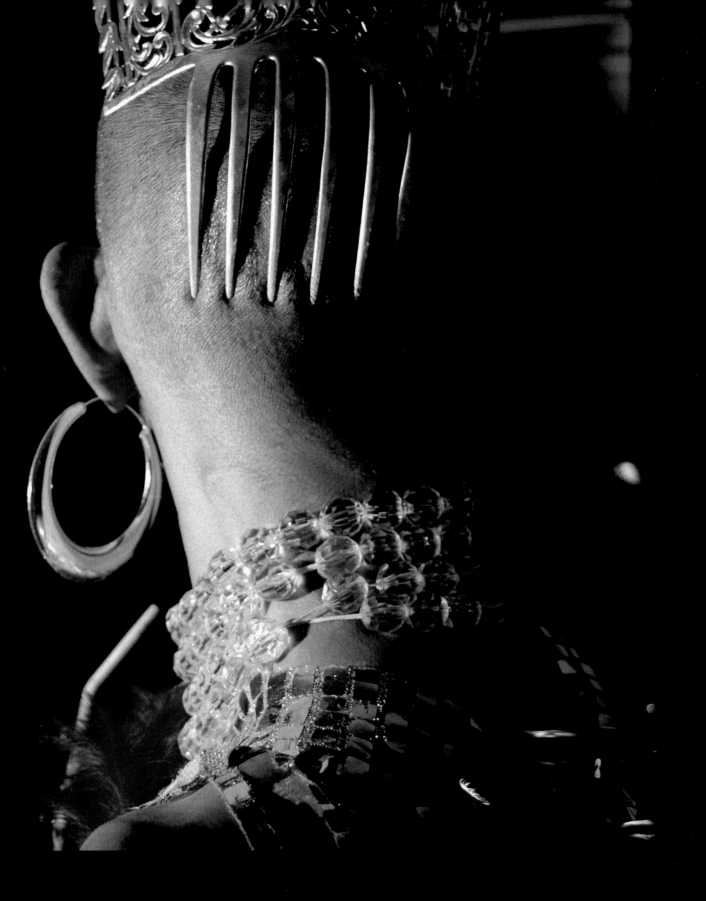

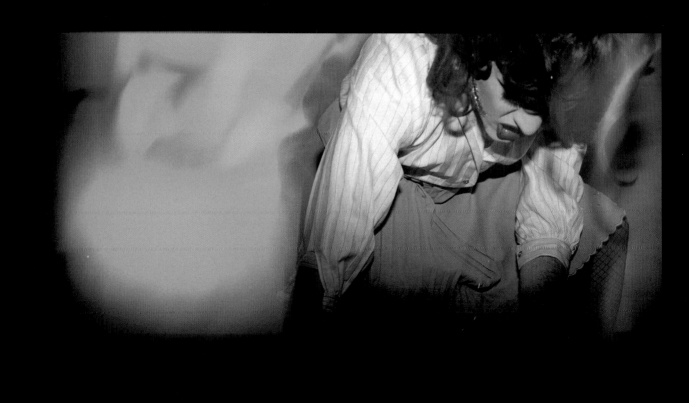
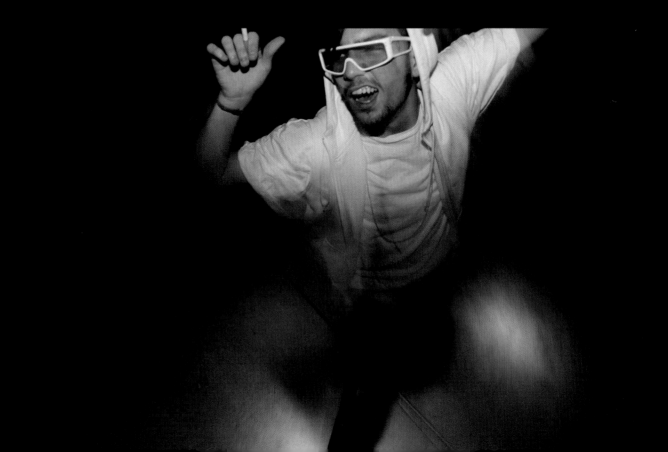

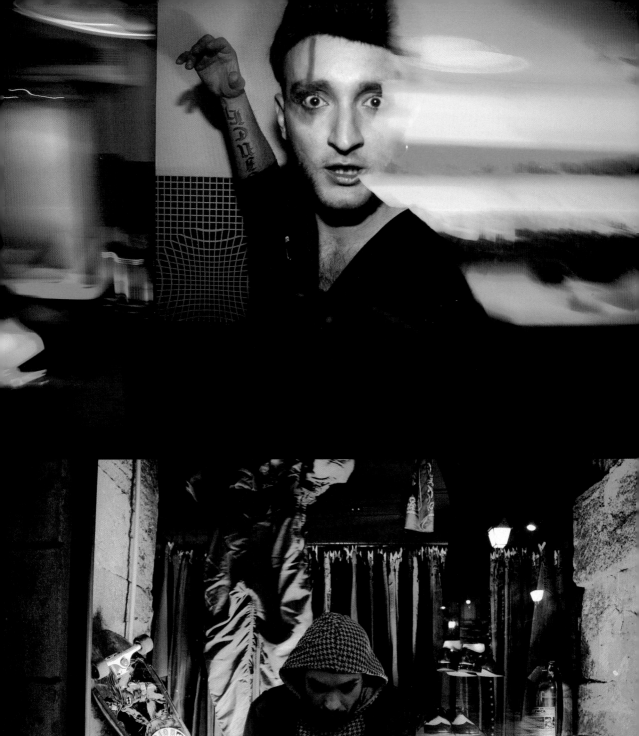

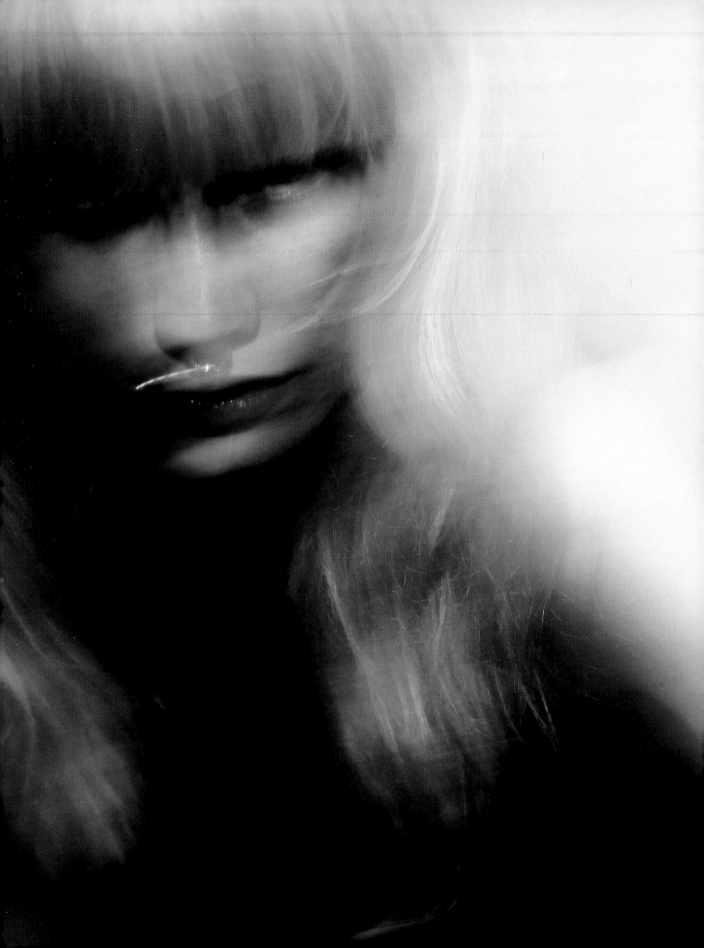

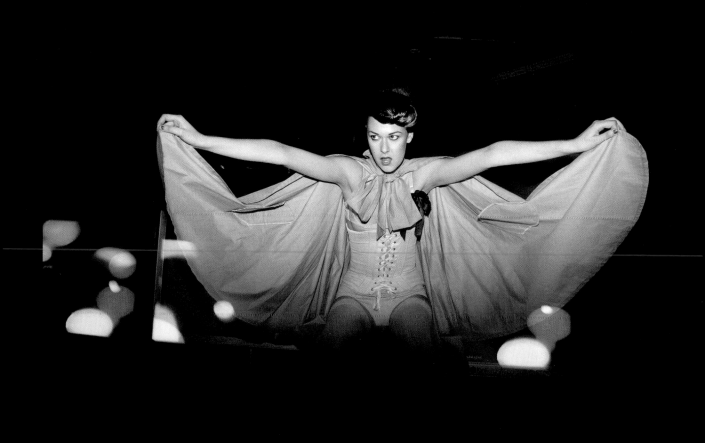

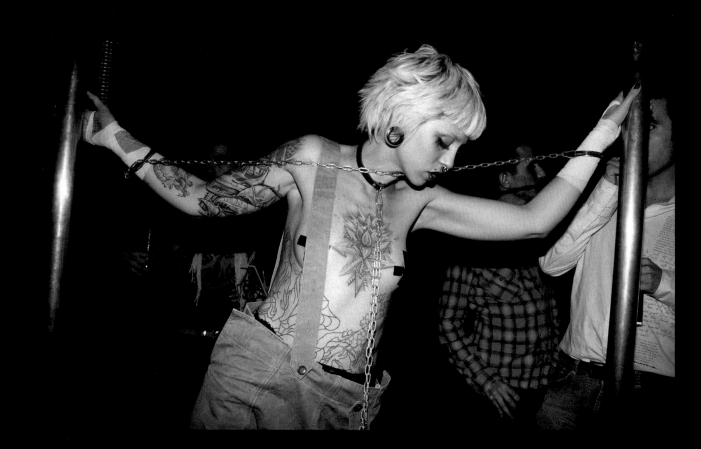

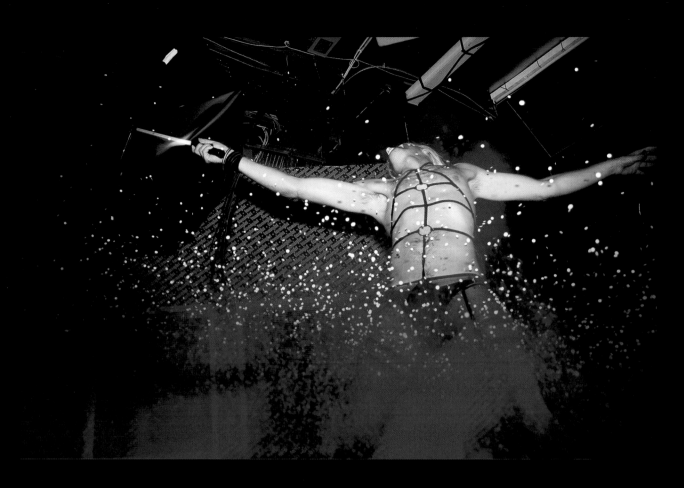
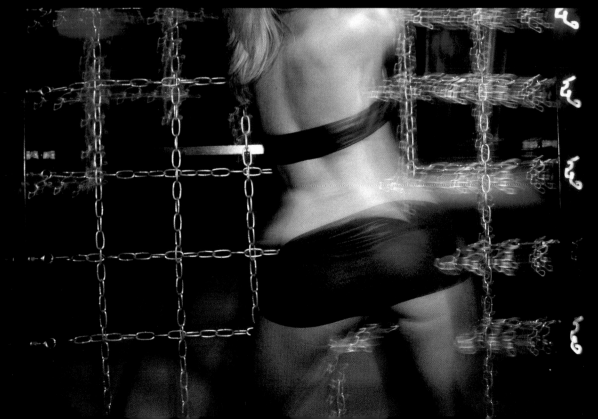

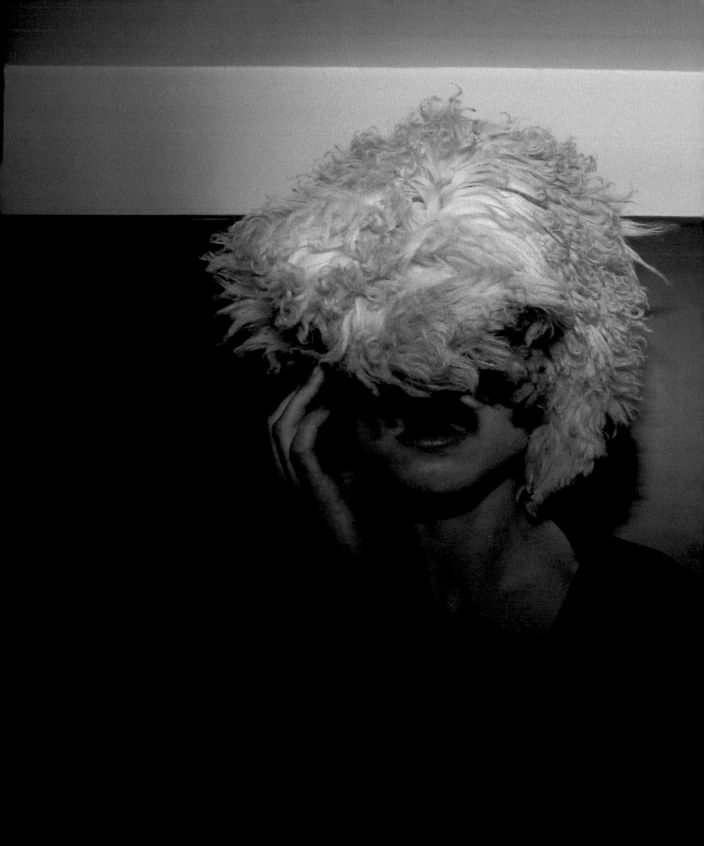

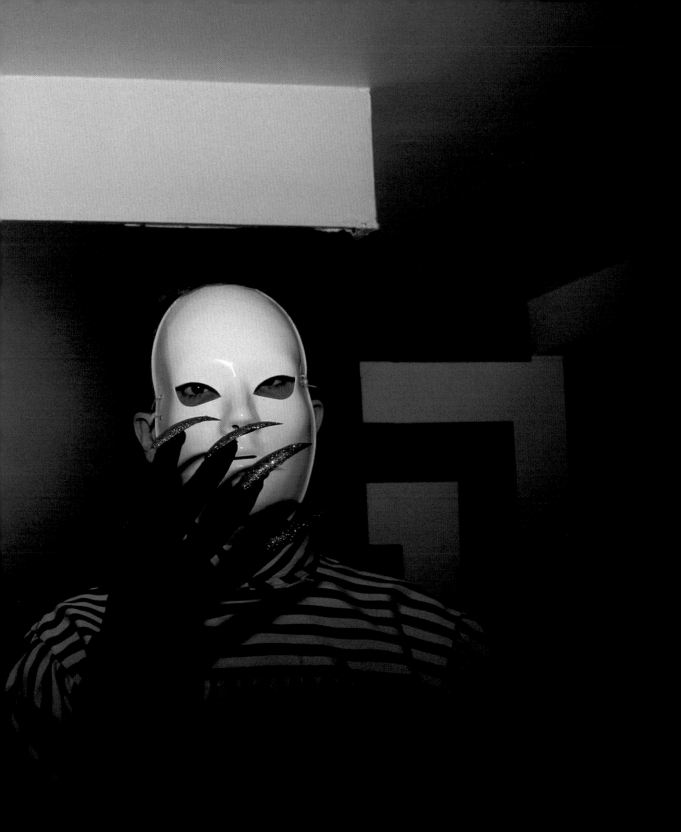

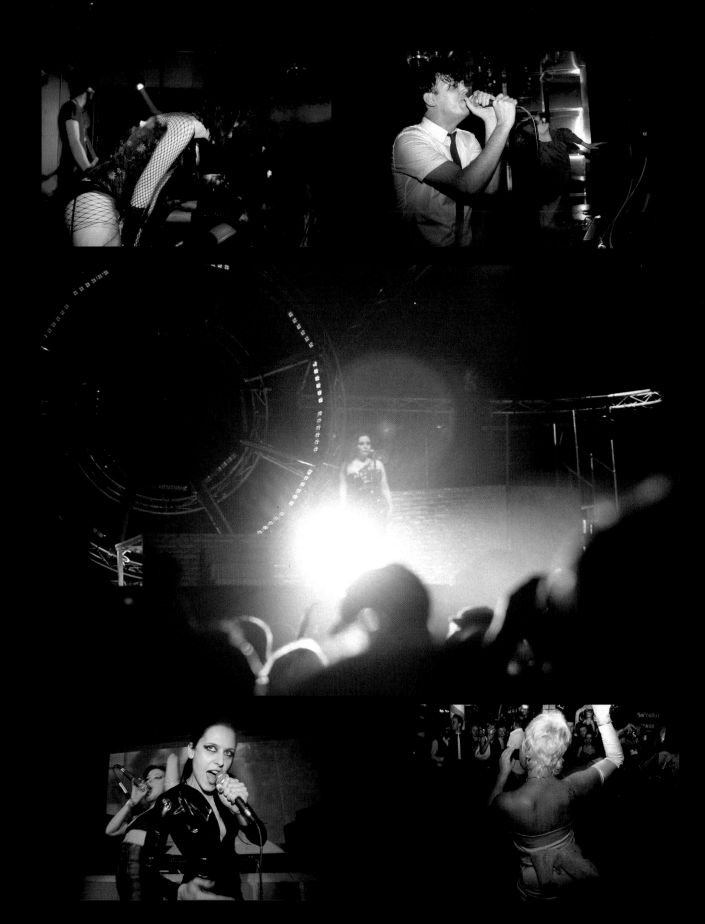

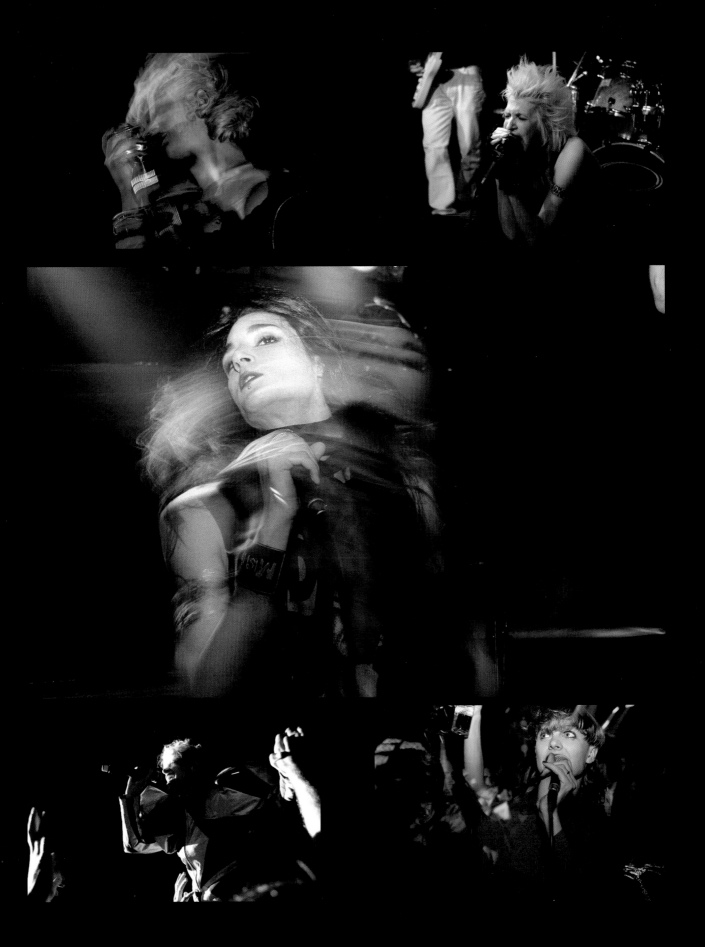

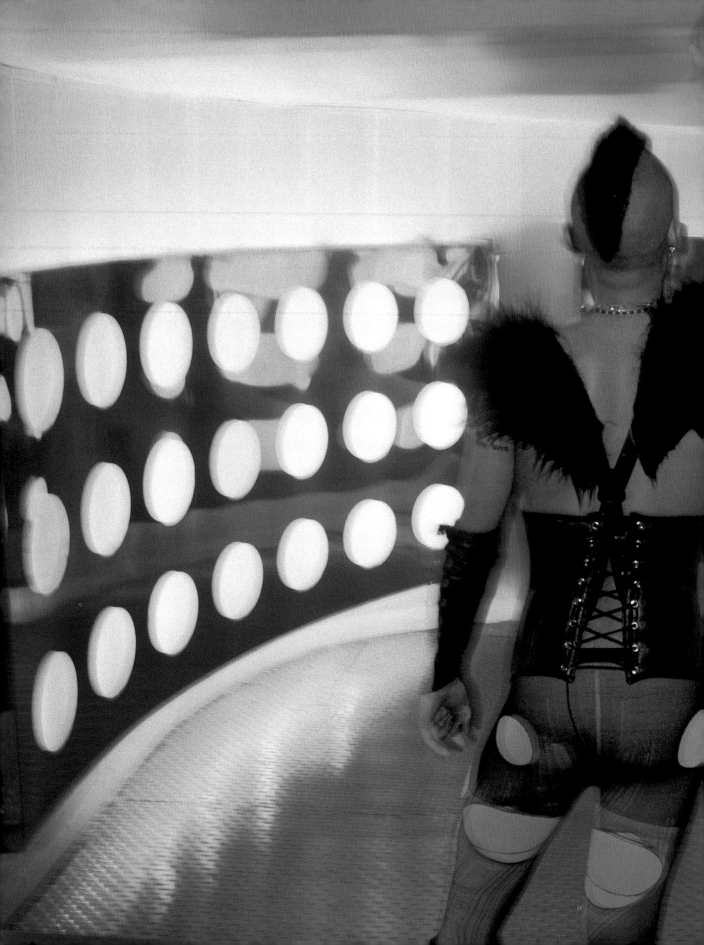

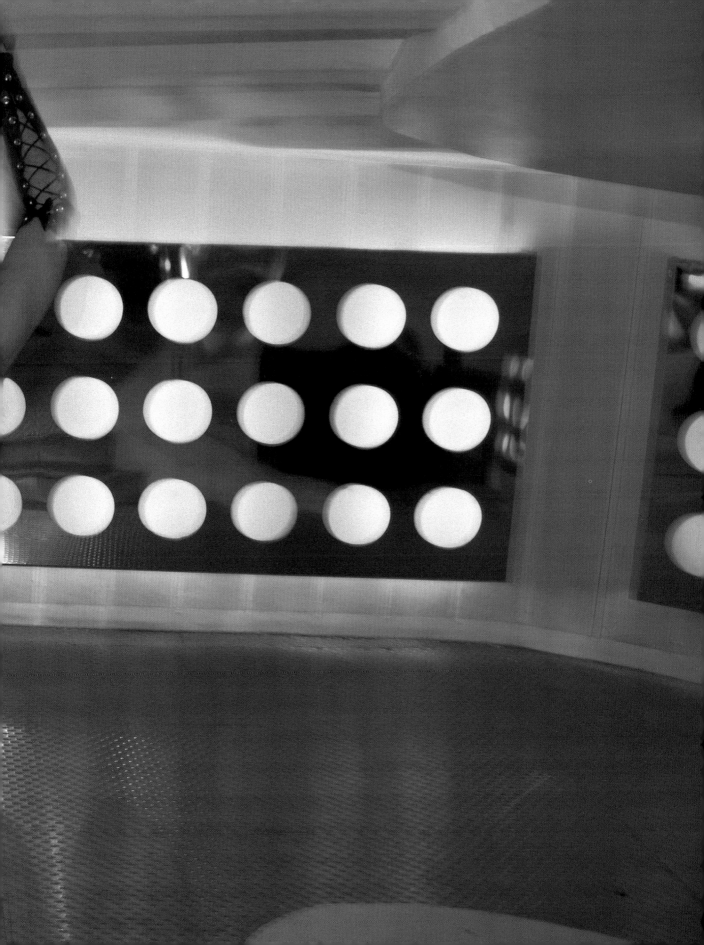

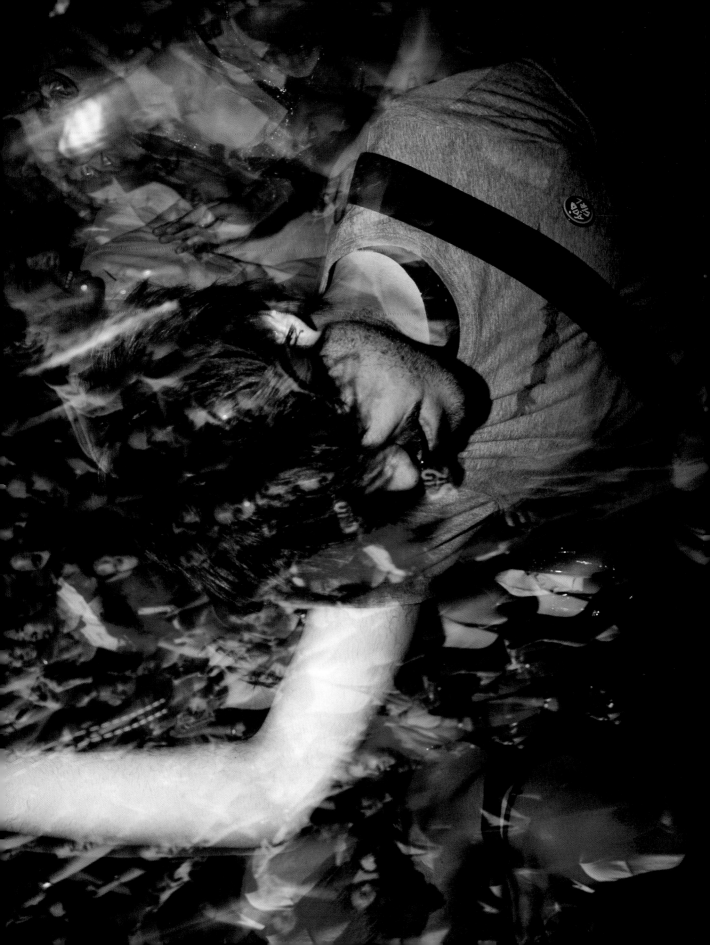

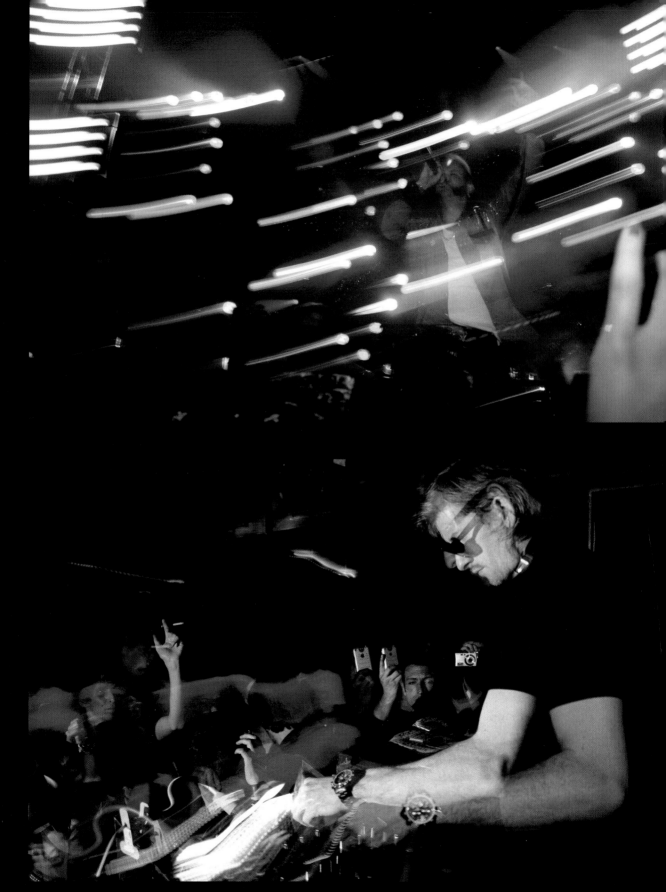

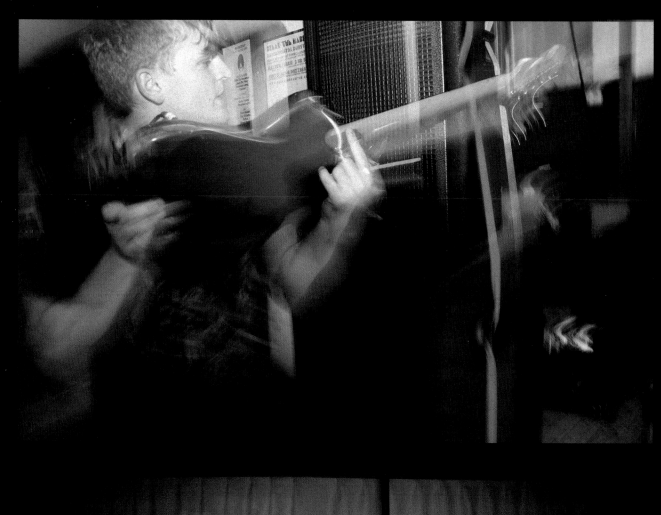

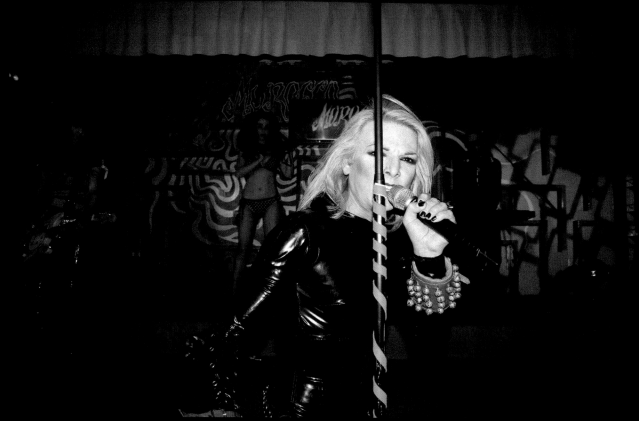

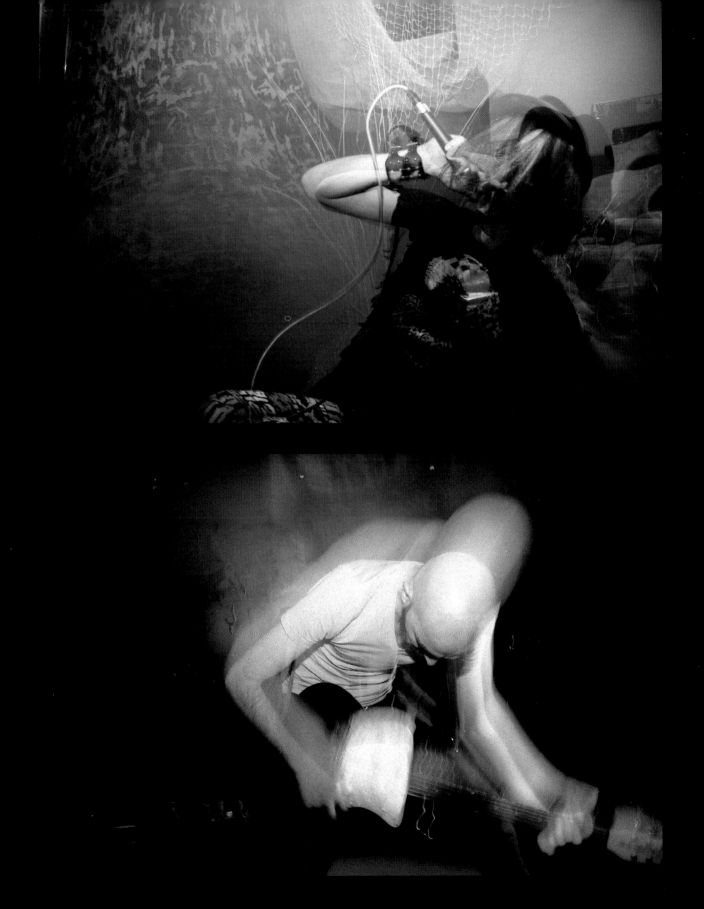

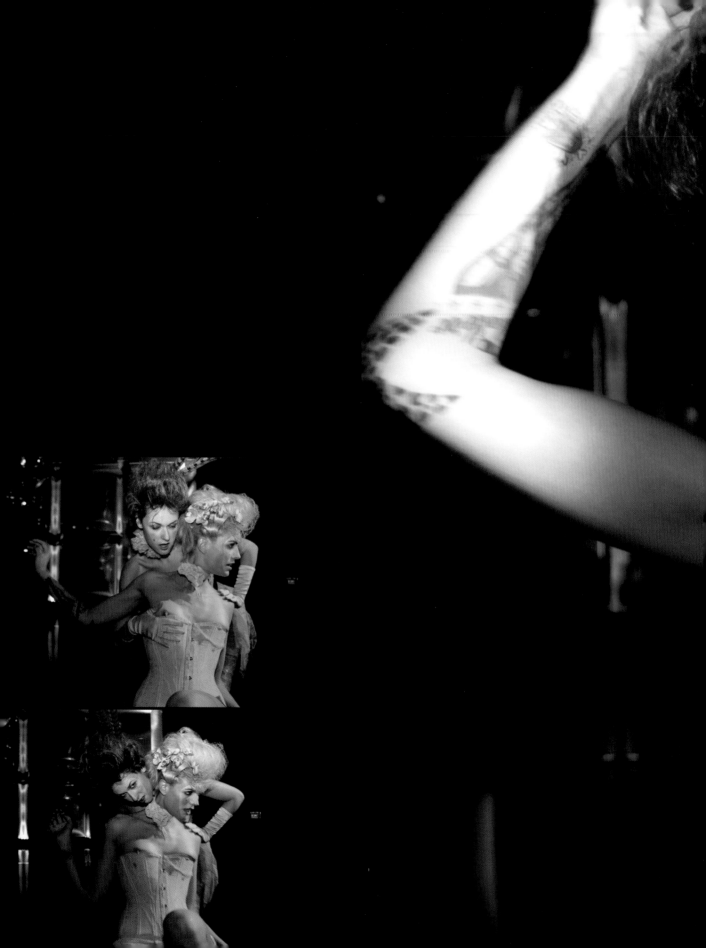

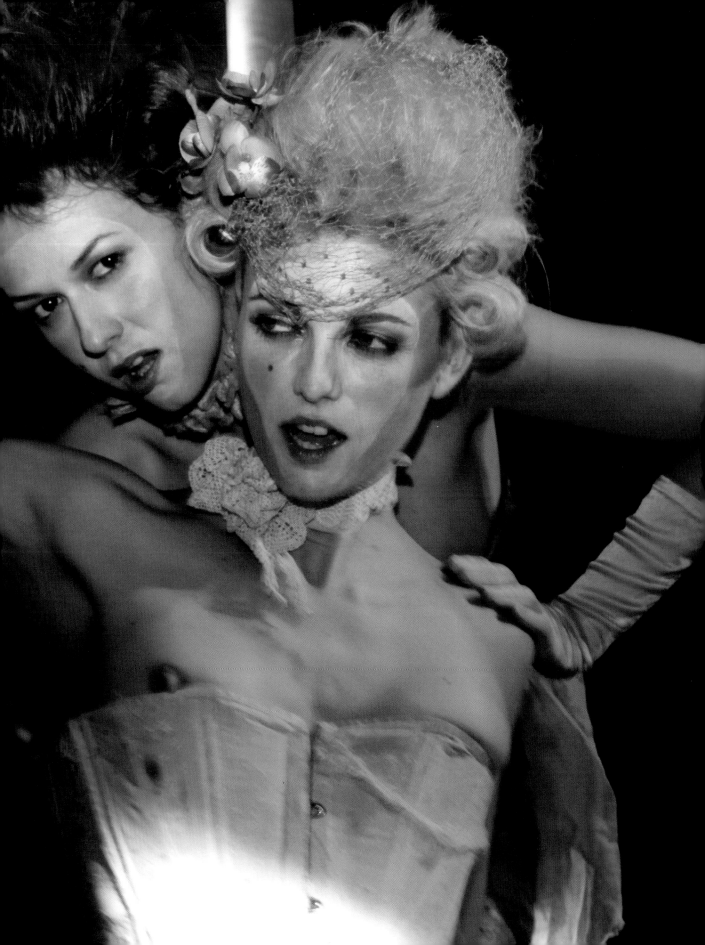

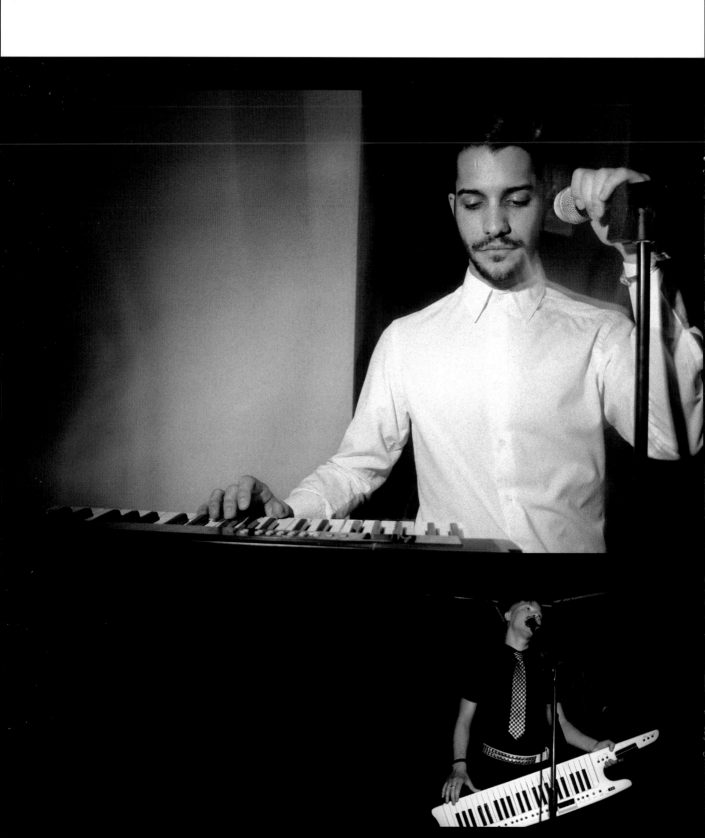

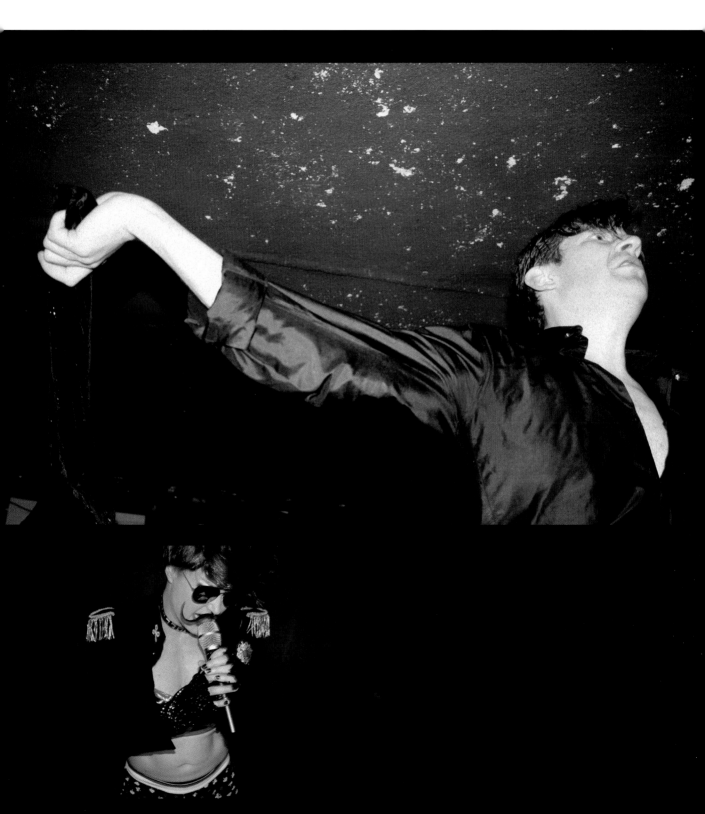

samstag ‡ madrid ‡ september07

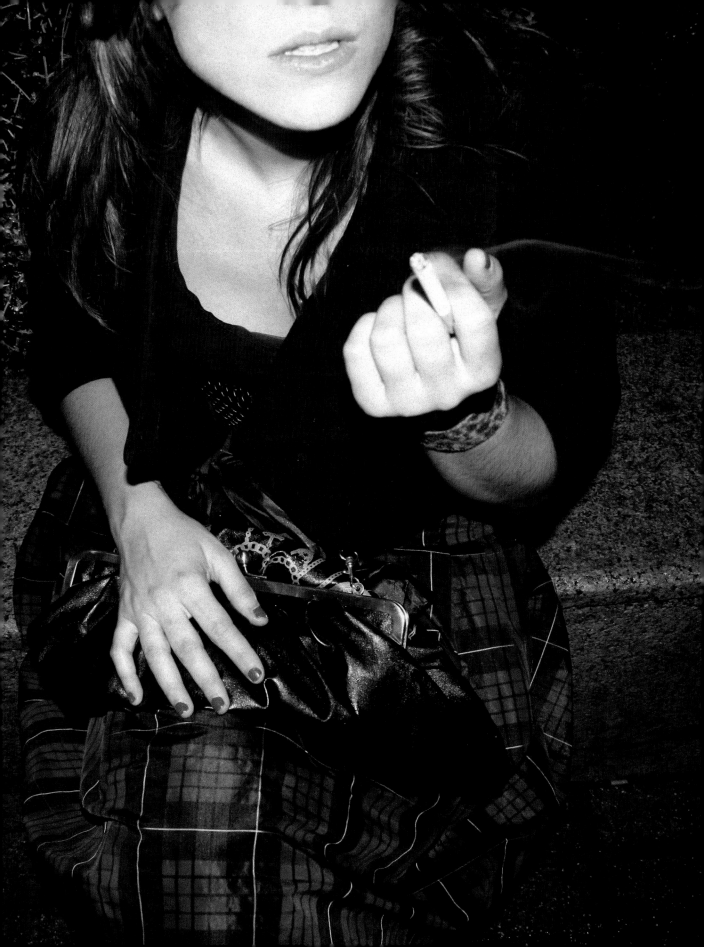

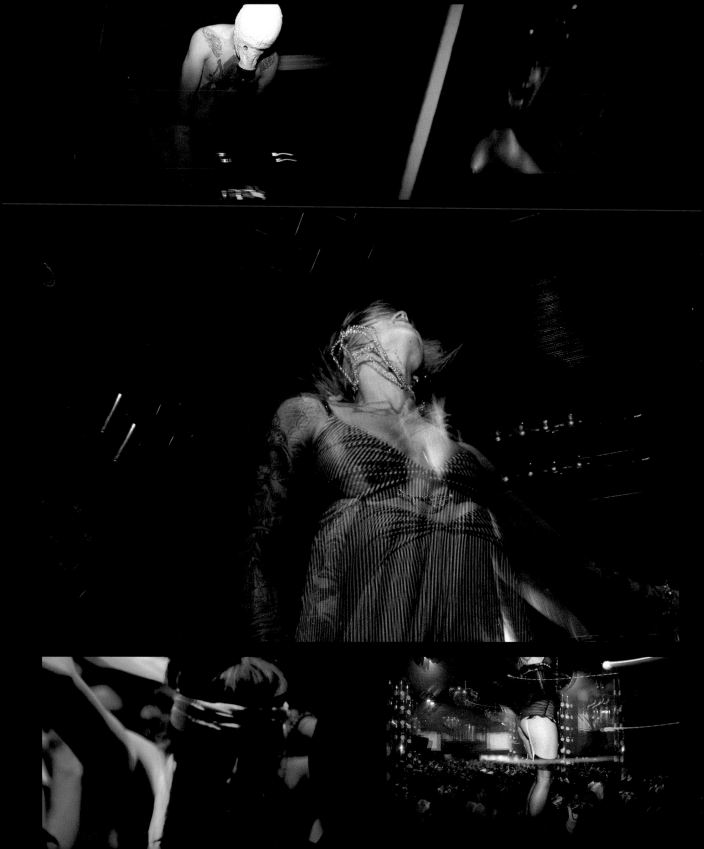

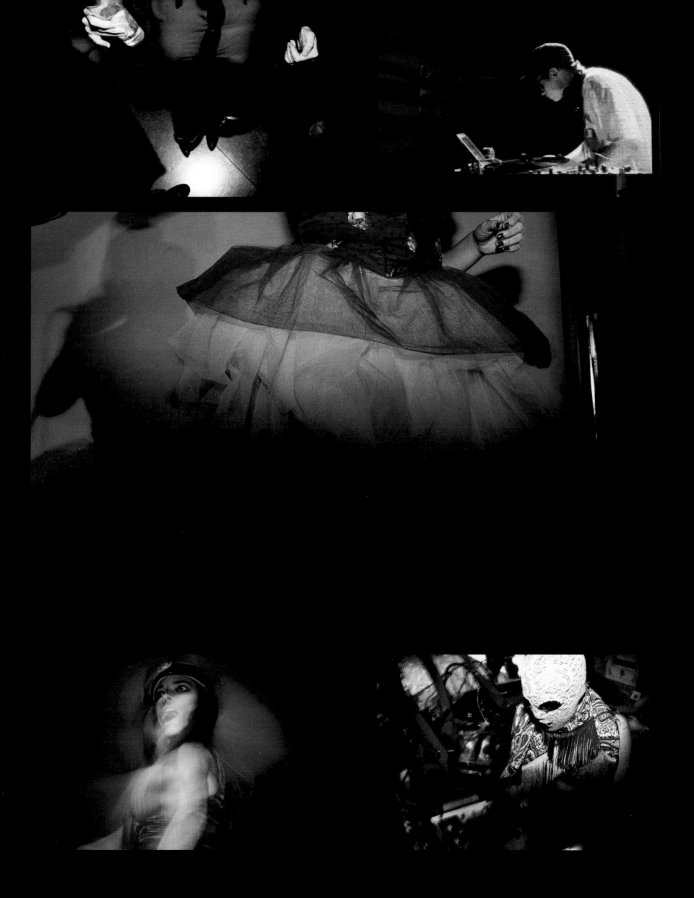

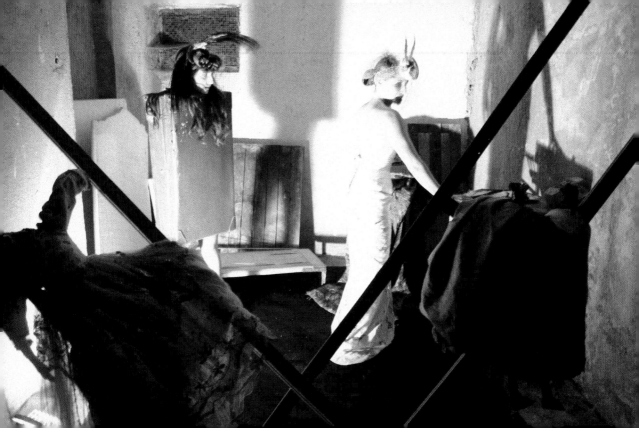

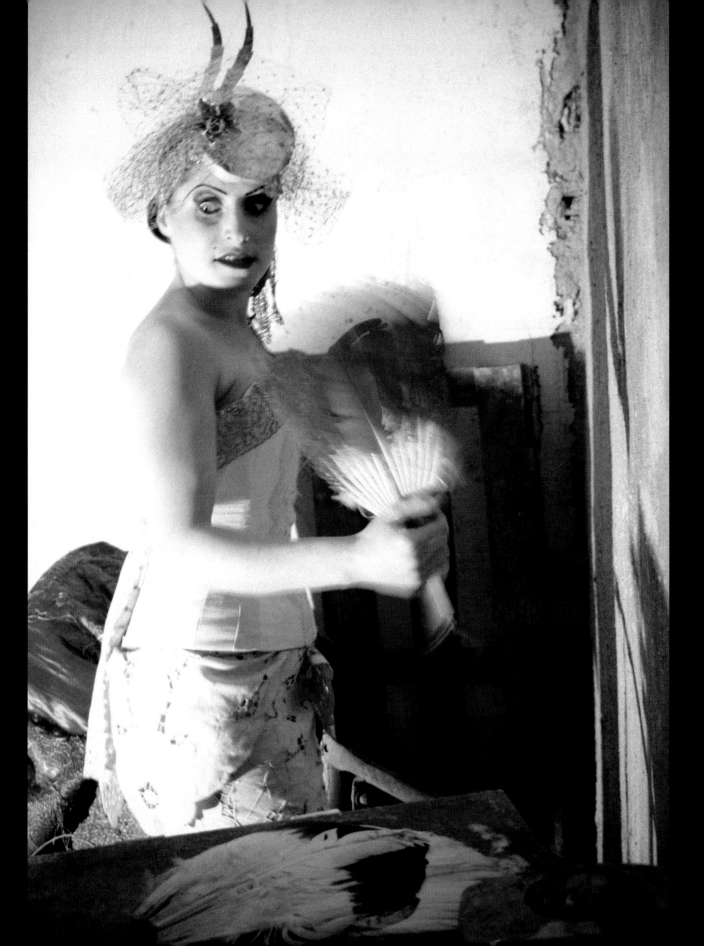

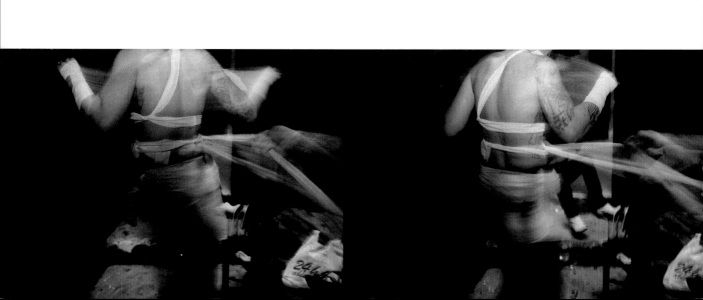

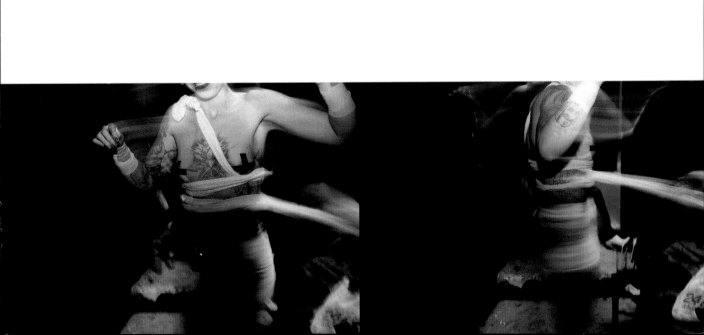

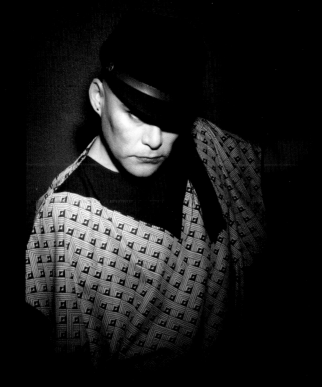

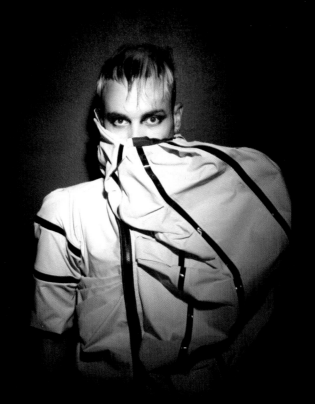

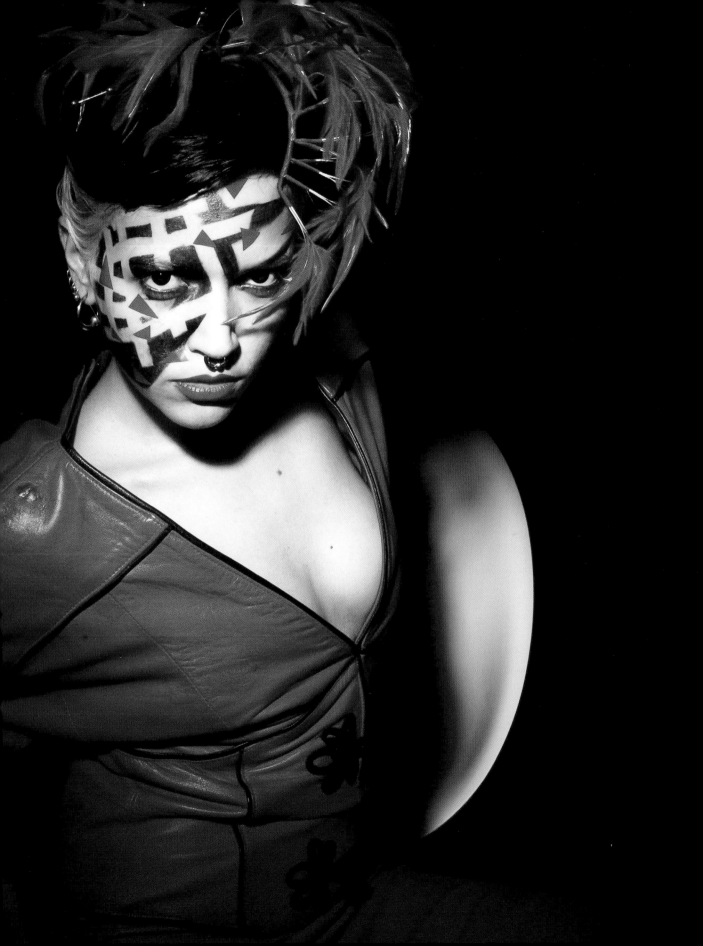

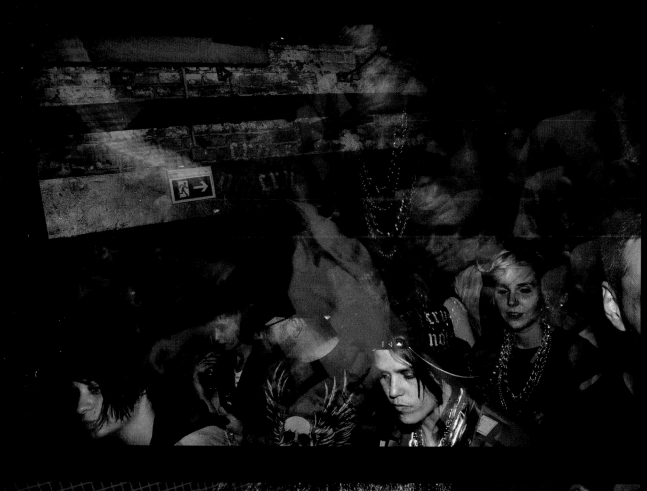
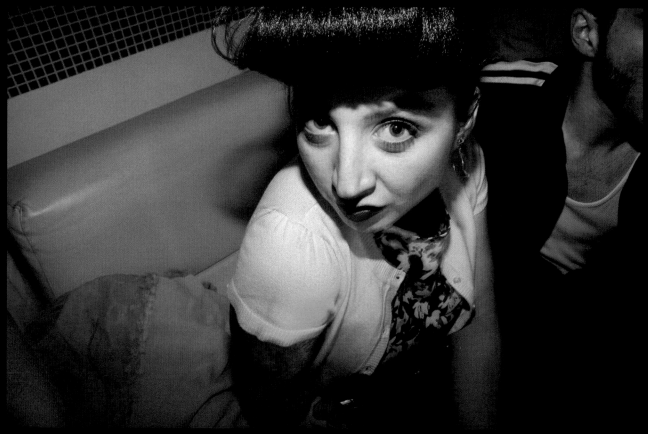

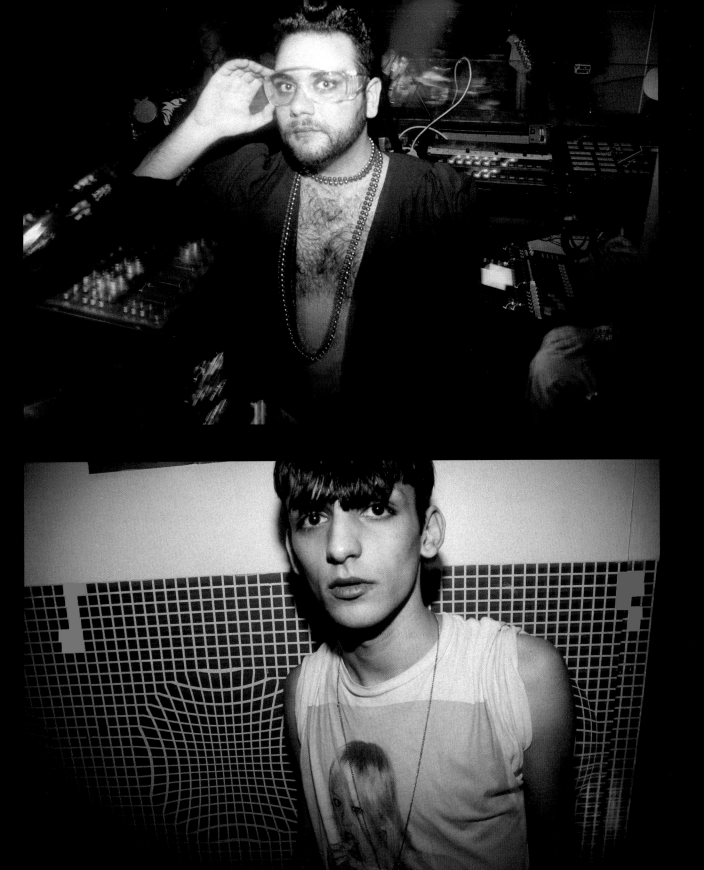

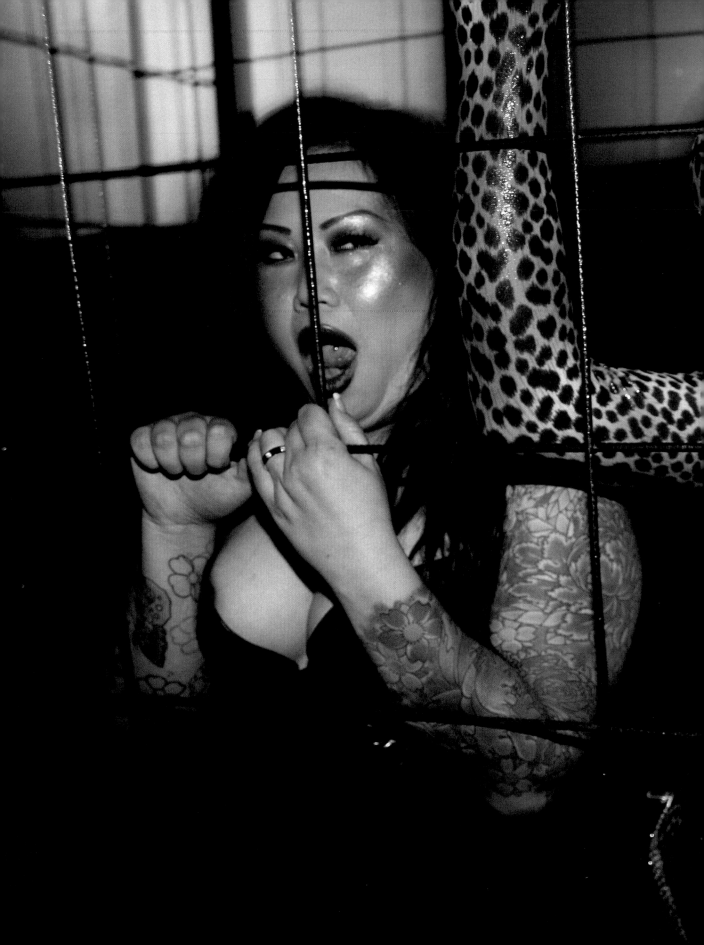

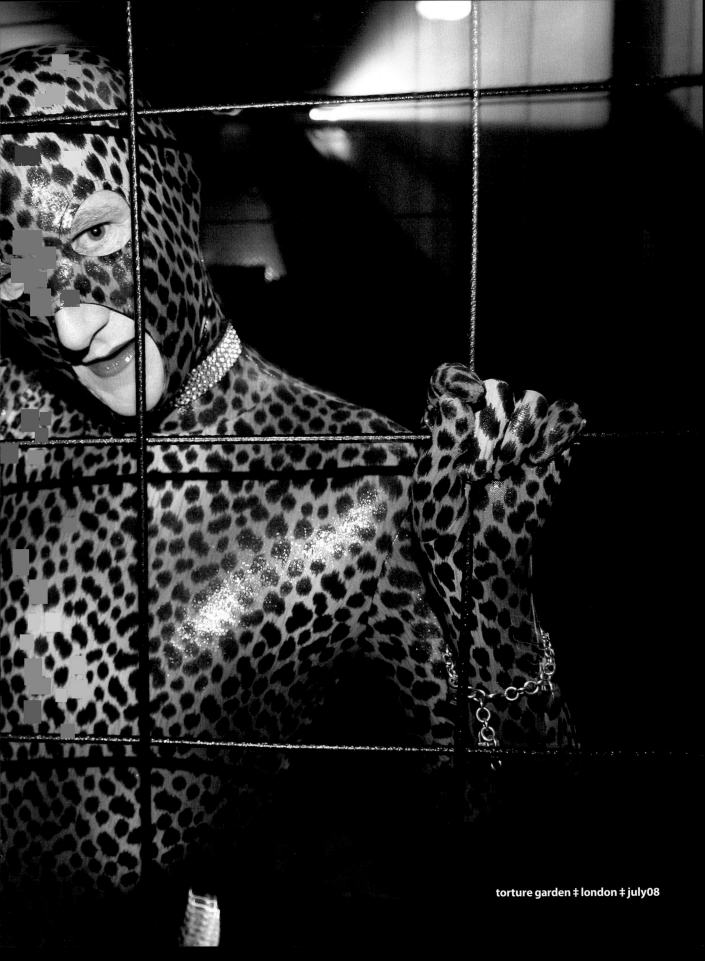

torture garden ‡ london ‡ july08

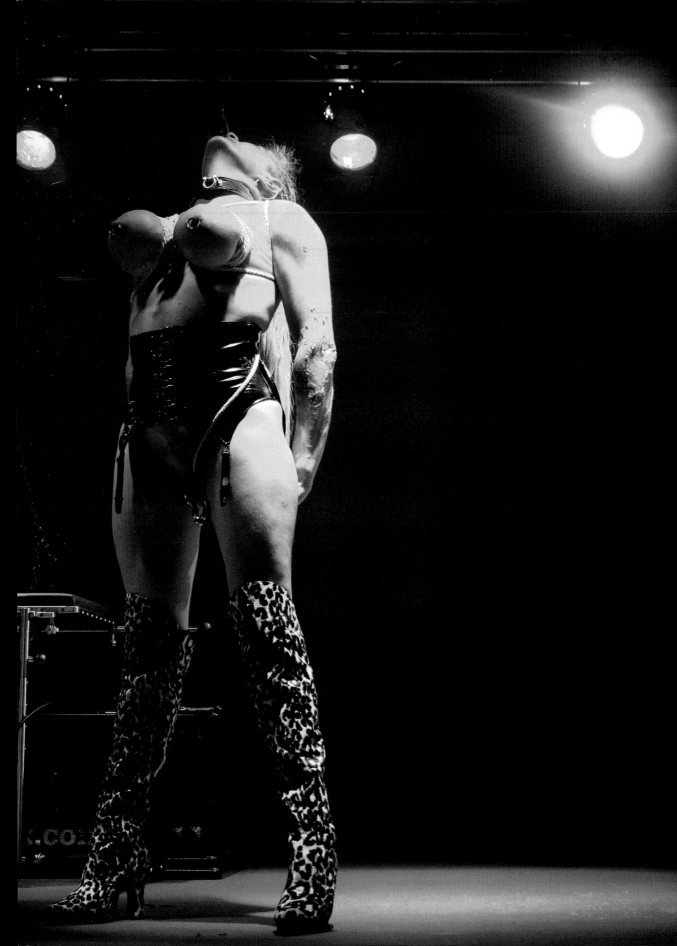

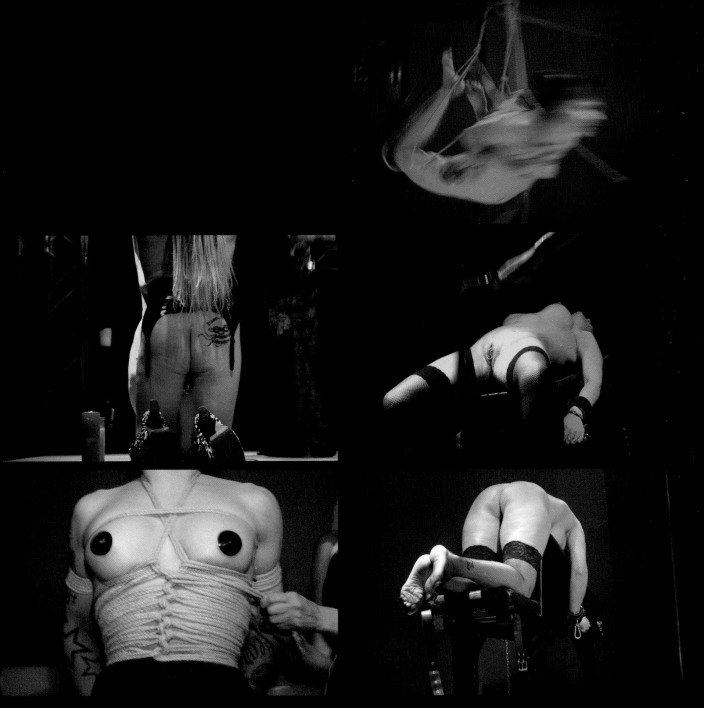

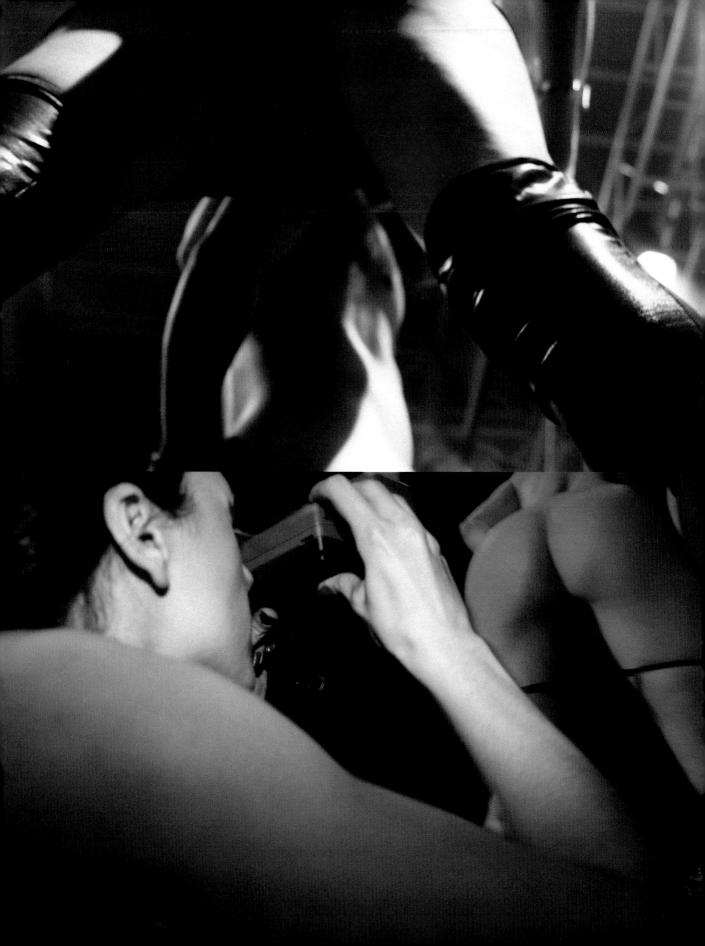

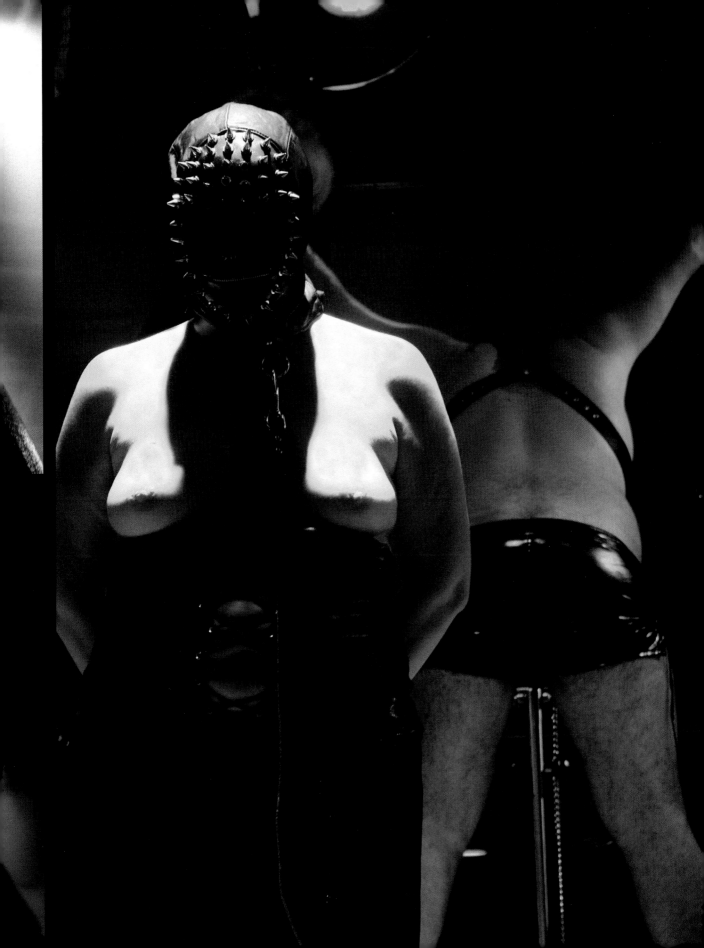

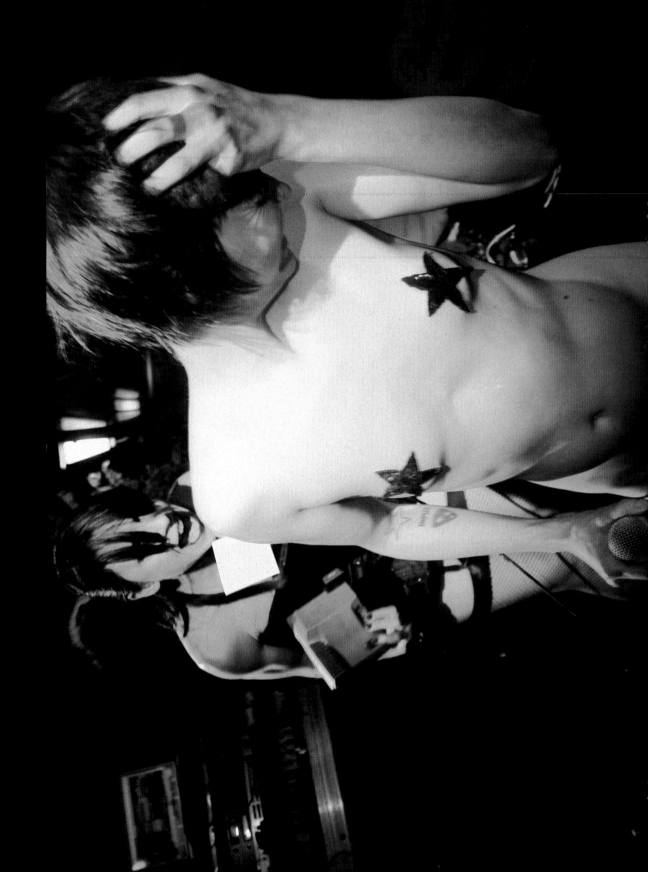

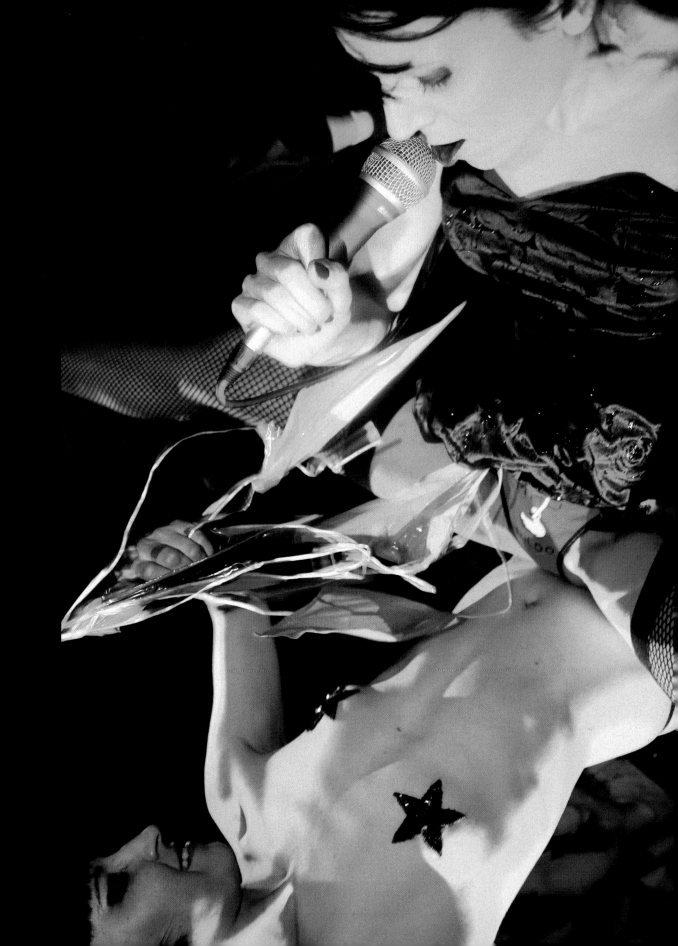

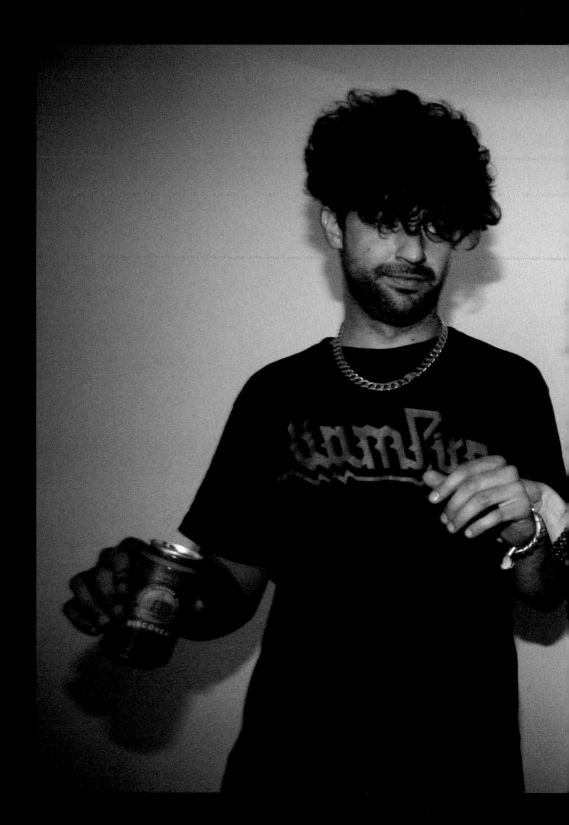

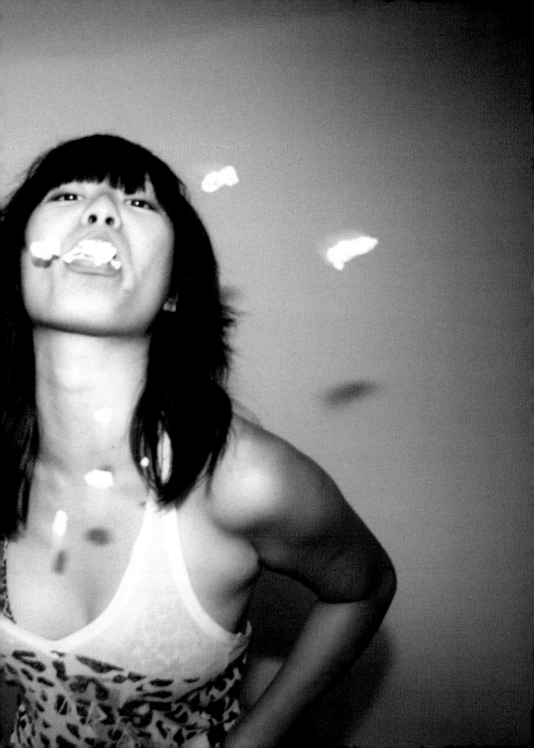

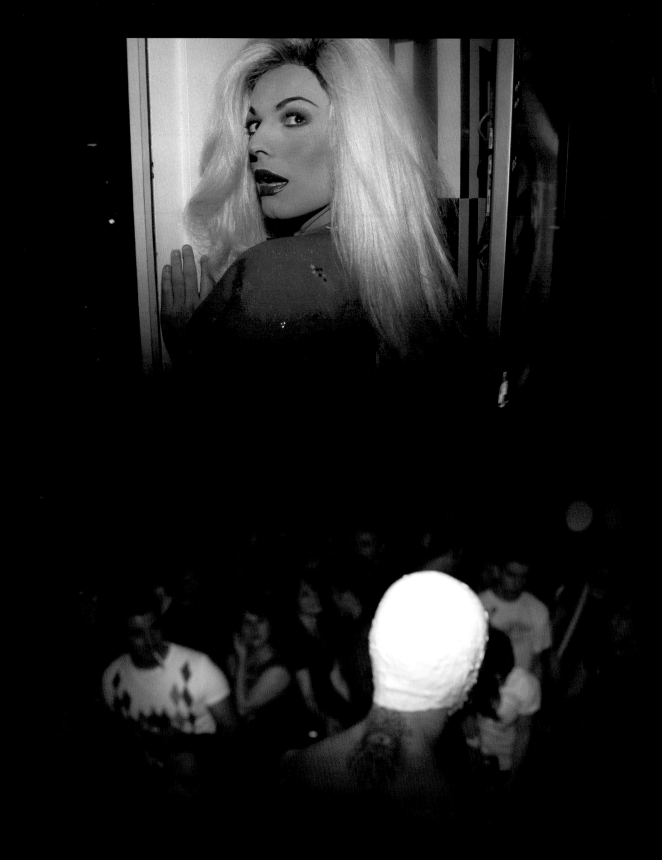

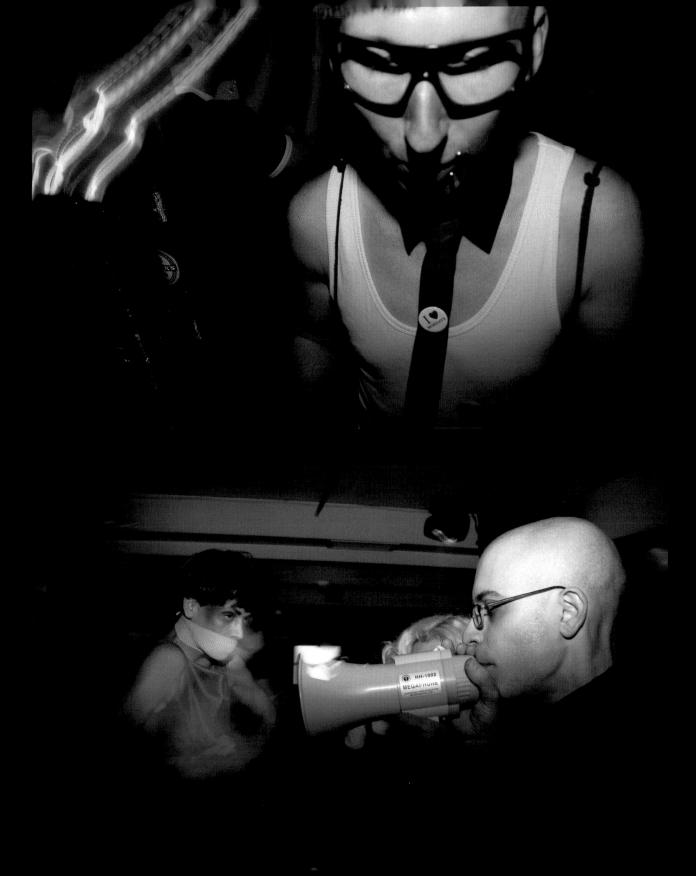

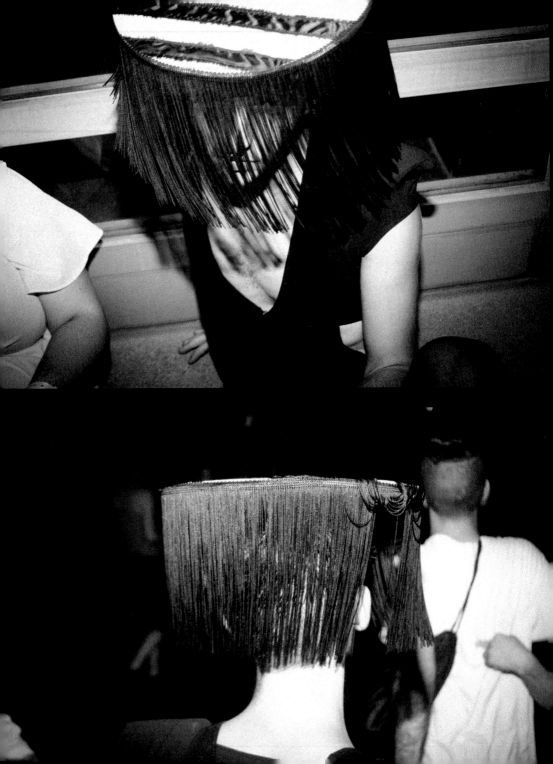

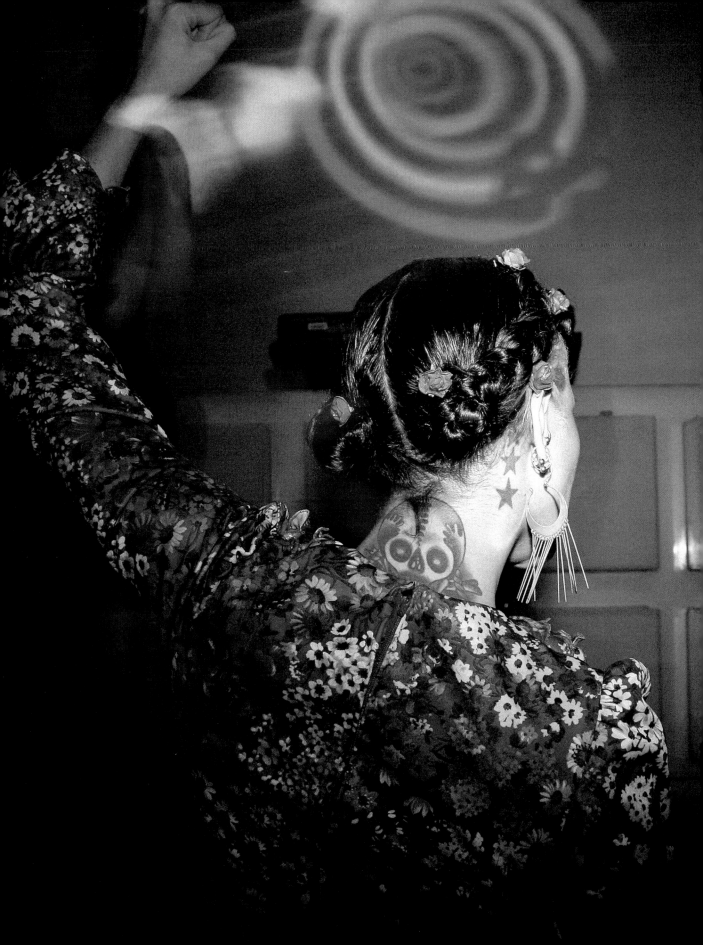

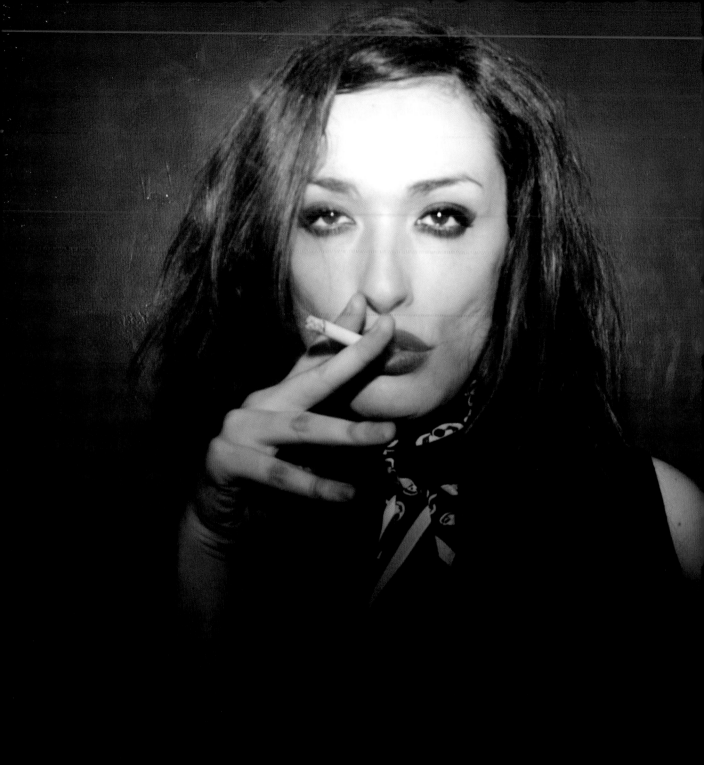

Mr Markus belongs to a noble lineage of nocturnal image hunters. They lurk in the shadows of clubs, parties and bars of different nature; Markus has good taste and knowhow and is not one of those photographers who invade your living space while you're having a drink or doing God knows what (we know that the creatures of the night, as Bela Lugosi would say, have the freedom in the shadows to do whatever they want).The Pose is the greatest ritual of communion between the person photographed and the photographer, a rite that many times that horde of "photographers" that get a hundred euro camera at Fnac, jump in the air and then upload the snapshots of sacrilege. In contrast, Markus always takes a handsome portrait, so when I see his handheld camera I'm more than happy when he asks me to pose. Actually, even further, the times he has took photos without me knowing were equally well done, and not because I'm like Nicole Kidman, one of those people that are photographed beautifully from every angle, quite the contrary, but Markus is able to make you look good even when screaming "The sexual revolution!" by La Casa Azul. That's what happened at the hilarious party ran with elegance and chic by Aviator Deluxe and La Flor de Alcorcón called ´El jueves milagro´. One night I went as a member of the public and not as a dj. Suddenly, the song by La casa azul came on and we all went to the dance floor to sing and dance. It was a moment of complete euphoria and catharsis that Markus masterfully portrayed. He captured the general disarray with perfect lighting, precision and focusing. To get this with a sweaty, drunken crowd is only possible when you are elegant and effective behind the lens. Then he took me to a corner and did more photos with a beer in one hand and a cigarette in the other, a fierce look against a vampire red background and again he performed a miracle, impeccable photos, almost aristocratic and of course, he made me look gorgeous. The reader will see that I demand a lot so that I look good and it looks right. In the end what lasts about how cute or how attractive you were, apart from the oral legend of those who knew you, is the photo and I want that in the future when someone asks "How was Miss Marrero?, they say "take these photos by Markus, the Great, to give yourself an idea" and instantly this person will adore me for eternity, thanks mainly to Markus and his undeniable talent.

Mr Markus pertenece a una noble estirpe, la de cazadores de imágenes nocturnas. Estos acechan desde las sombras de los clubs, fiestas y locales de diferente índole. Markus tiene buen gusto y un mejor saber hacer y no es de esos fotógrafos que invaden malamente tu espacio vital mientras te estás tomando una copa o haciendo Dios sabe qué (ya se sabe que las criaturas de la noche, como diría Bela Lugosi, tienen carta libre en las sombras para hacer lo que quieran). Posar, es el gran ritual de la fotografía, la comunión entre la persona retratada y el fotógrafo, rito que muchas veces esa horda de "fotógrafos" que se compran una camarita de cien euros en la Fnac se saltan y luego suben a Internet las instantáneas del sacrilegio. Al contrario, Markus siempre saca guapo a todo el mundo. Incluso voy más allá, las veces que me ha hecho fotos sin estar yo al tanto me ha sacado igual de bien, y no es porque yo sea como Nicole Kidman, una de esas personas que fotografían estupendamente desde cada ángulo, muy al contrario; pero Markus es capaz de sacarte favorecida hasta cantando a gritos "La revolución sexual" de la Casa azul. Eso pasó en la divertidísima fiesta que regentaban con elegancia y chic Aviador Deluxe y La Flor de Alcorcón de nombre "Los jueves milagro". Una noche yo estaba como público y no como dj. De repente sonó la canción de La Casa azul y nos fuimos todos a la pista a cantarla y bailarla. Fue un momento de plena euforia y catarsis que Markus retrato con maestría. Captó el desmelene general con unas luces perfectas, unos enfoques precisos y sacándonos a todos muy monos. Conseguir eso con una multitud sudorosa y ebria sólo se logra siendo elegante y eficaz detrás del objetivo. Luego me llevó a un rincón y me hizo más fotos con una cerveza en una mano, un cigarrillo en la otra y una mirada etílica y feroz con un fondo rojo de lo más vampírico y de nuevo se acometió el milagro: fotos impecables, casi aristócratas y como no, me sacó guapísima. El lector verá que insisto mucho en lo de que me saquen guapa y tiene razón. Lo que queda al final sobre lo mona o lo atractiva que eras, aparte de la leyenda oral de los que te conocieron, es la foto, y yo quiero que cuando en un futuro alguien pregunte ¿Cómo era Miss Marrero?, le digan "toma estas fotos del gran Markus para que te hagas una idea" e instantáneamente esa persona me adorará para la eternidad, gracias sobre todo a Markus y a su innegable talento.

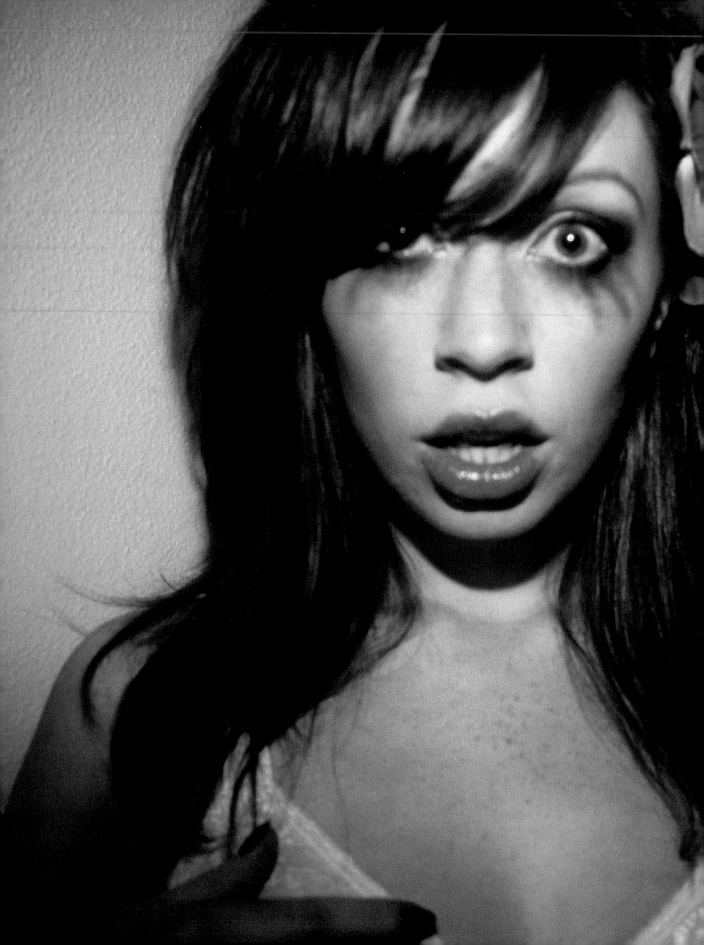

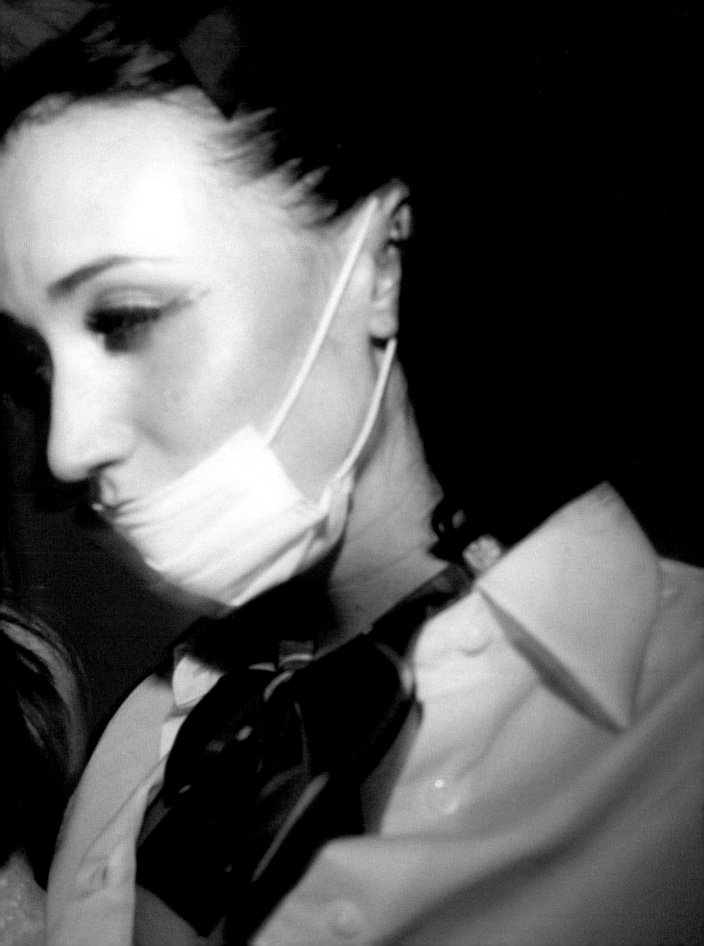

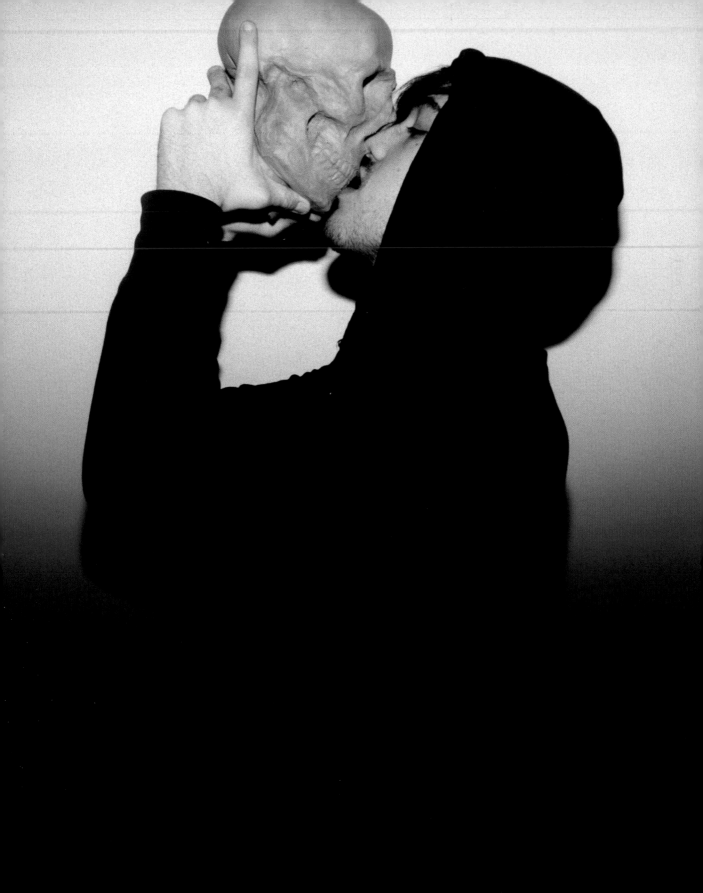

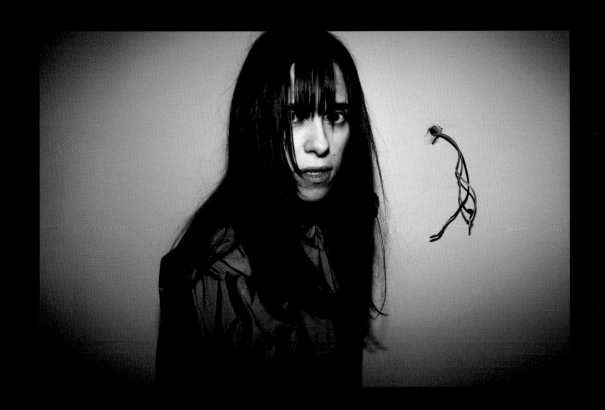

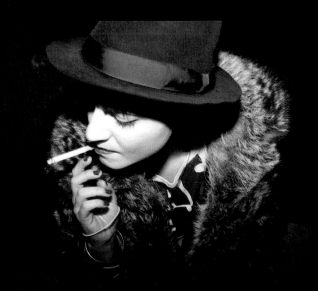

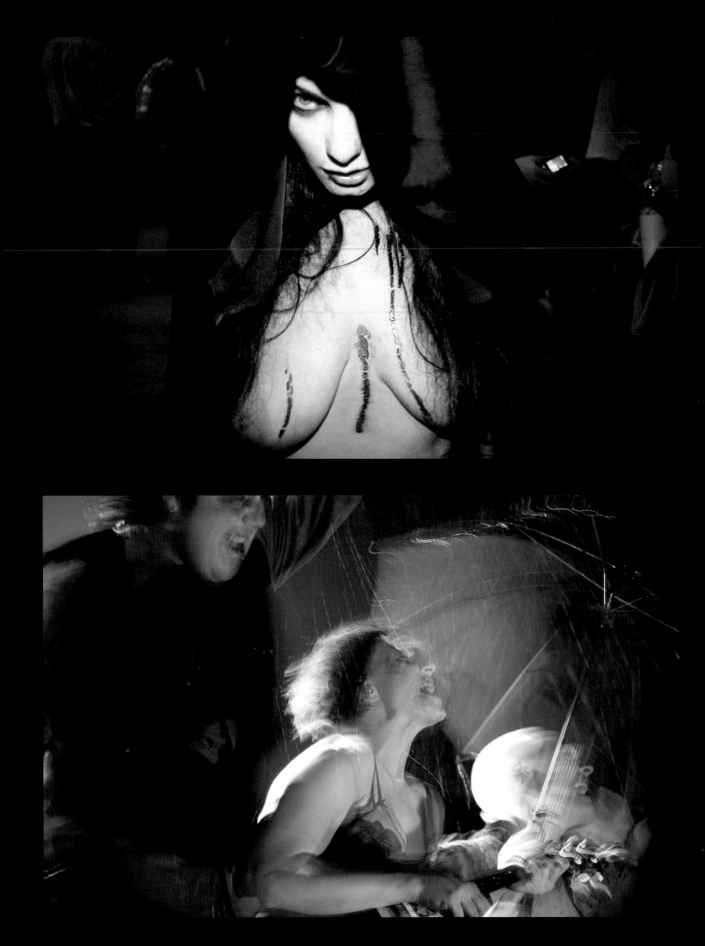

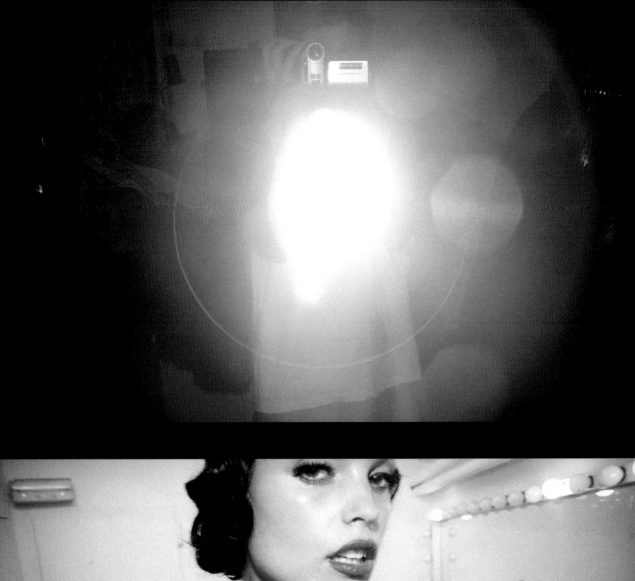
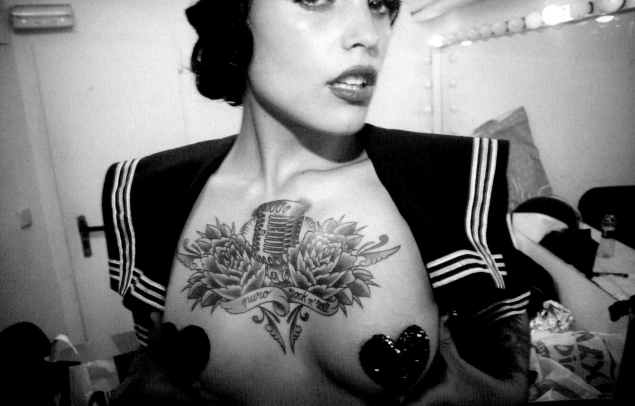

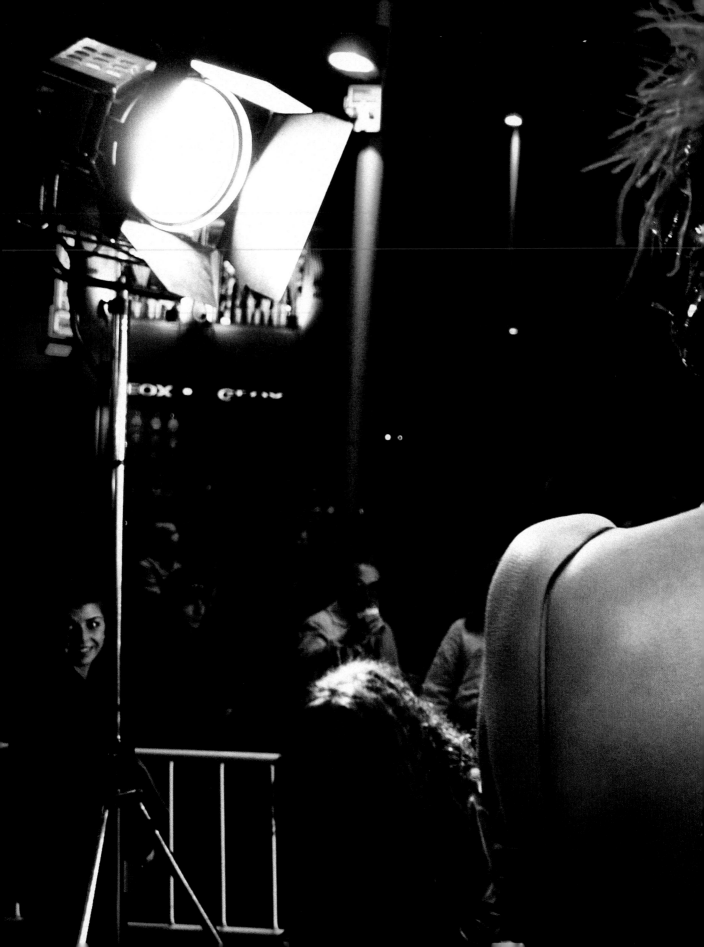

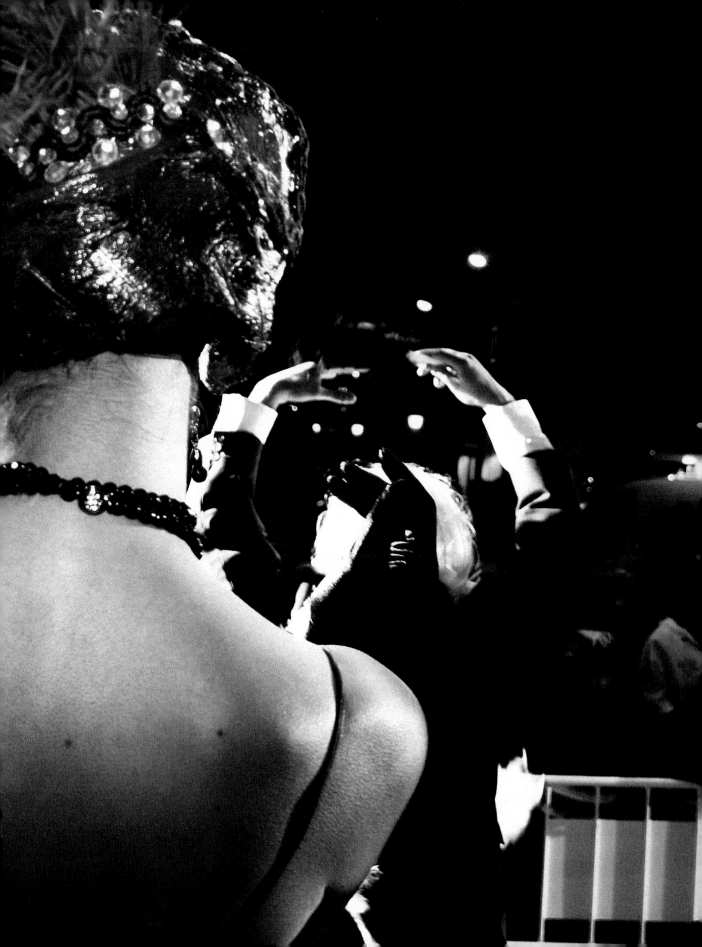

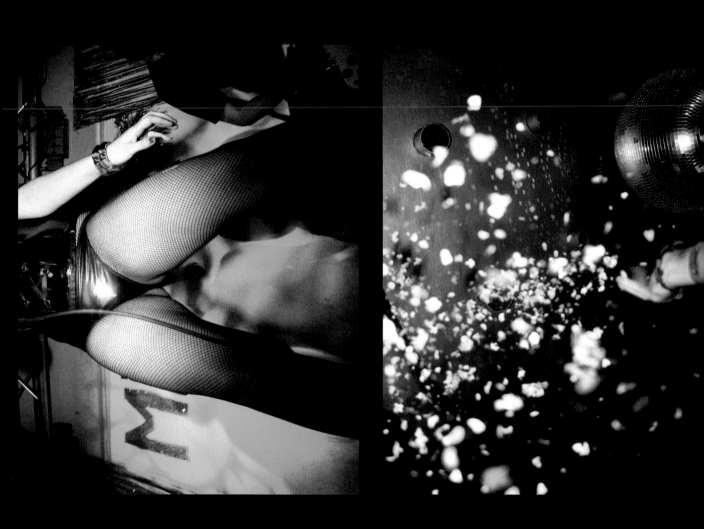

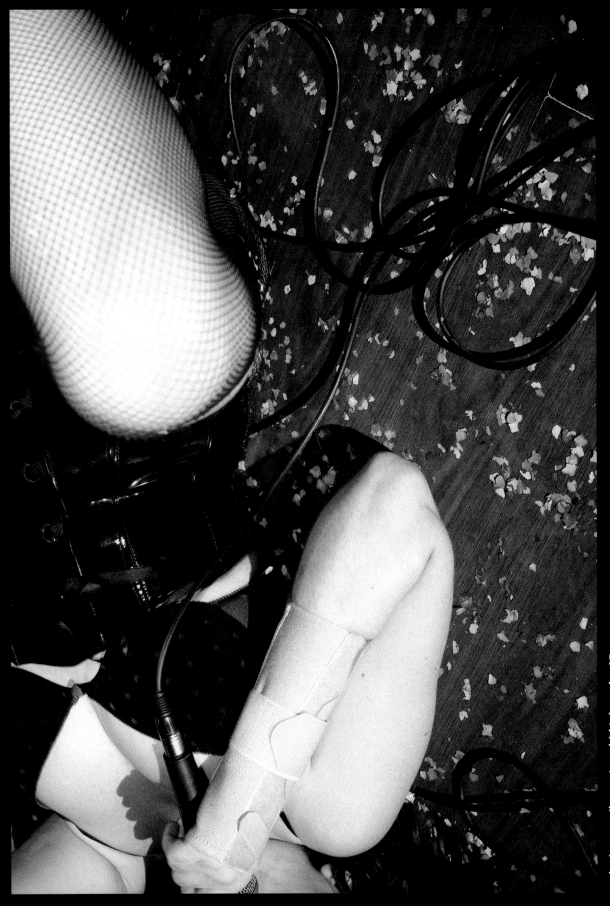

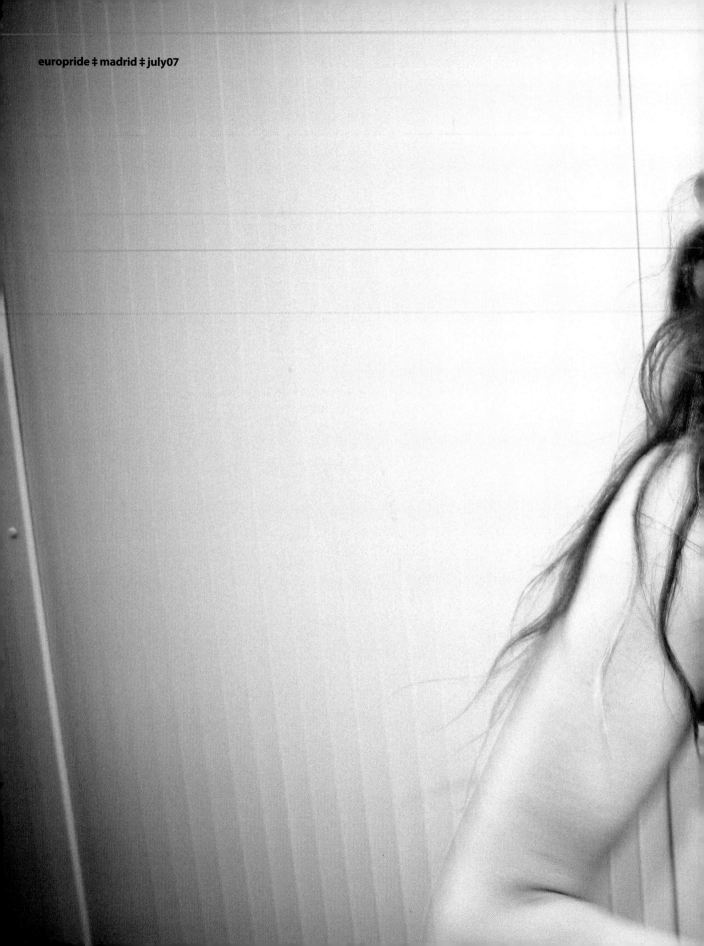

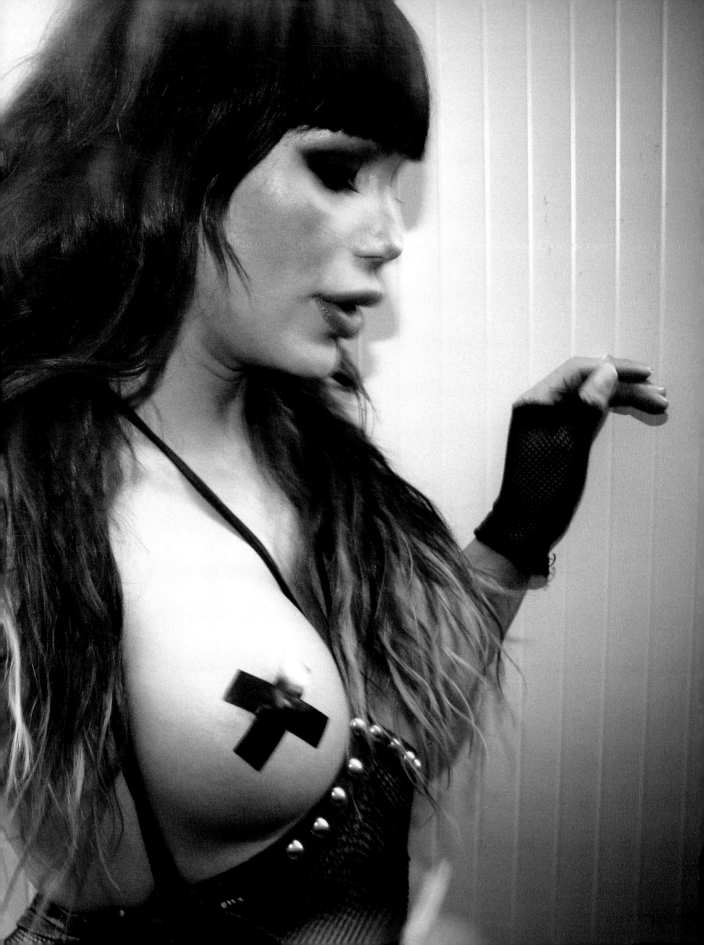

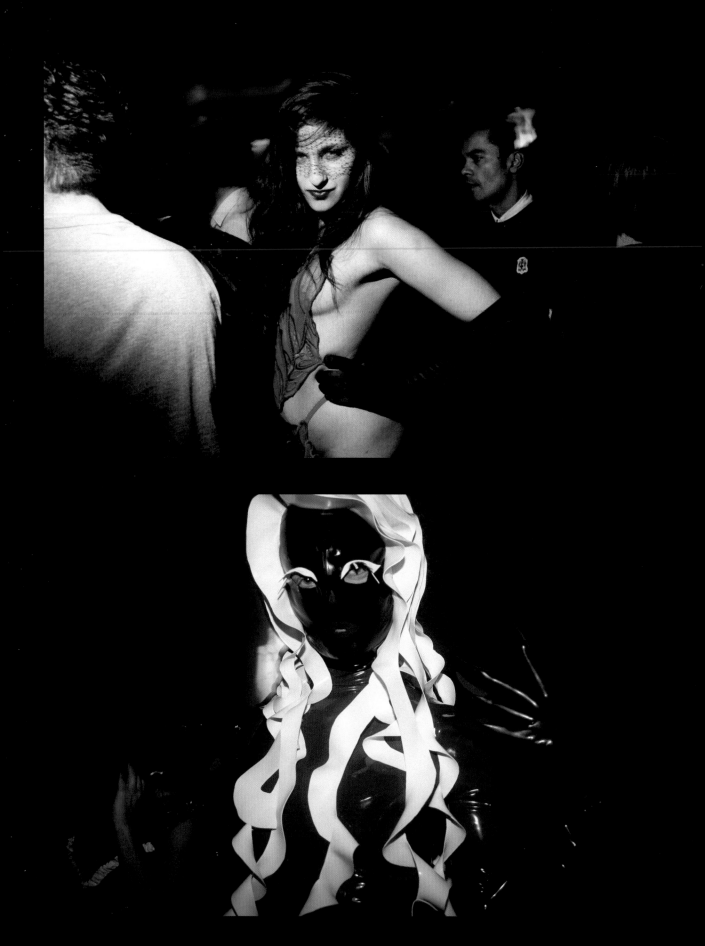

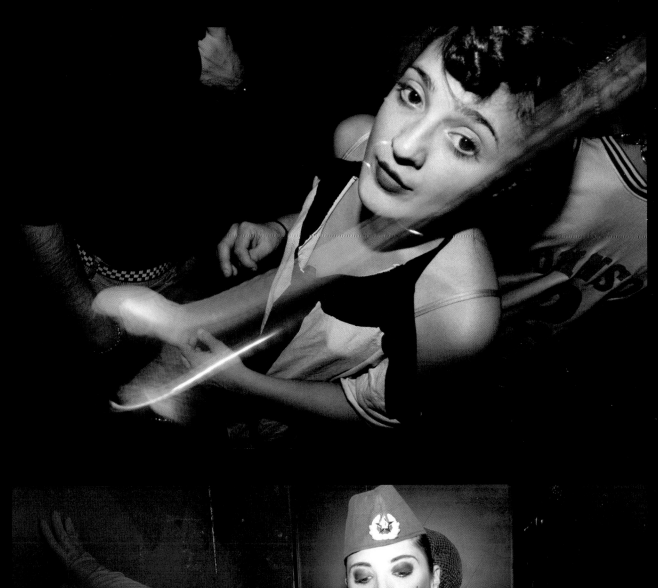
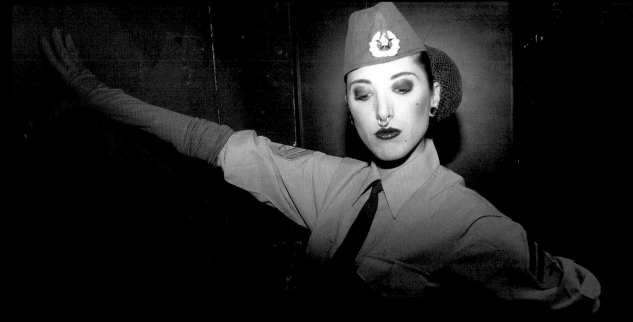

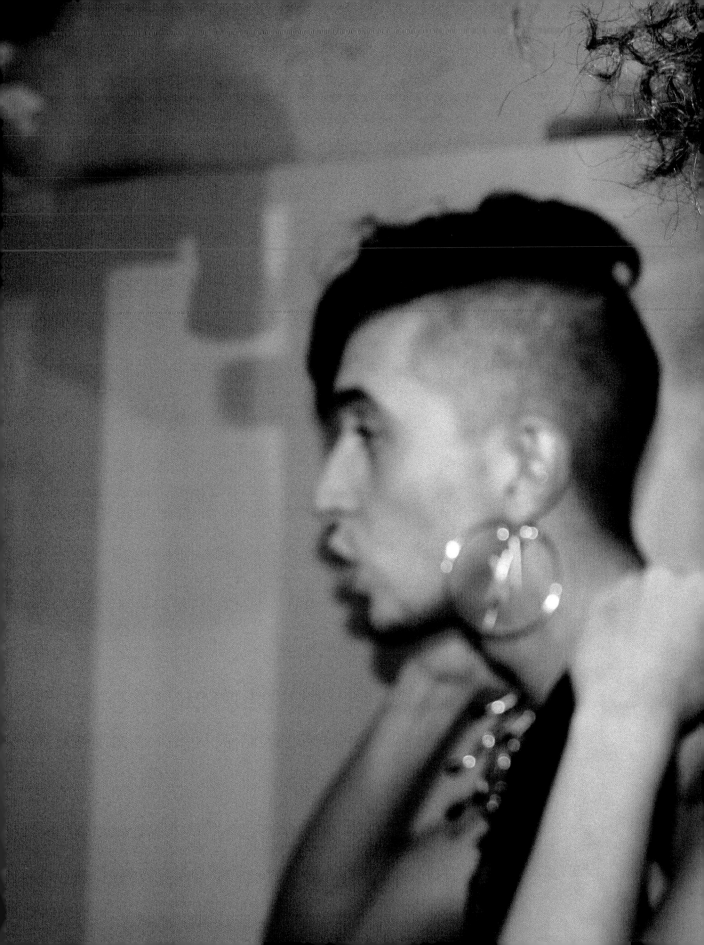

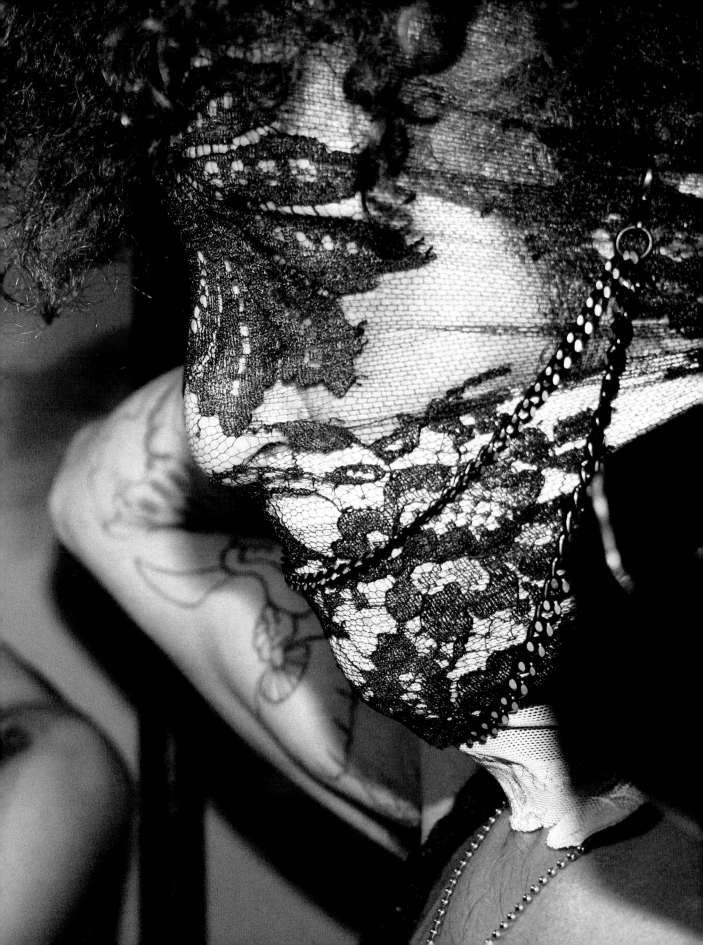

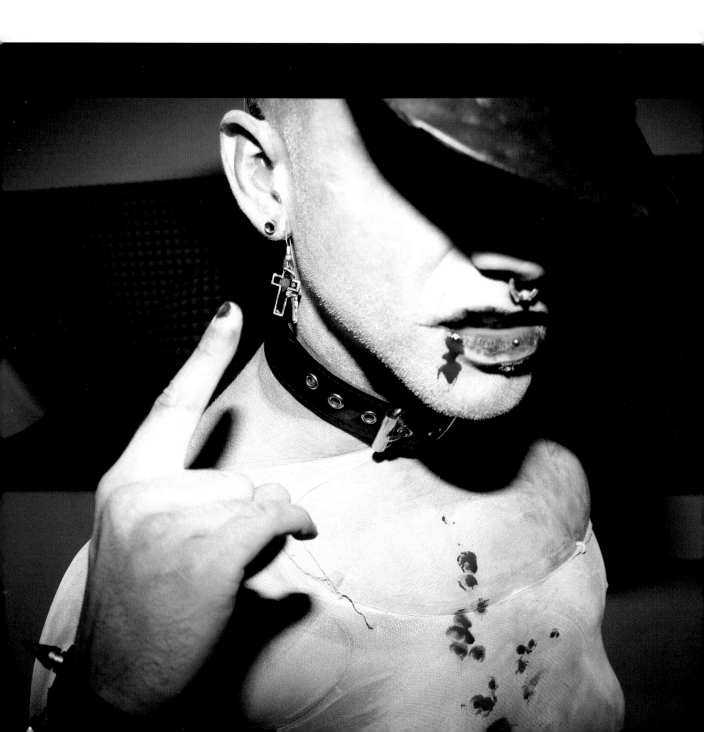

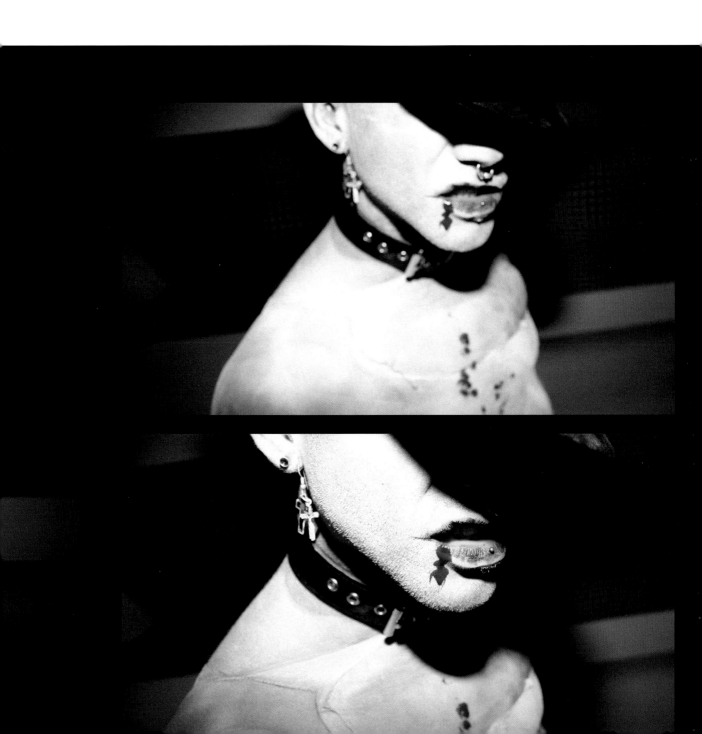

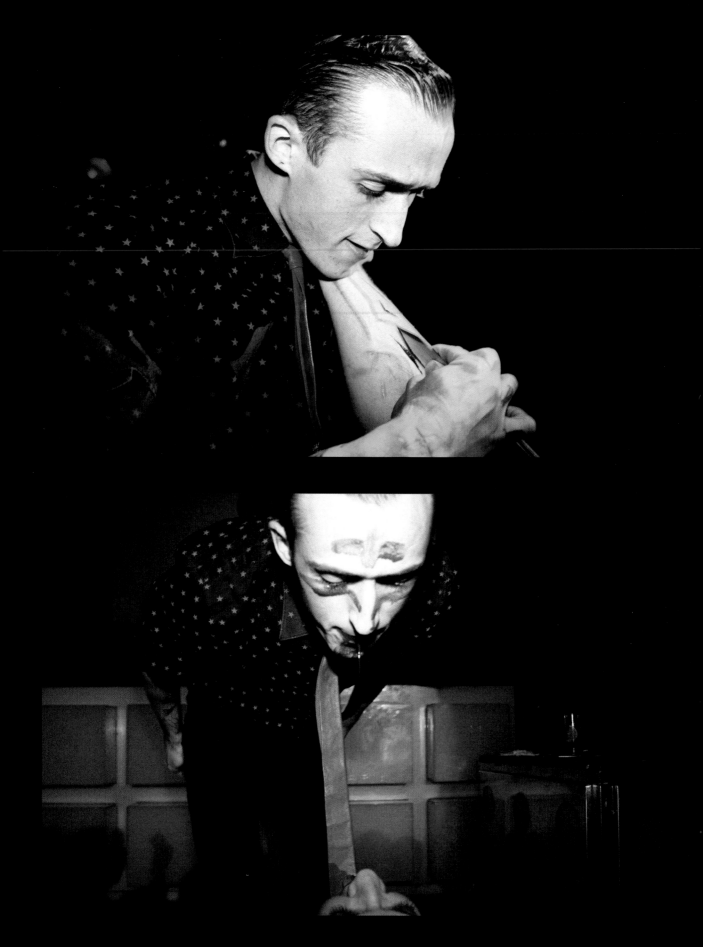

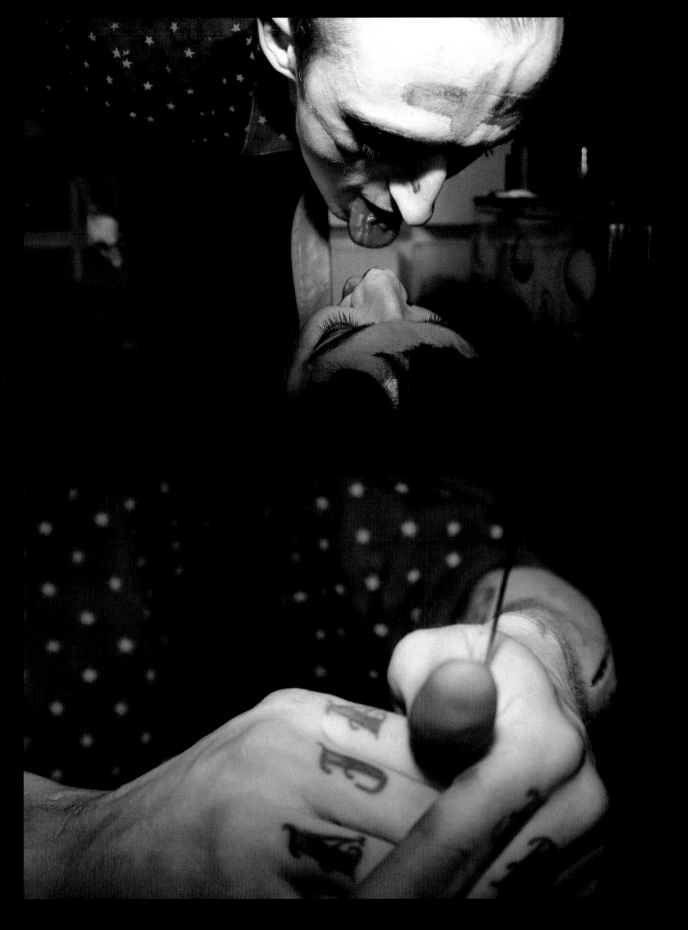

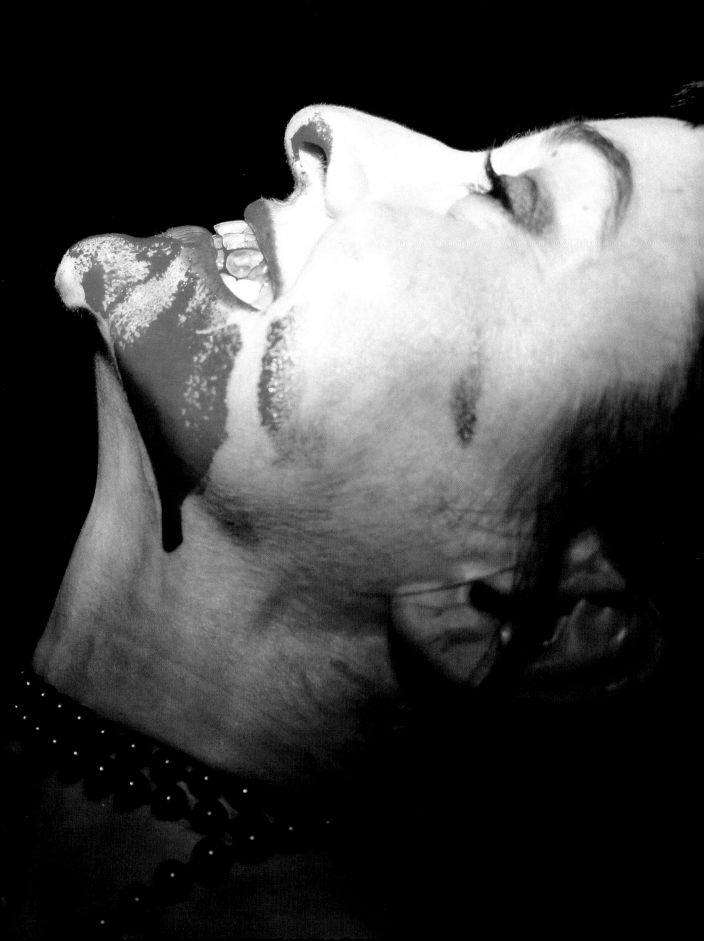

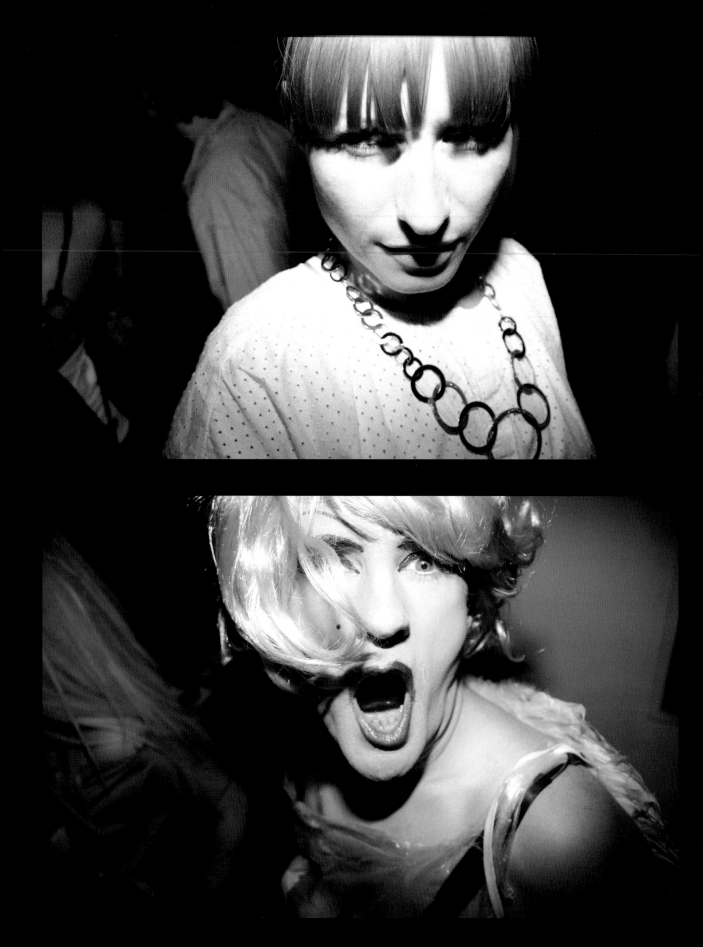

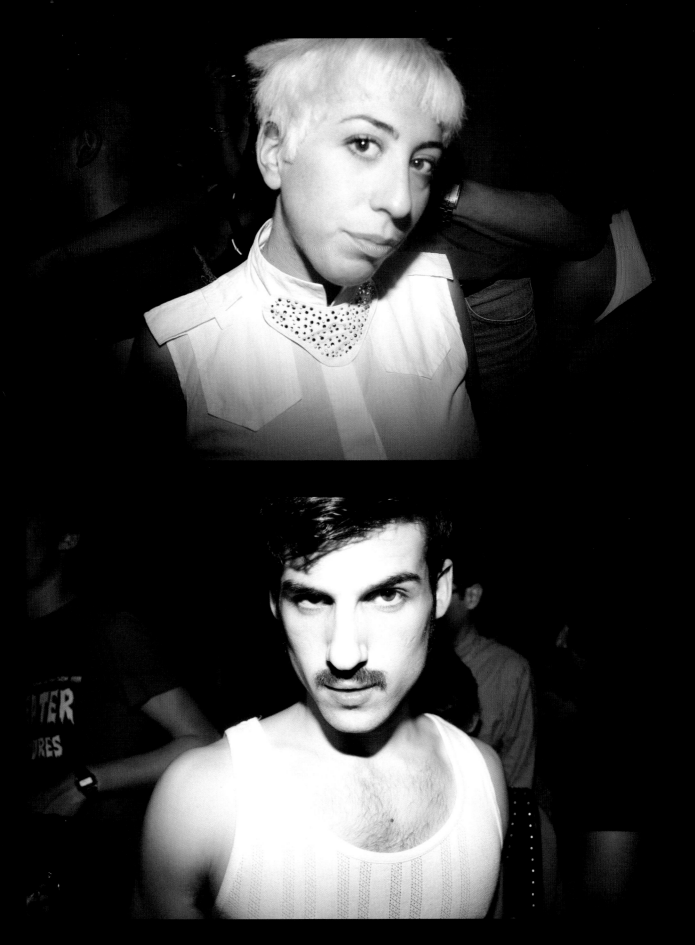

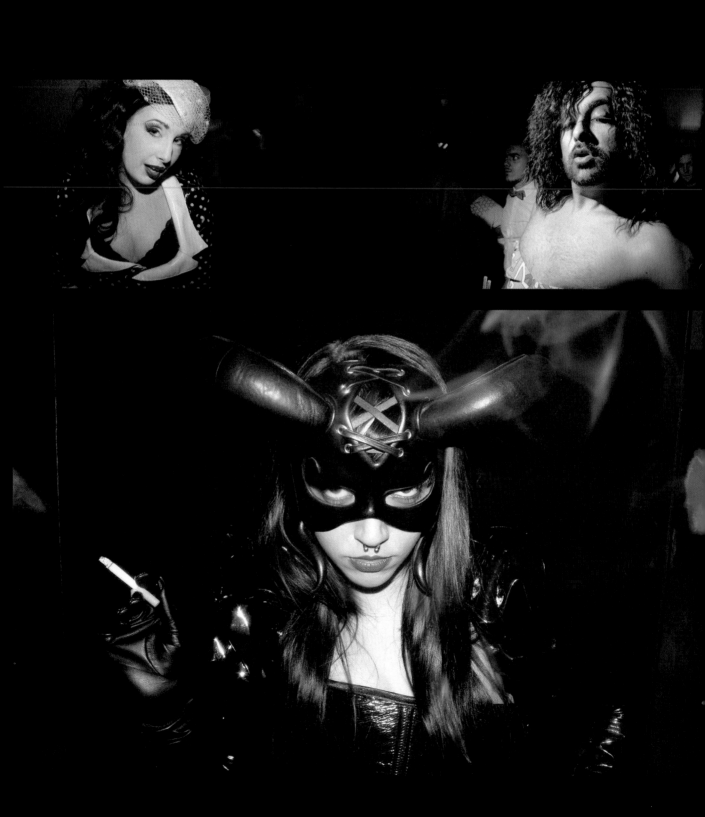

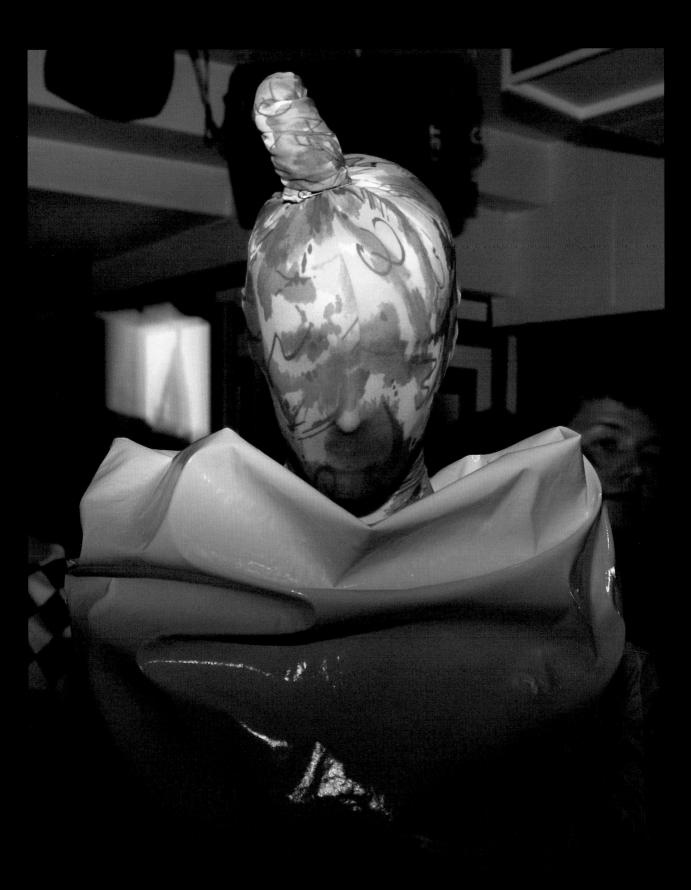

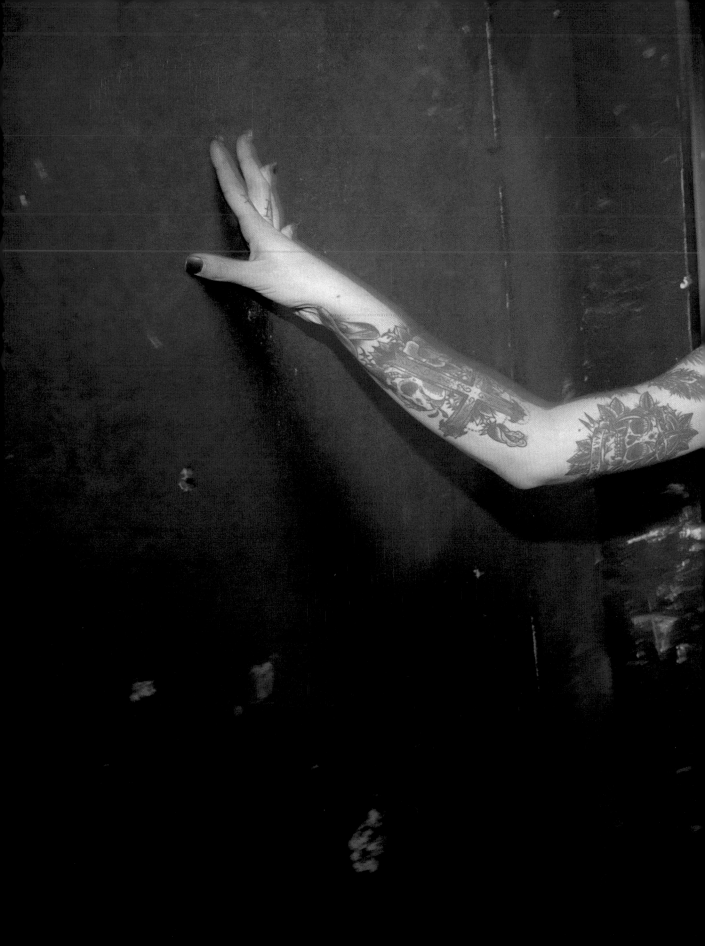

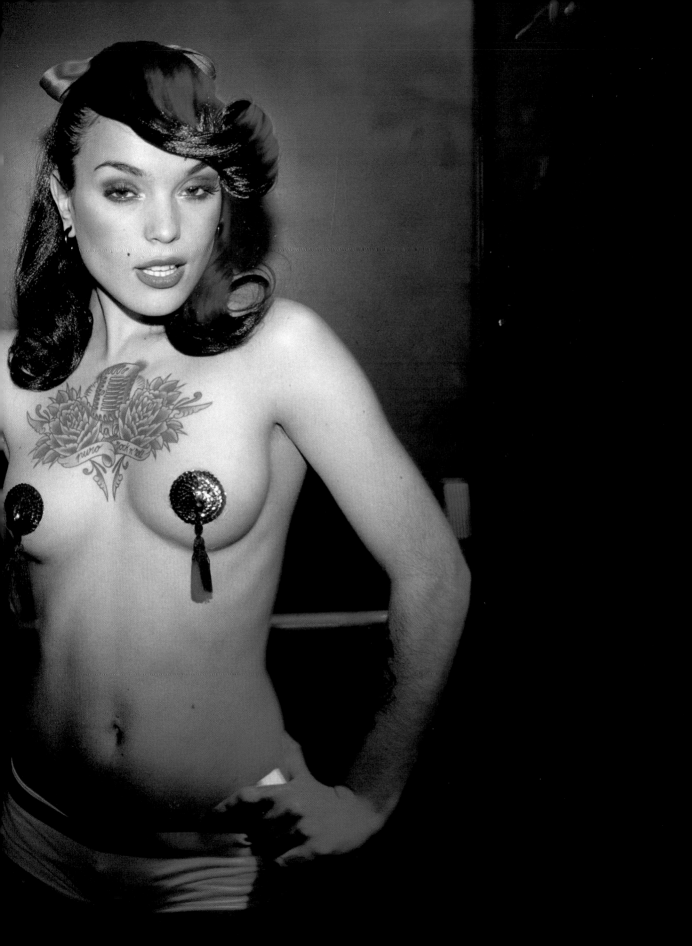

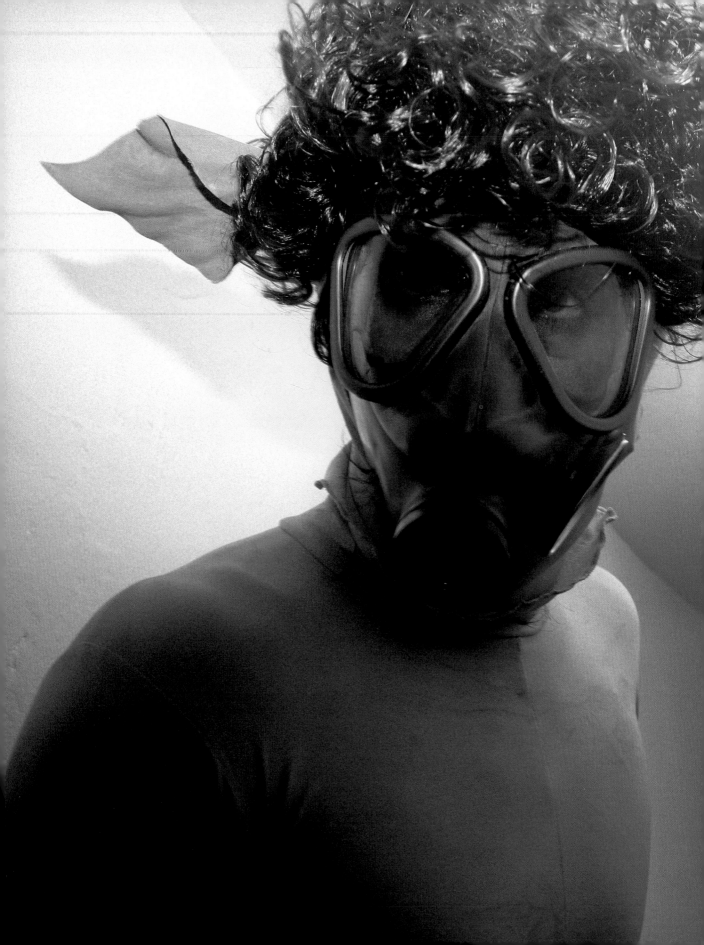

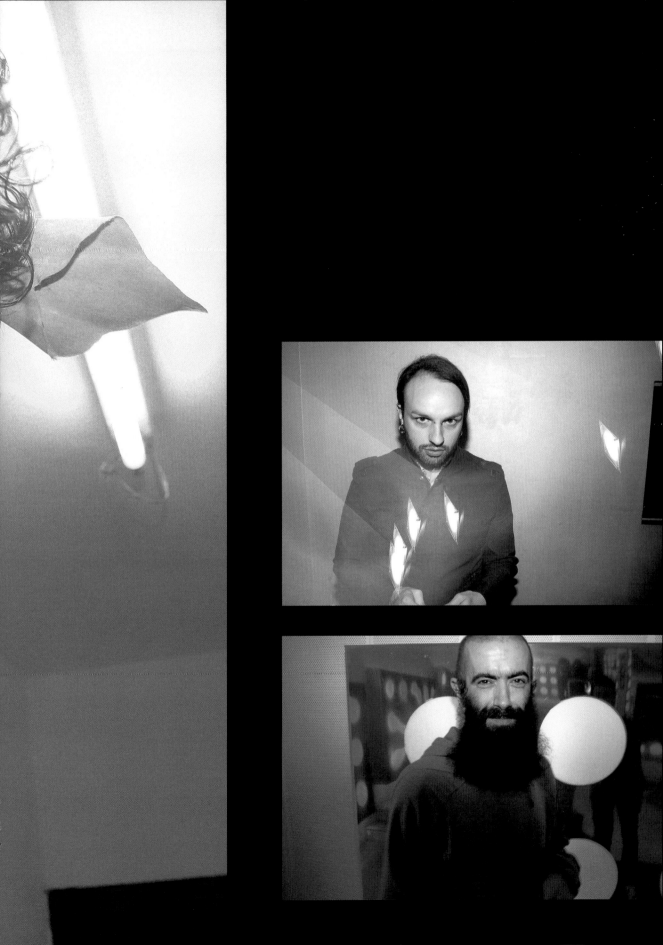

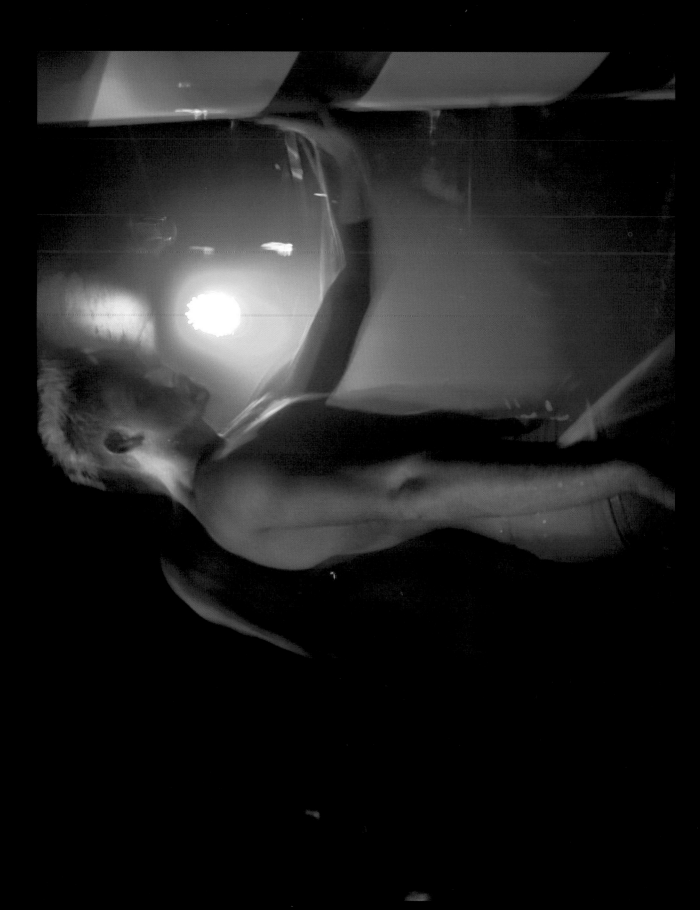

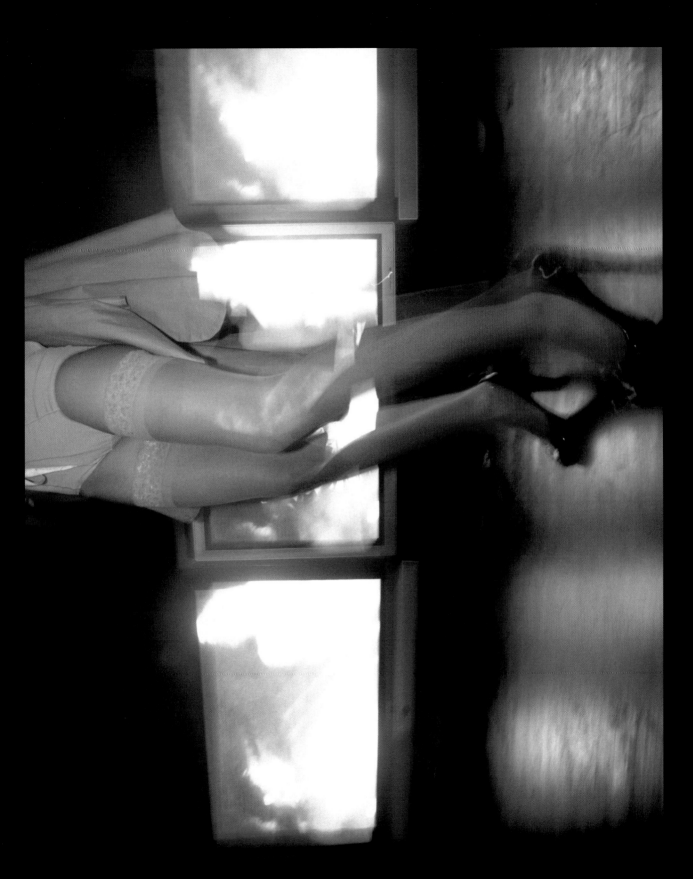

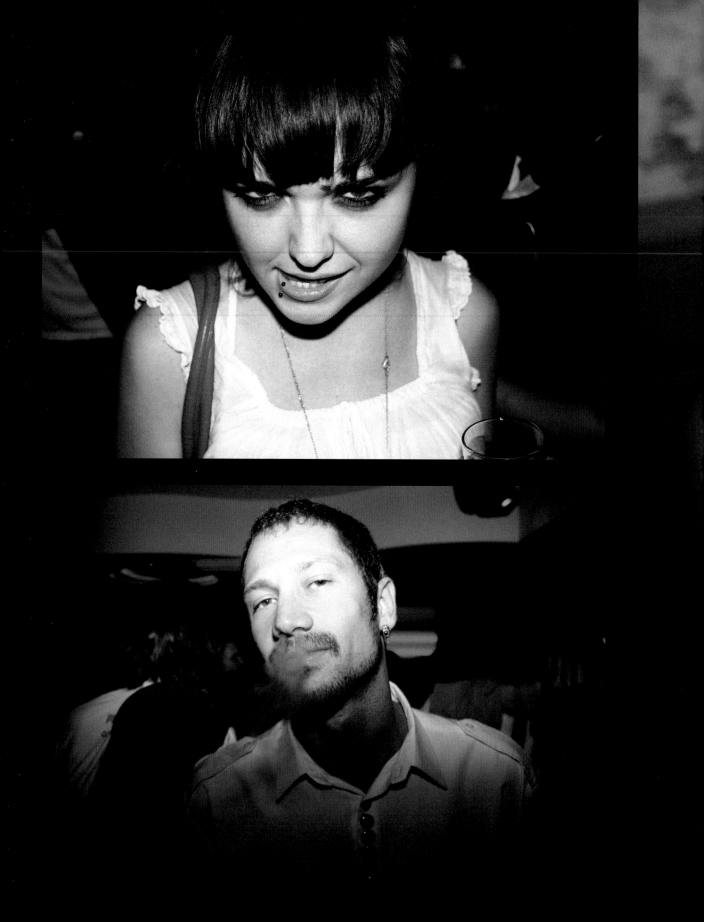

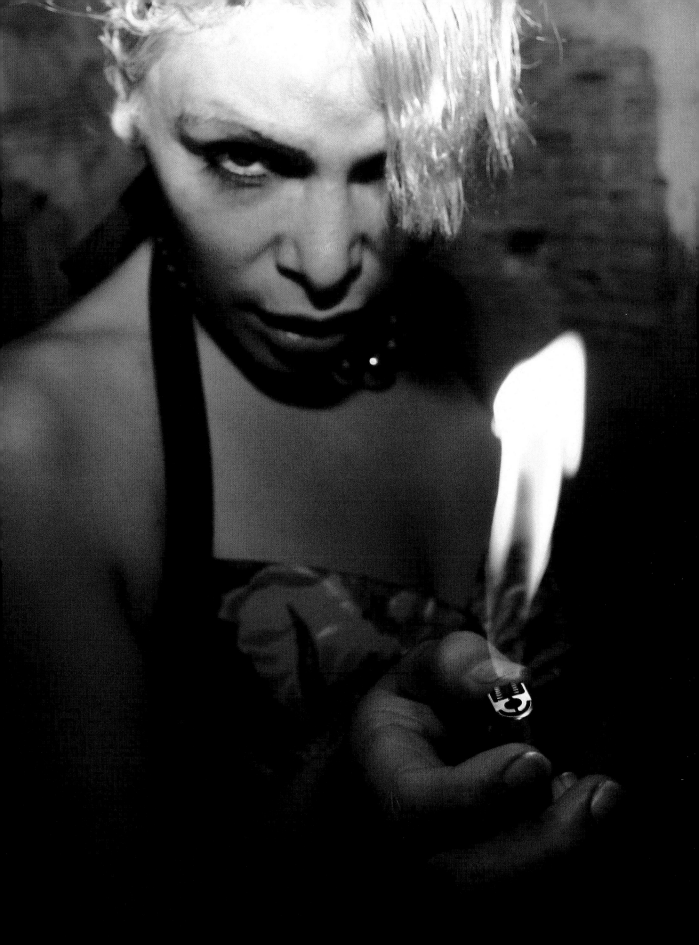

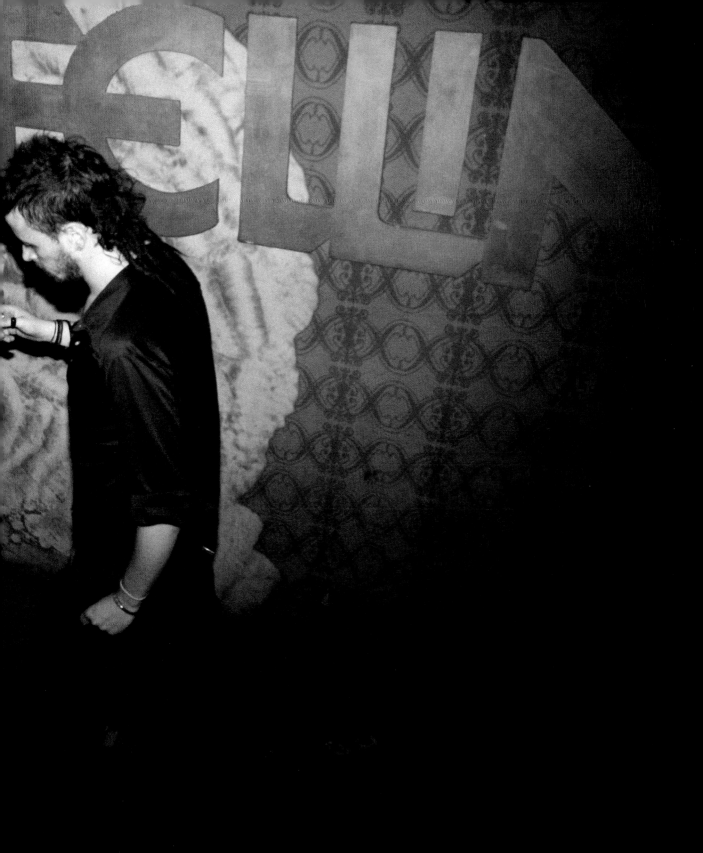

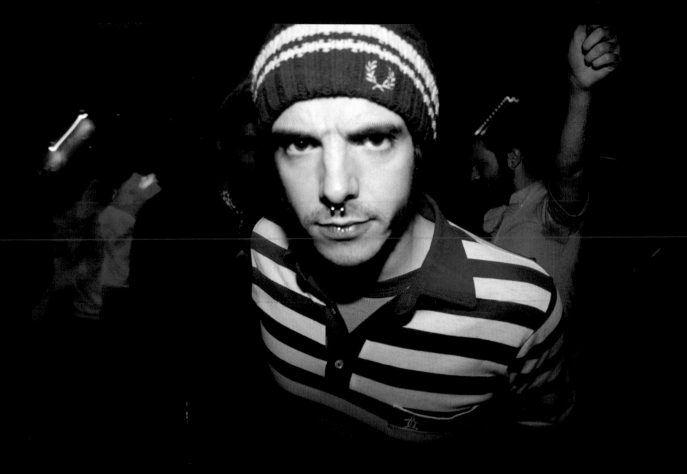

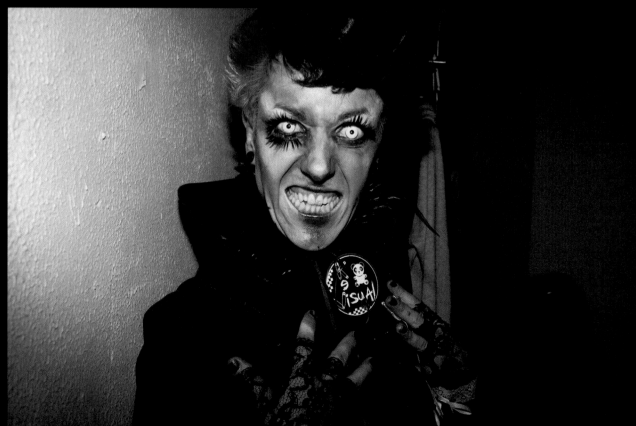

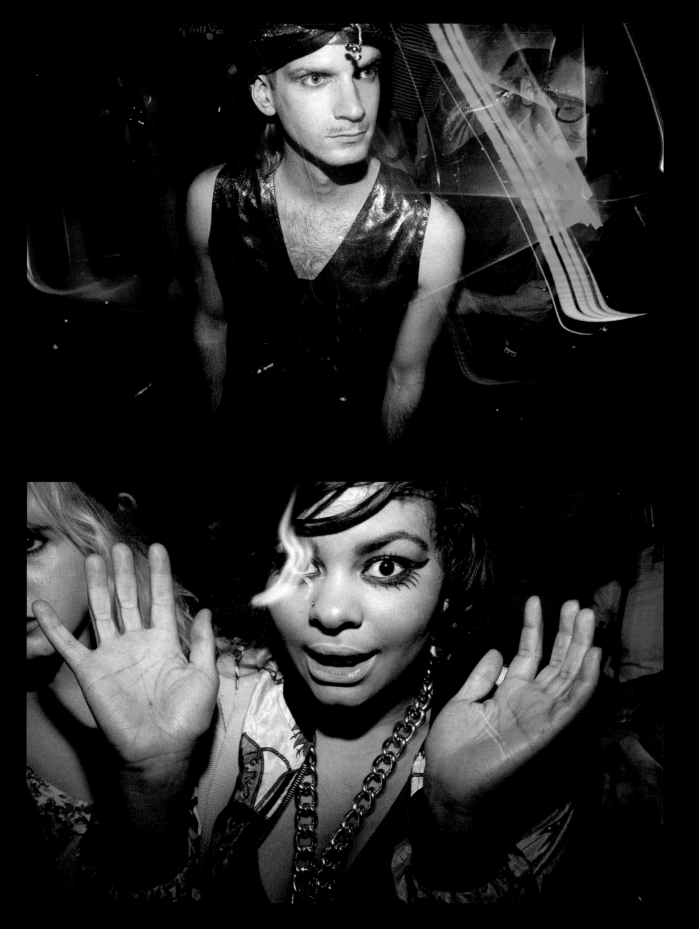

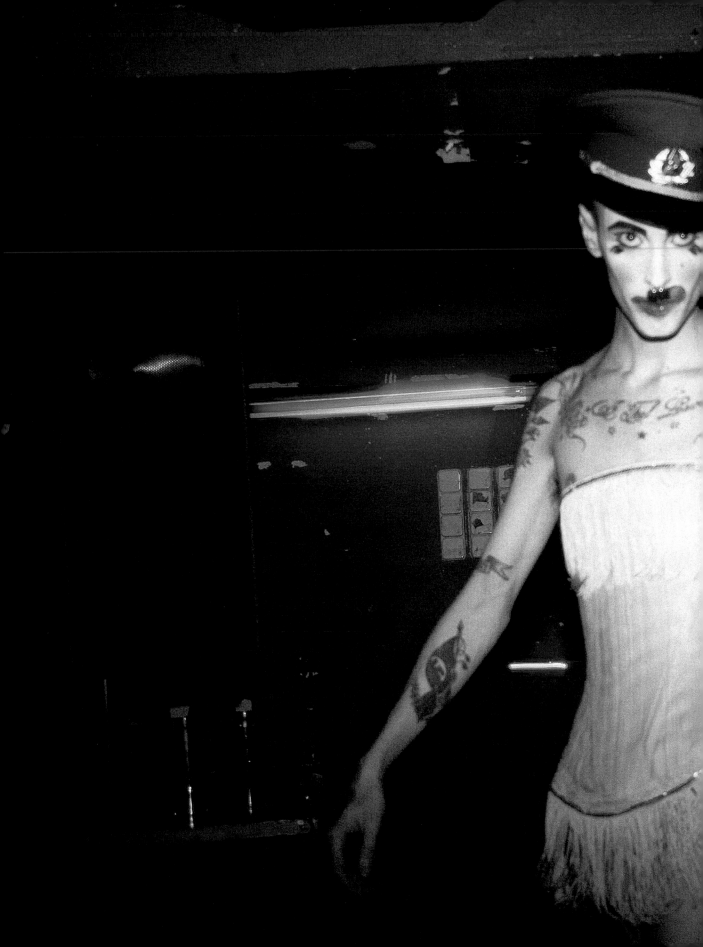

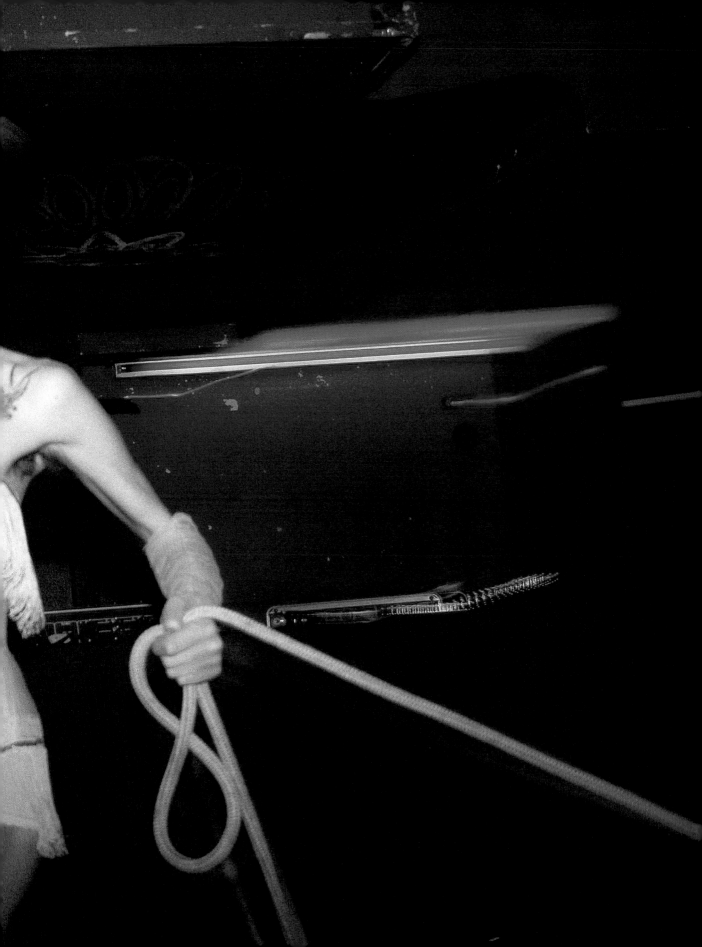

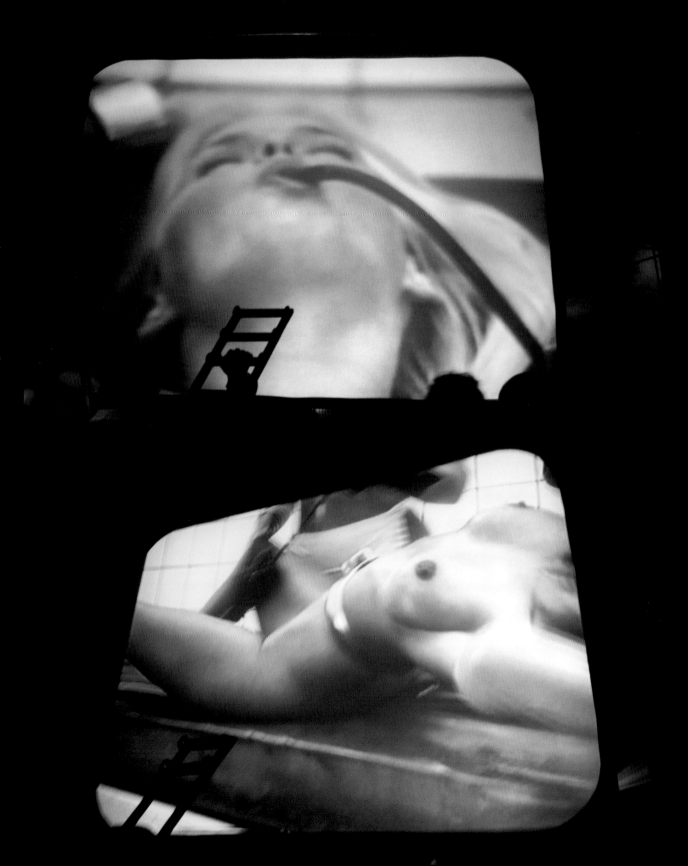

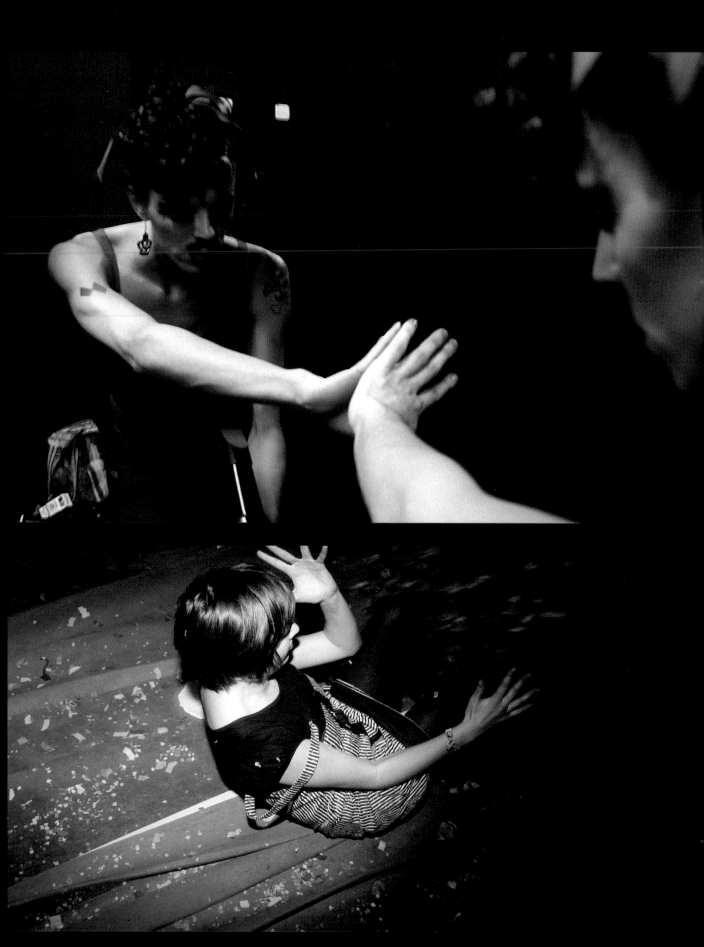

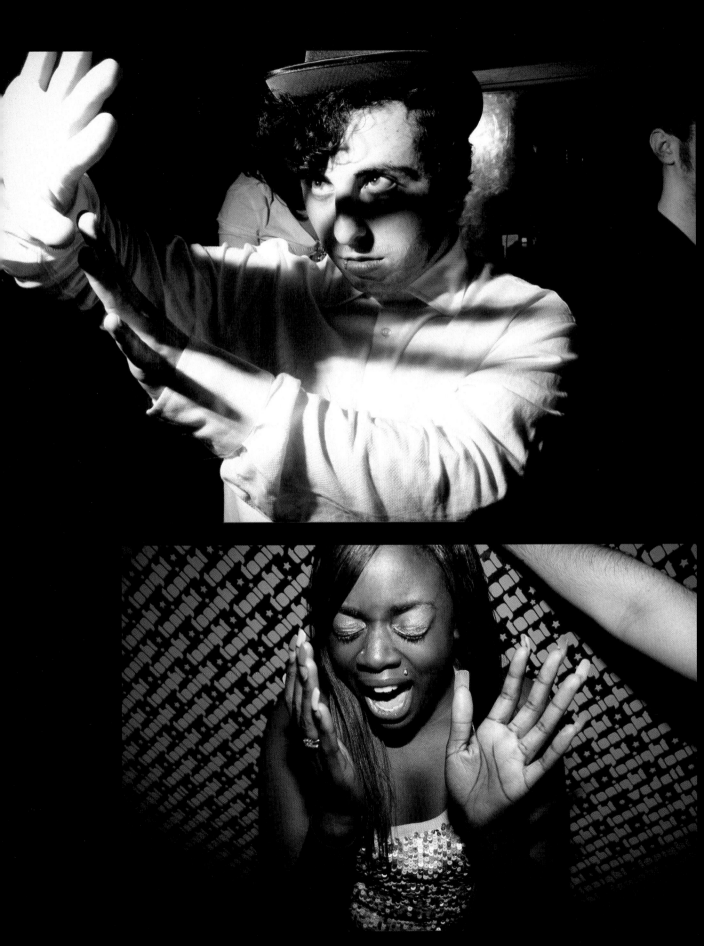

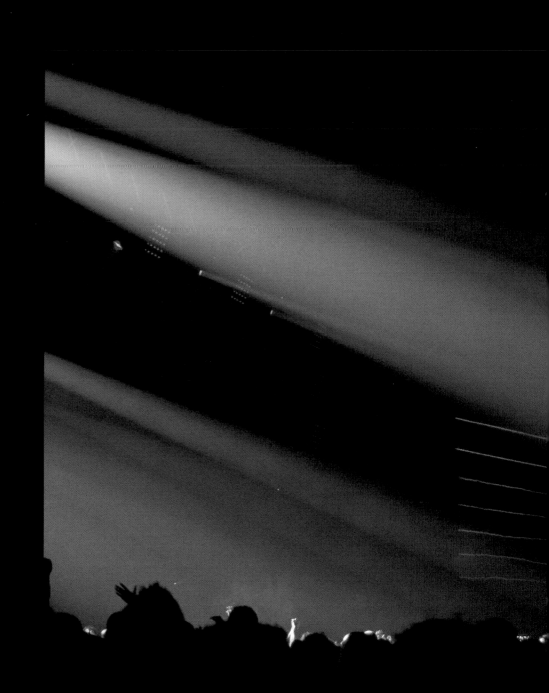

sonar ‡ barcelona ‡ june09

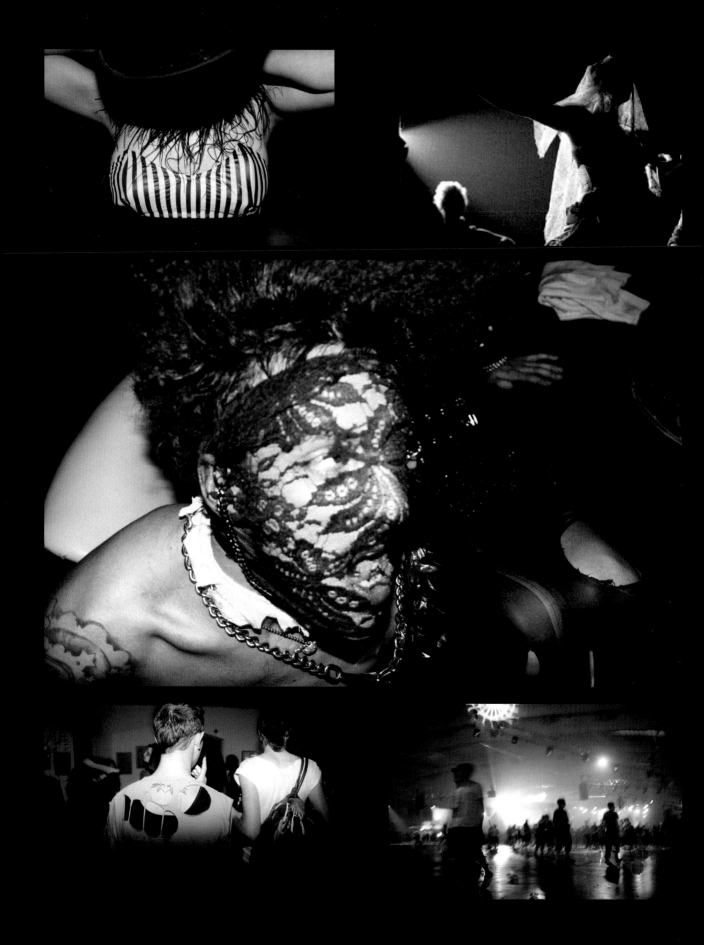

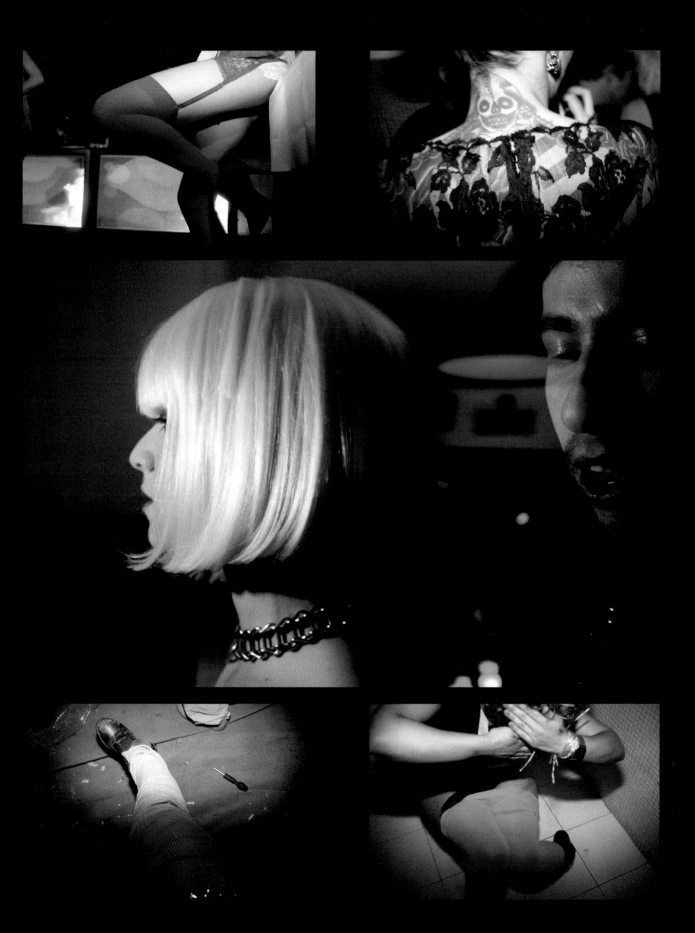

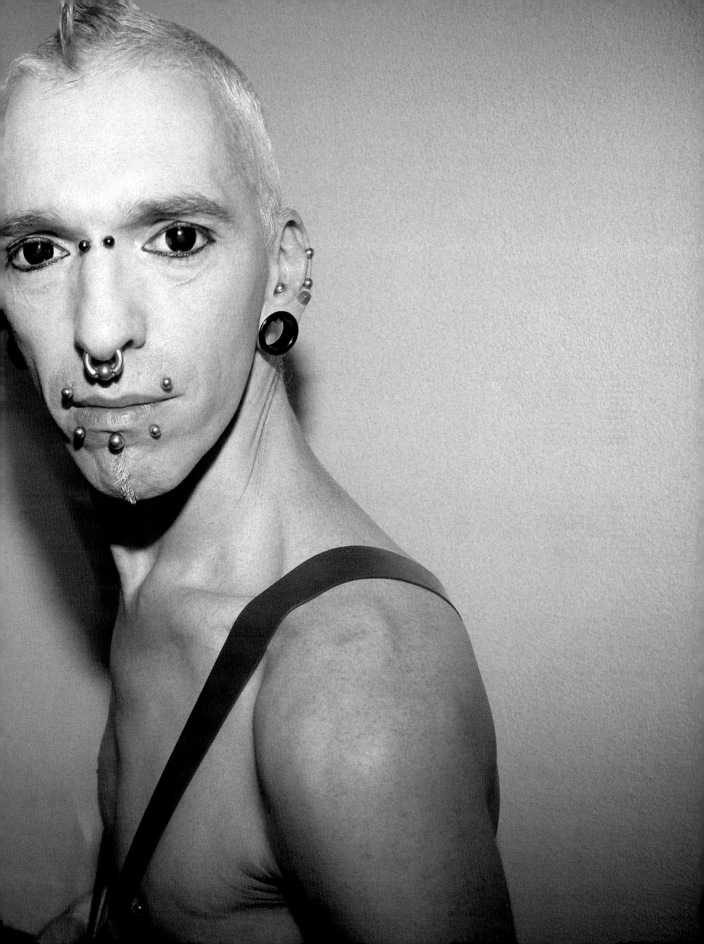

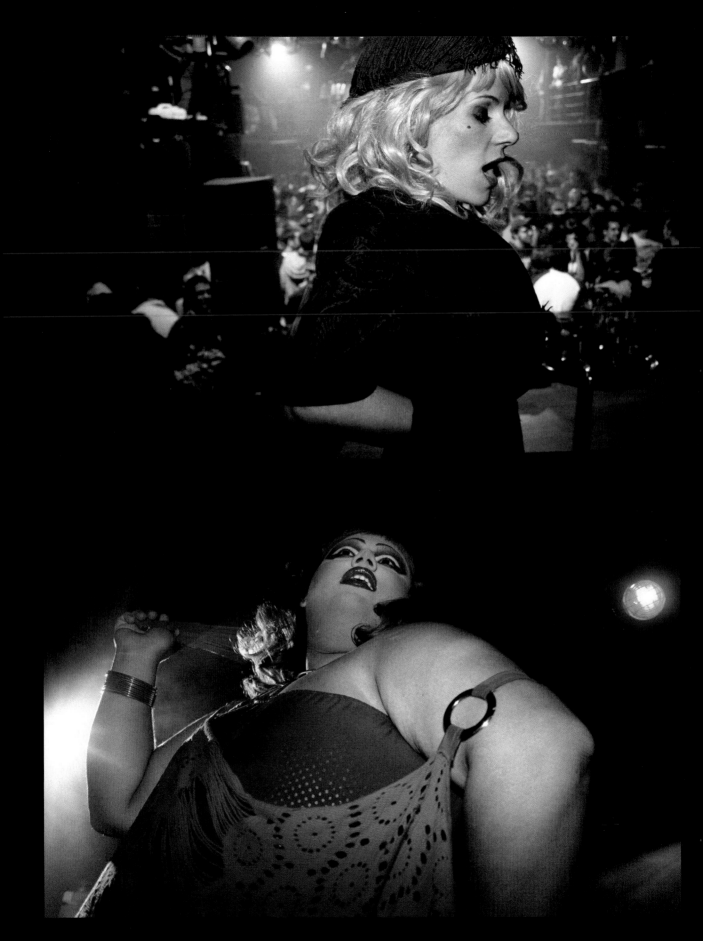

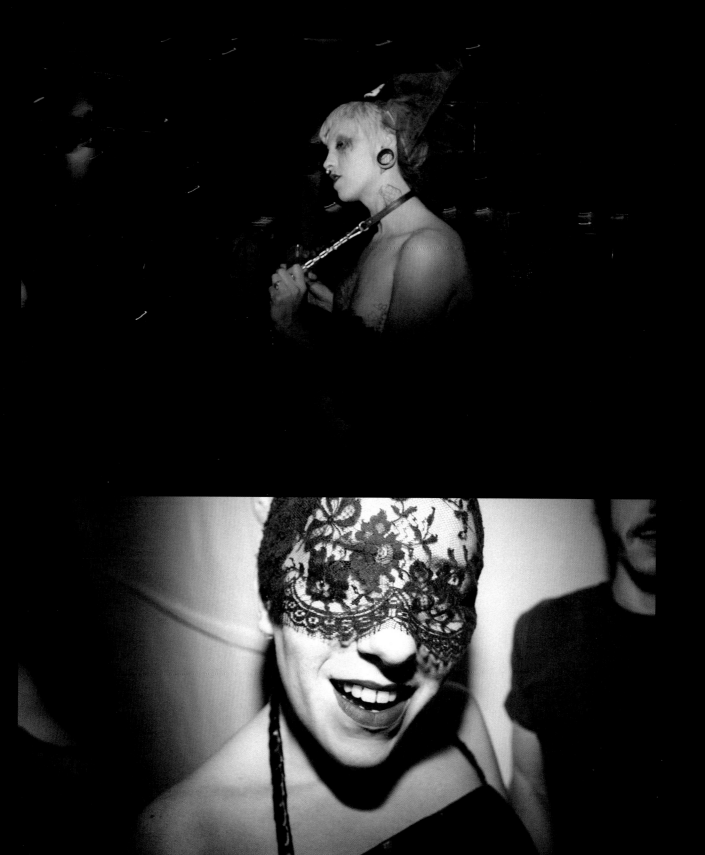

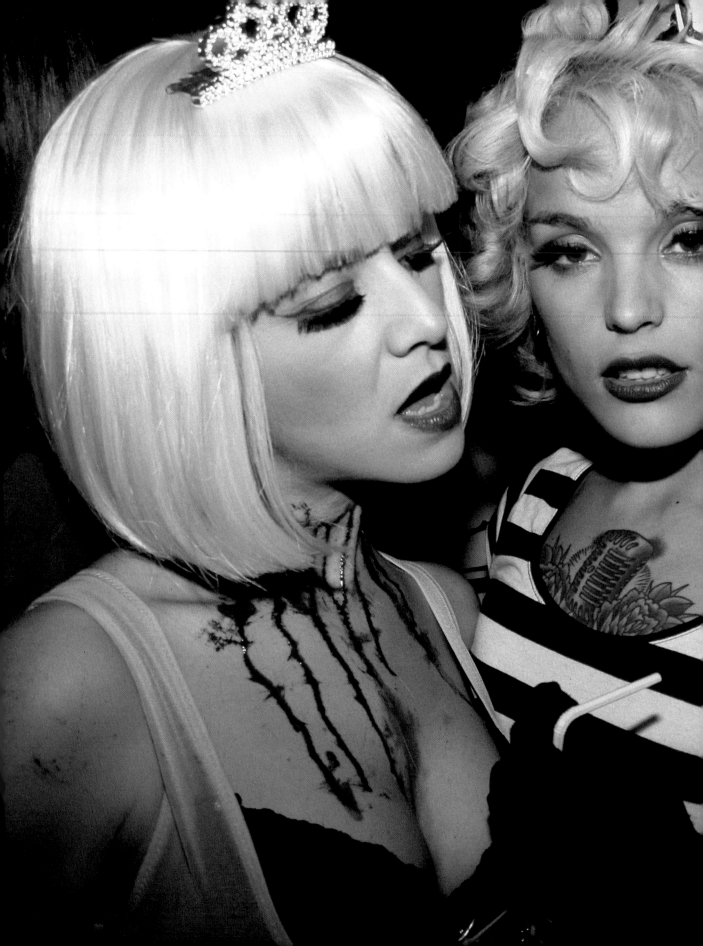

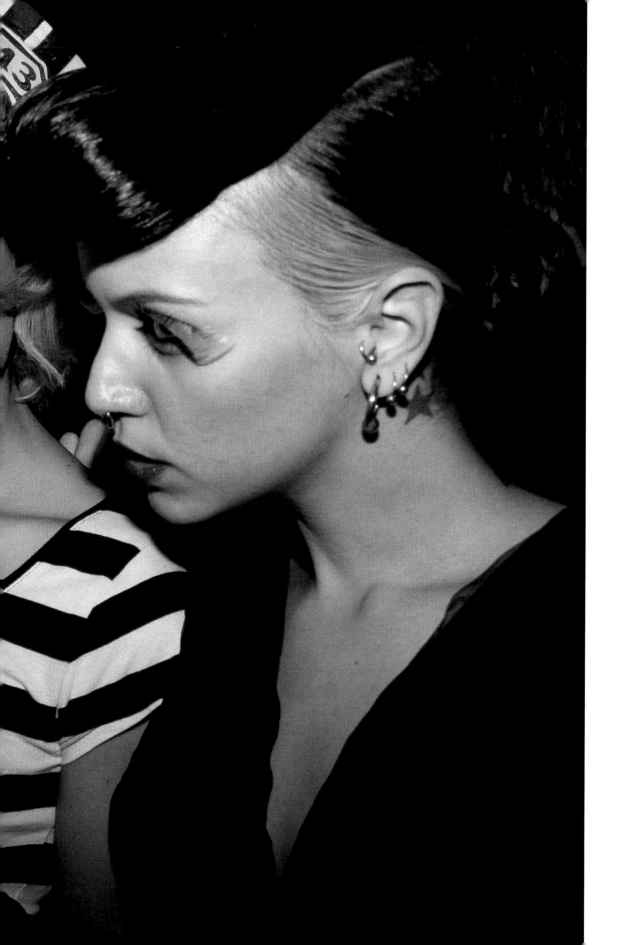

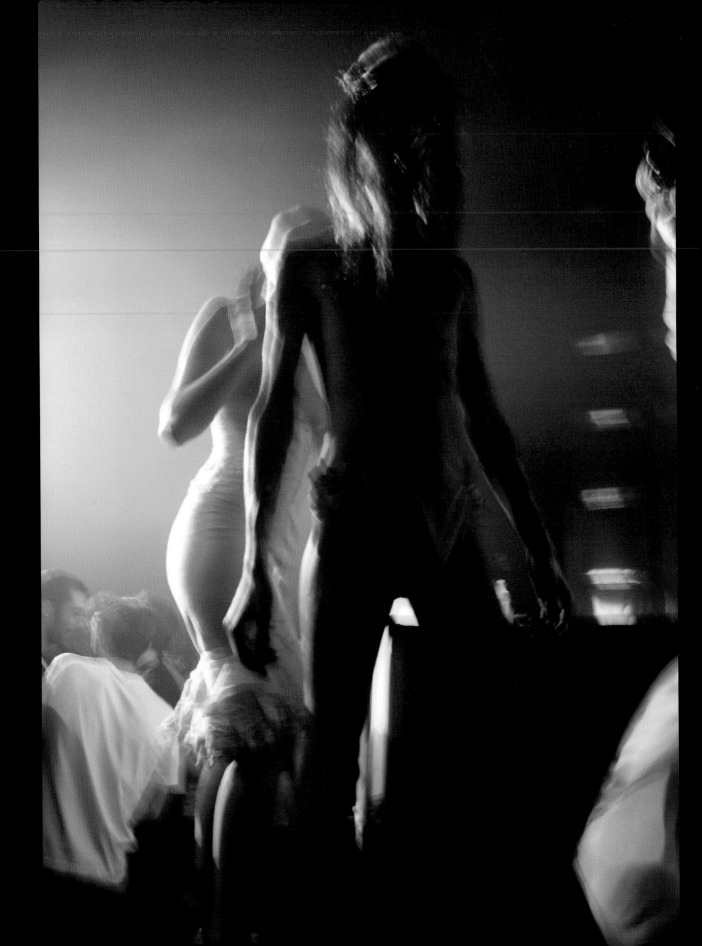

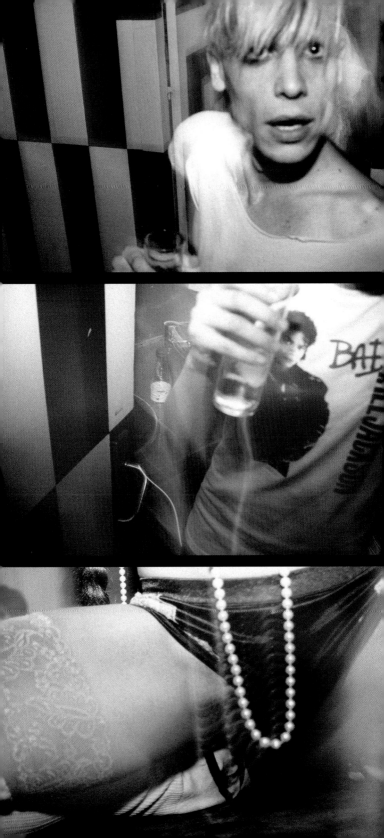

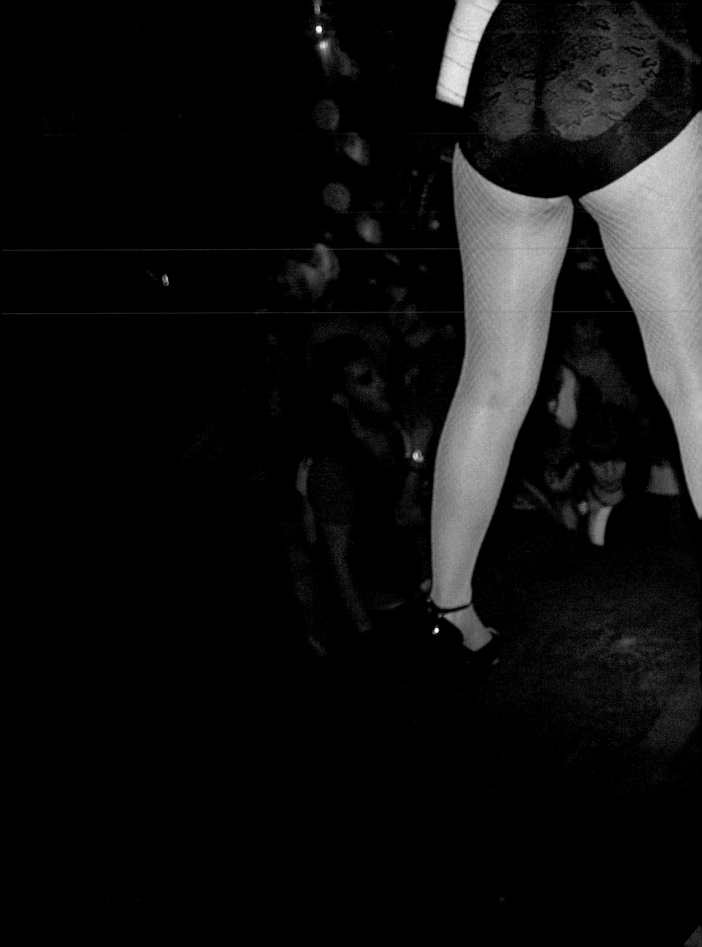

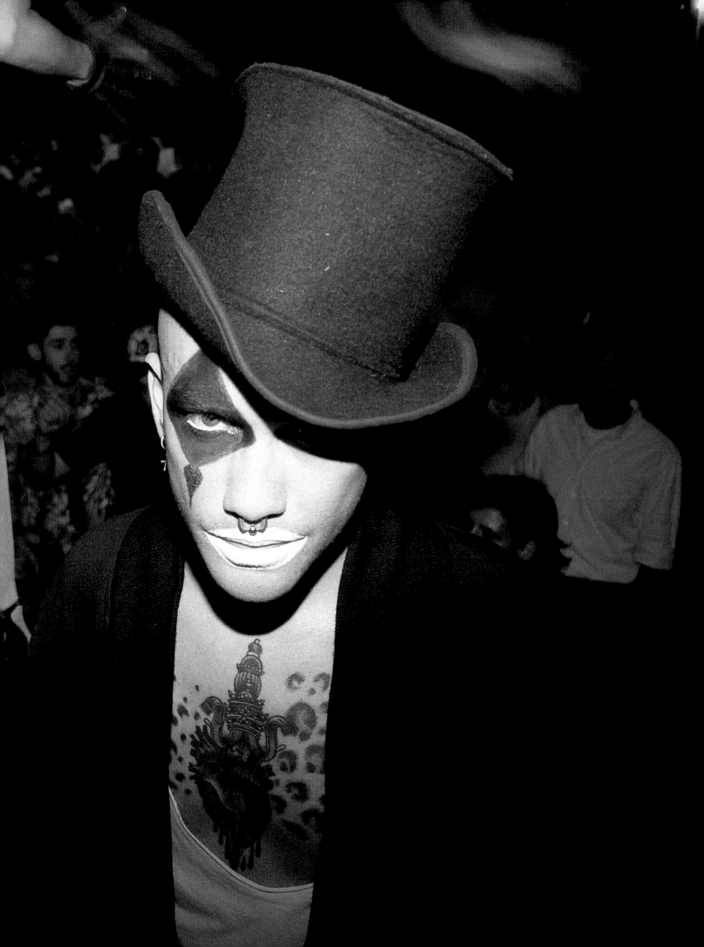

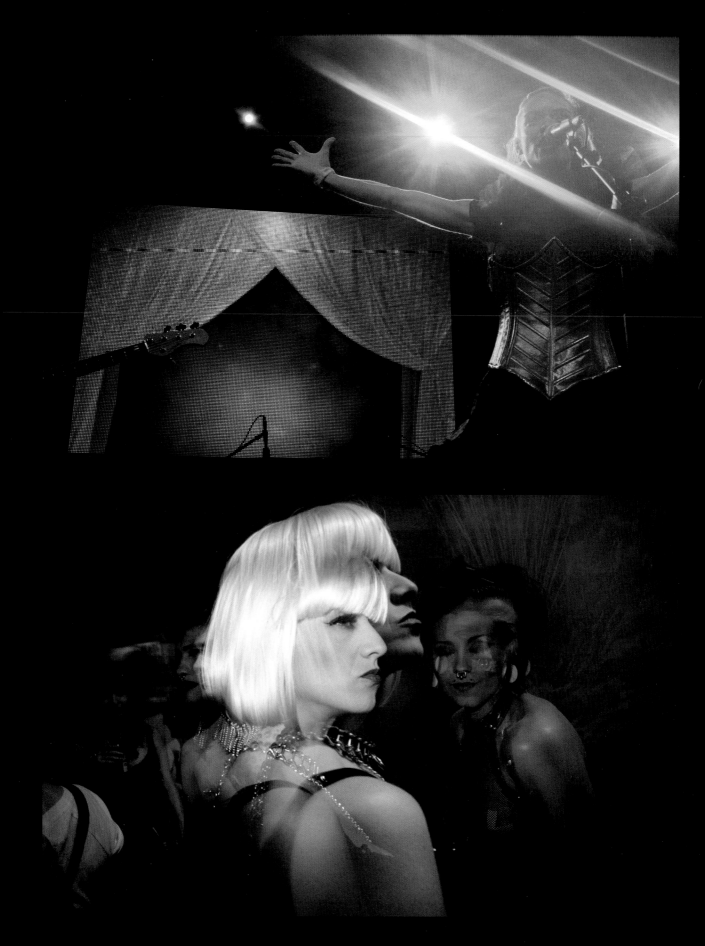

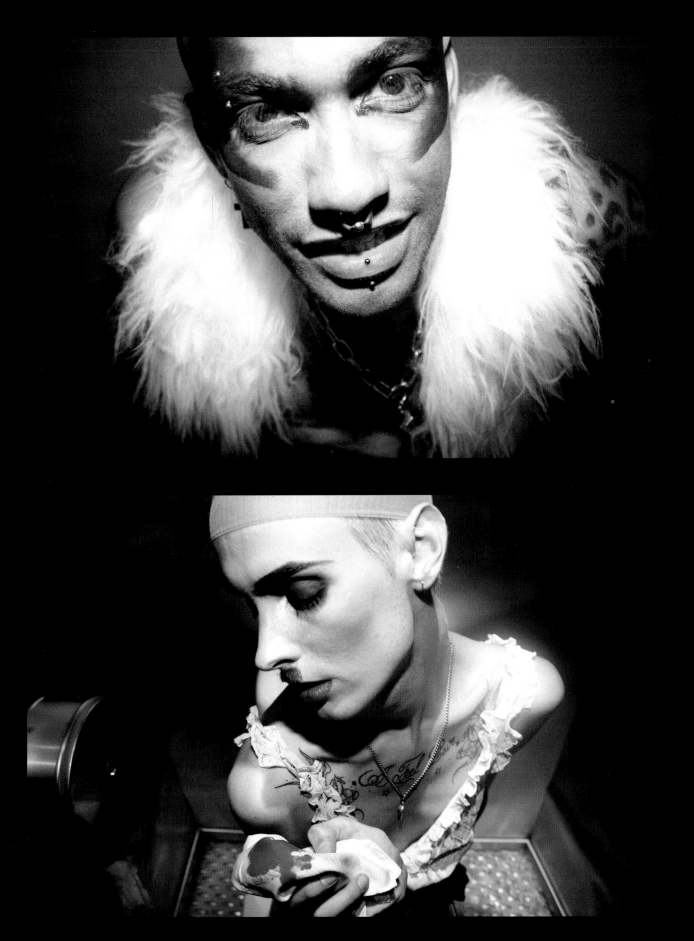

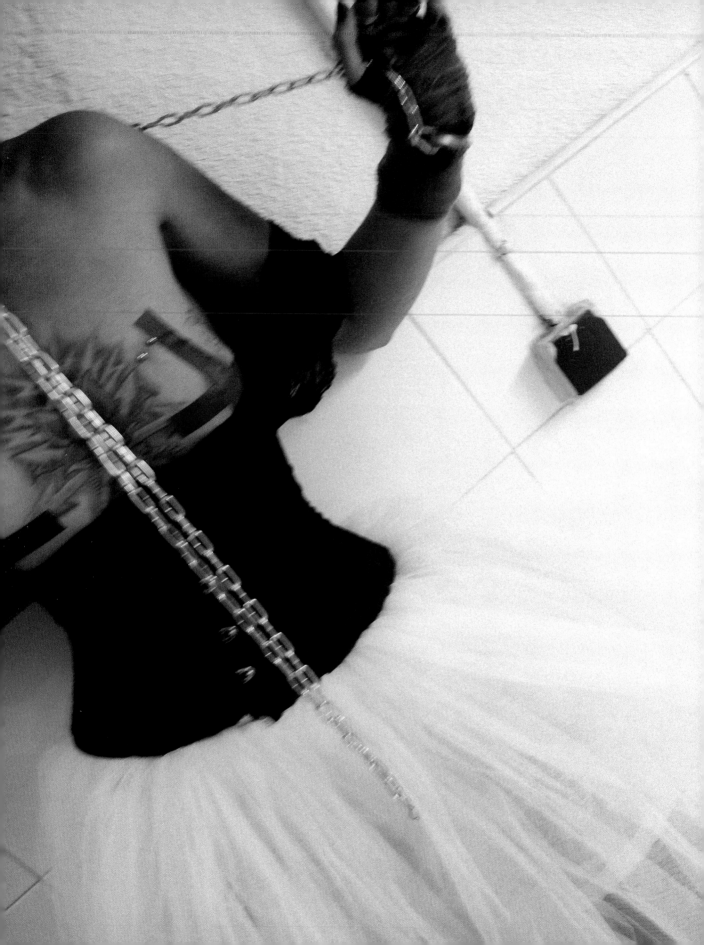

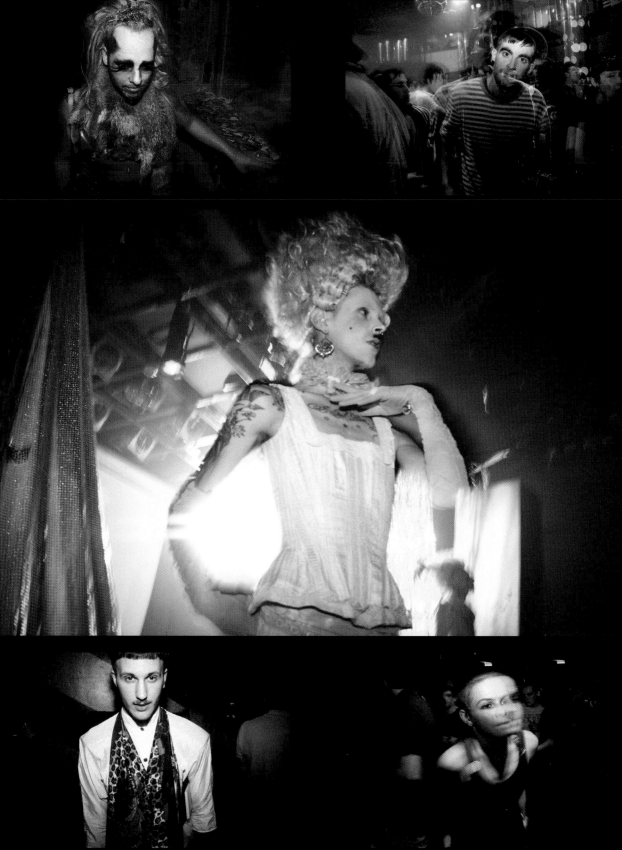

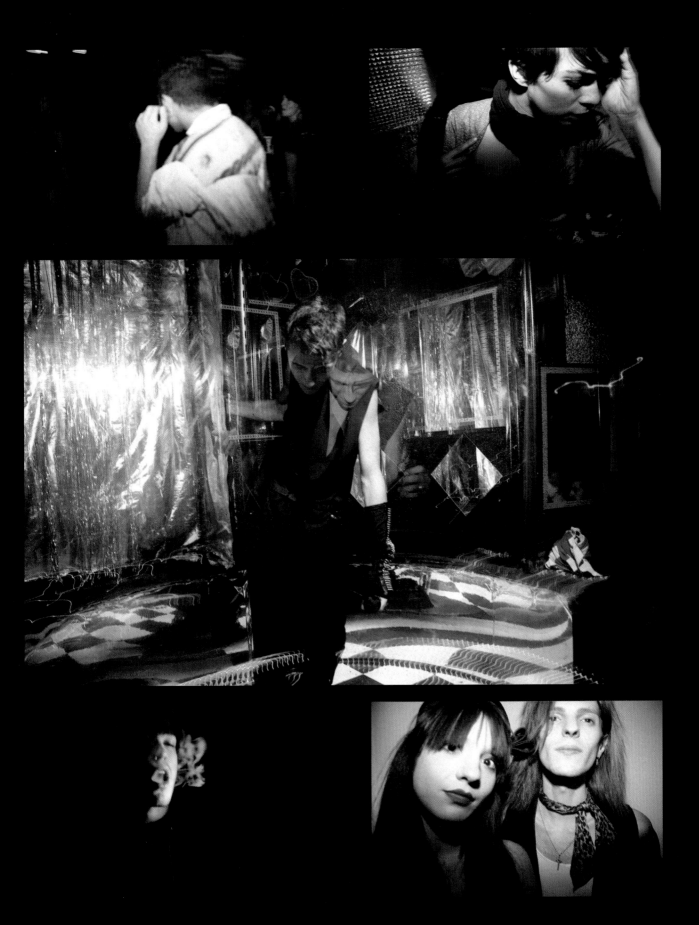

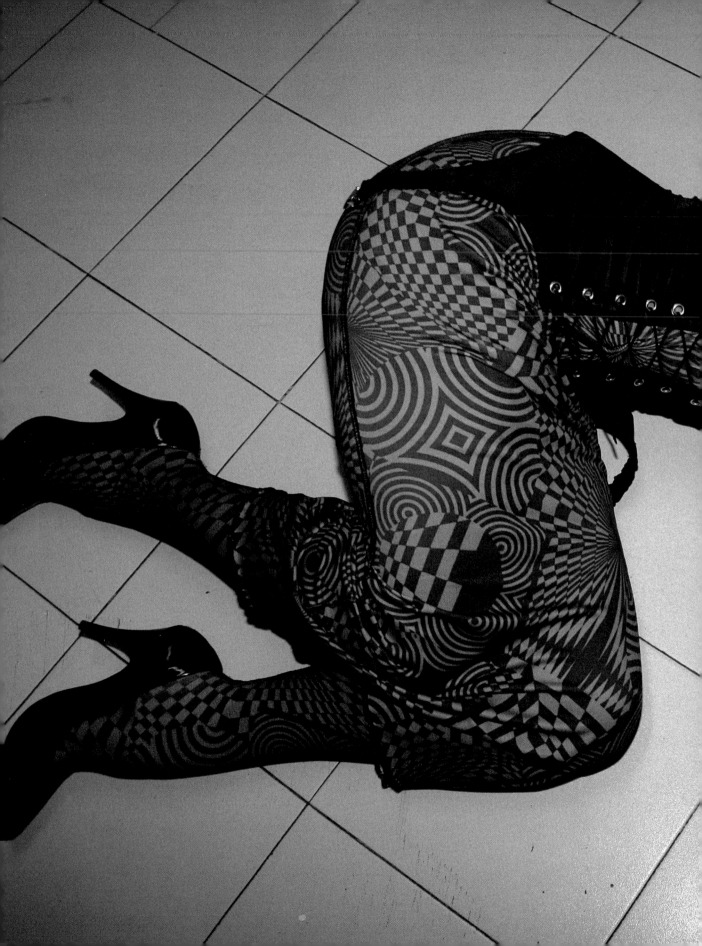

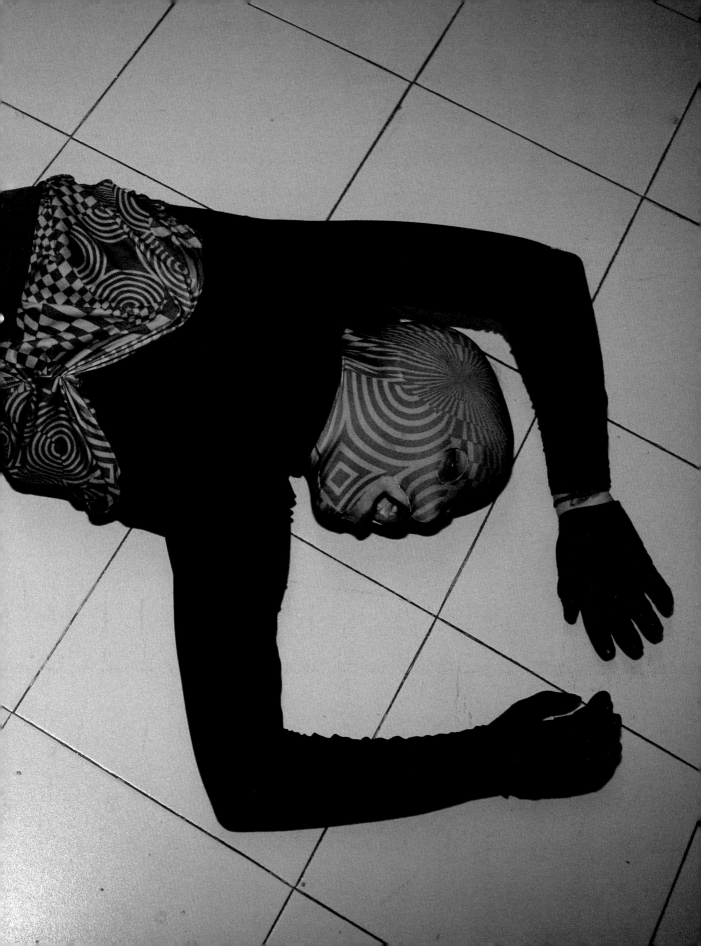

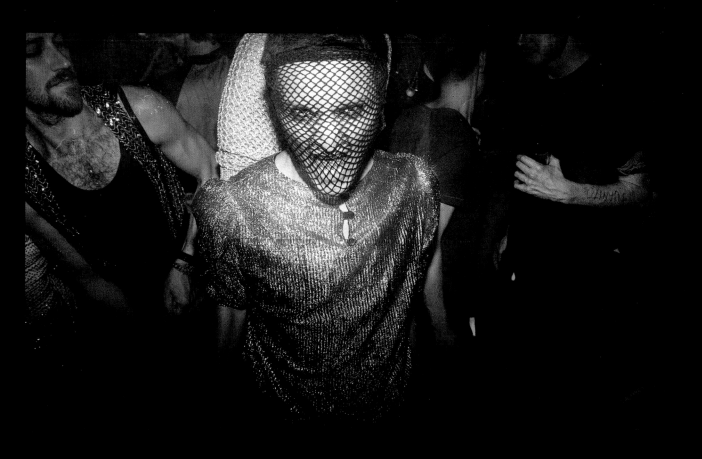

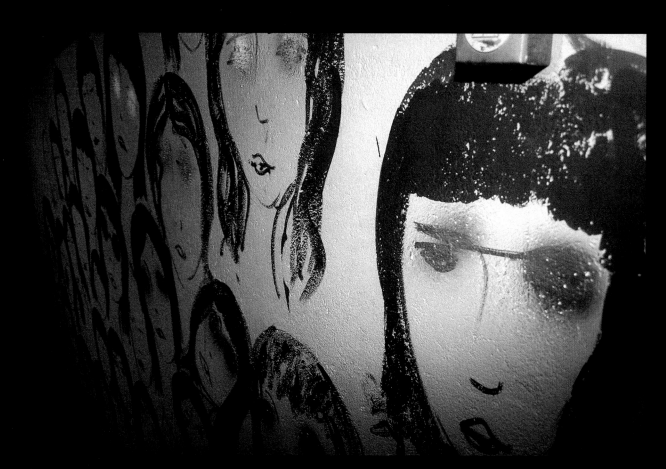

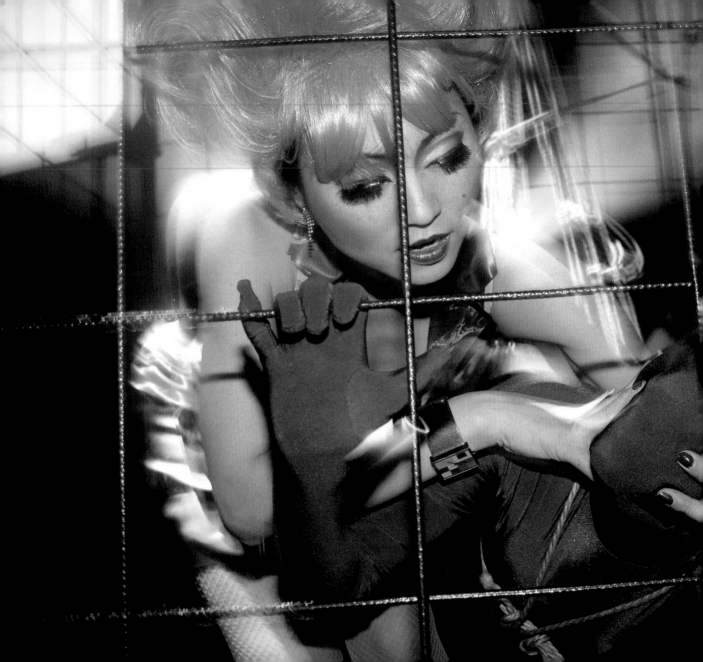

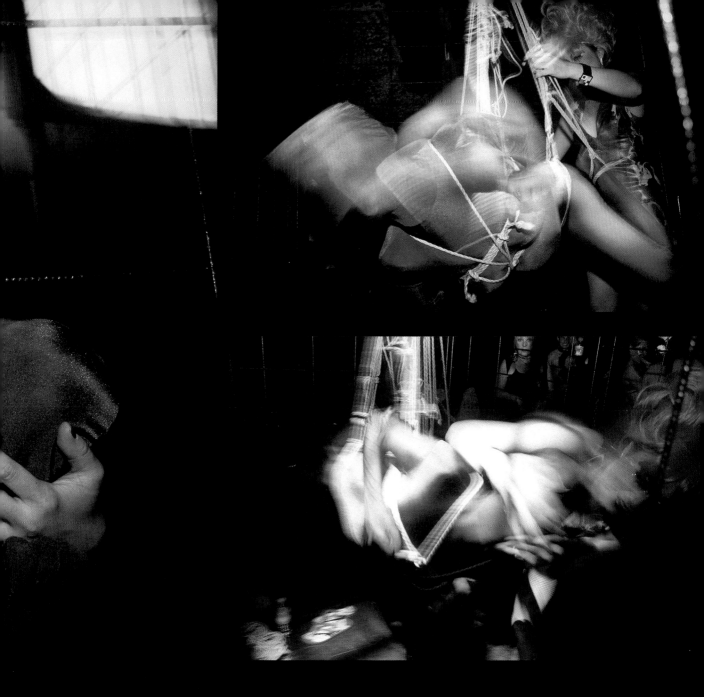

Some animals sleep during the night, while other nocturnal animals including me are capturing the whole energy beyond the lights and the music. Berlin is disorder and beauty at the same time,

(we are the creautures of the night)

Night is often associated with danger and evil, because bandits and dangerous animals can be concealed by darkness.
Disco ball falls through the floor, people are gettin higher on extacy, leatherface and pony tales techno sounds and dirty grounds this is what is all about! the moonchild.

petra flurr
(singer)

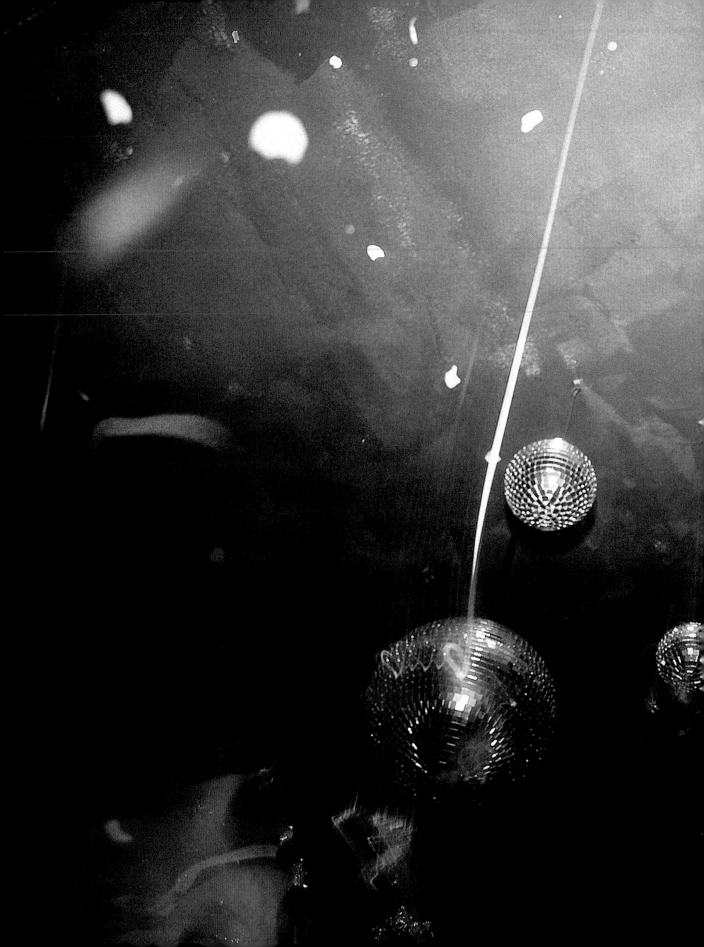

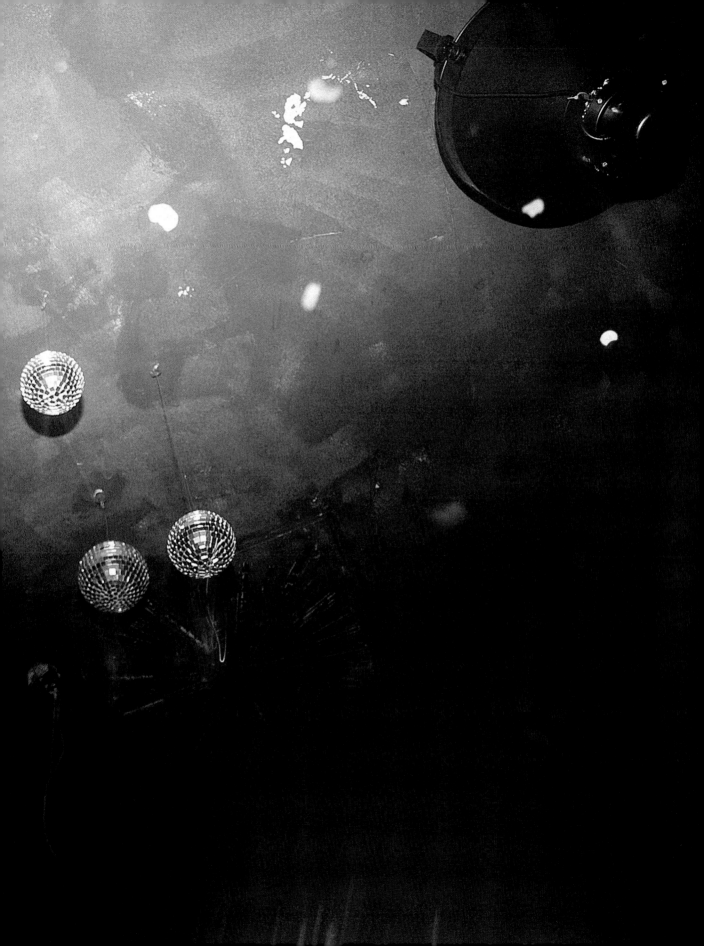

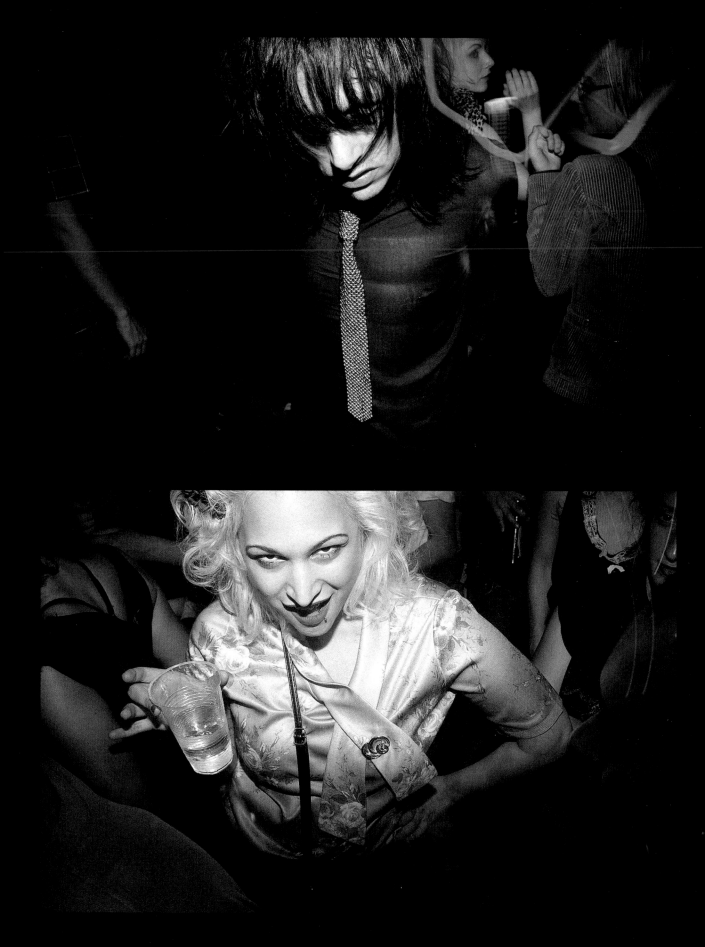

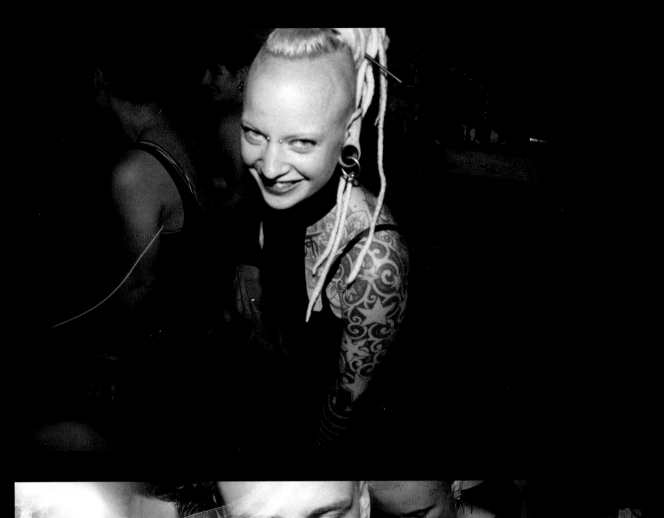

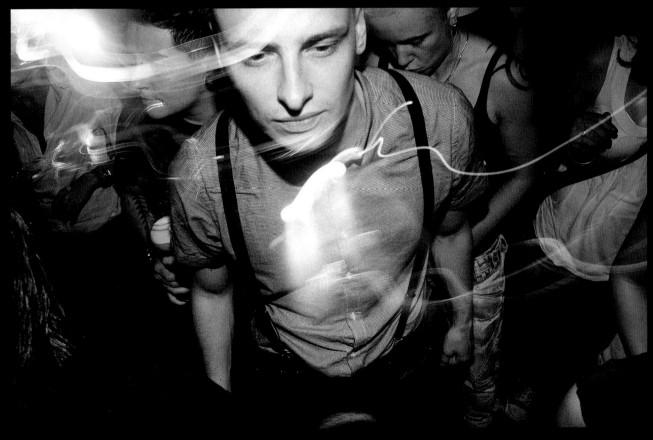

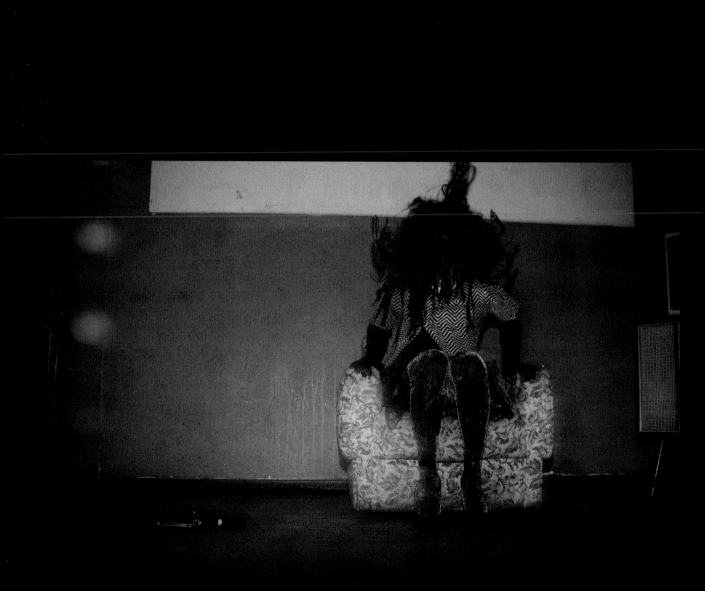

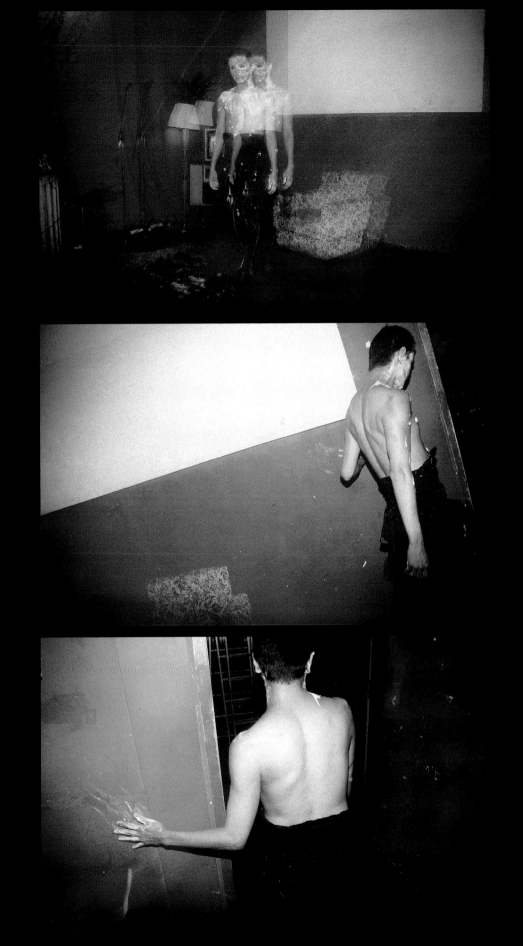

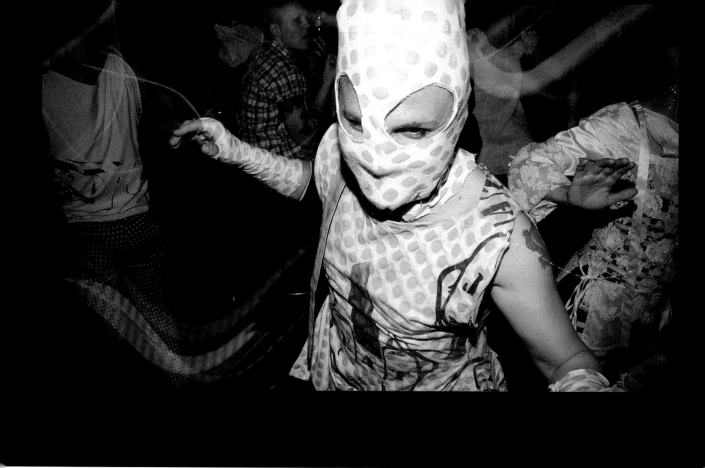

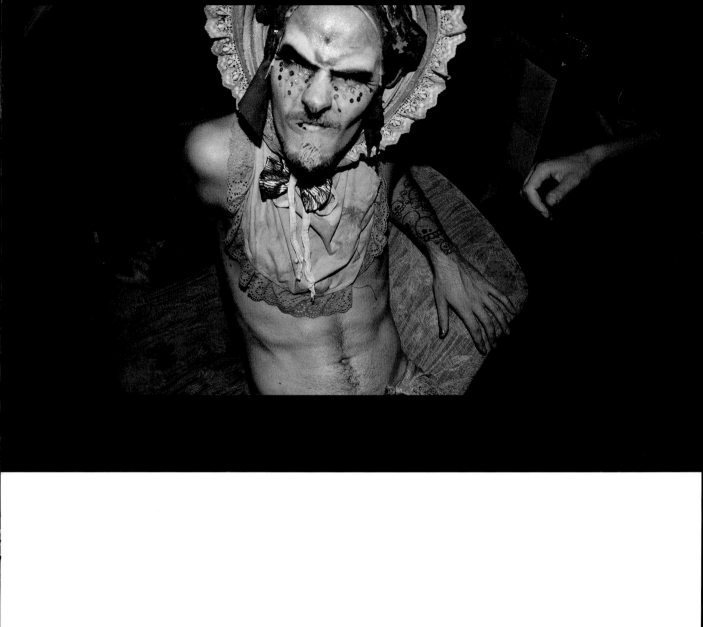

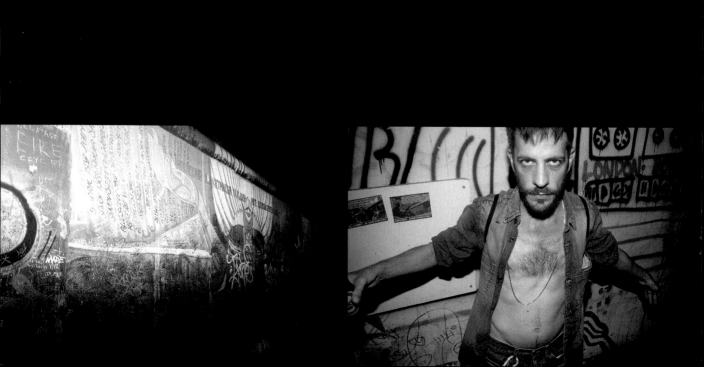

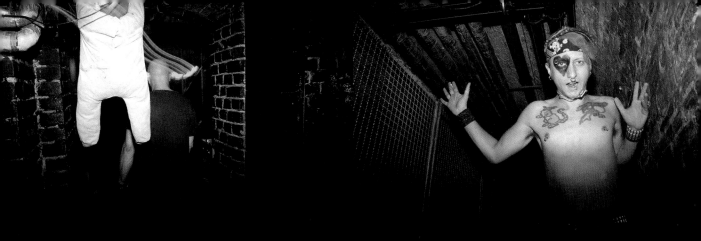

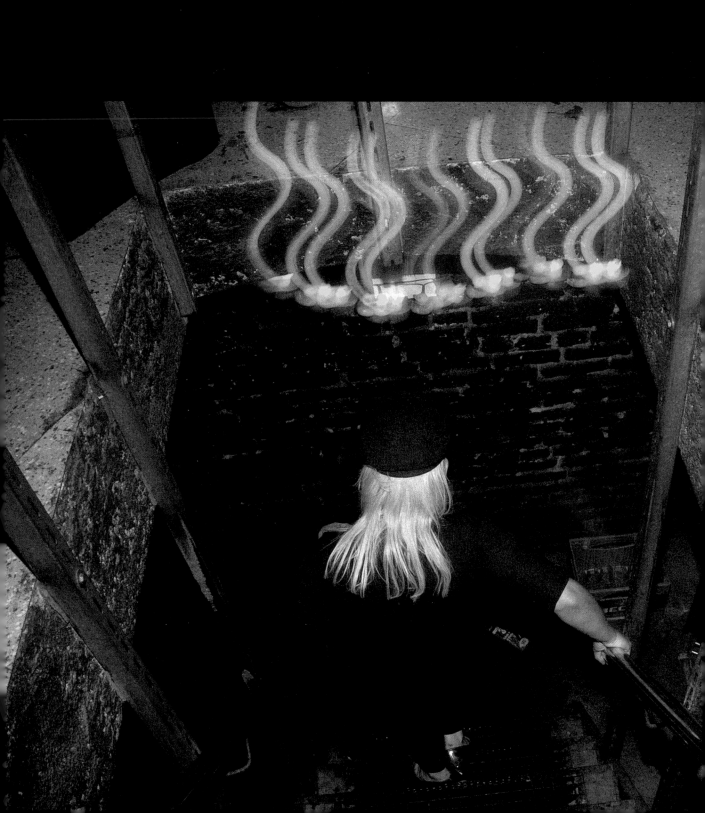

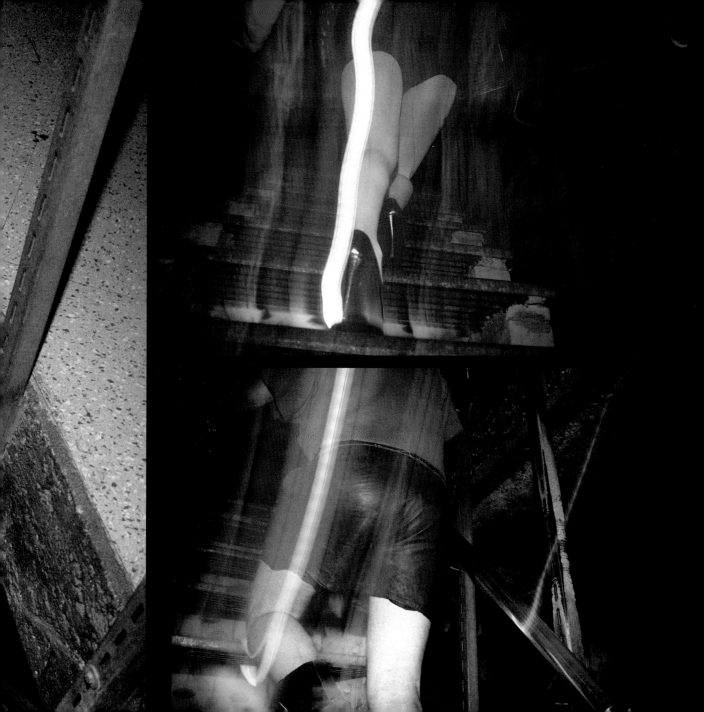

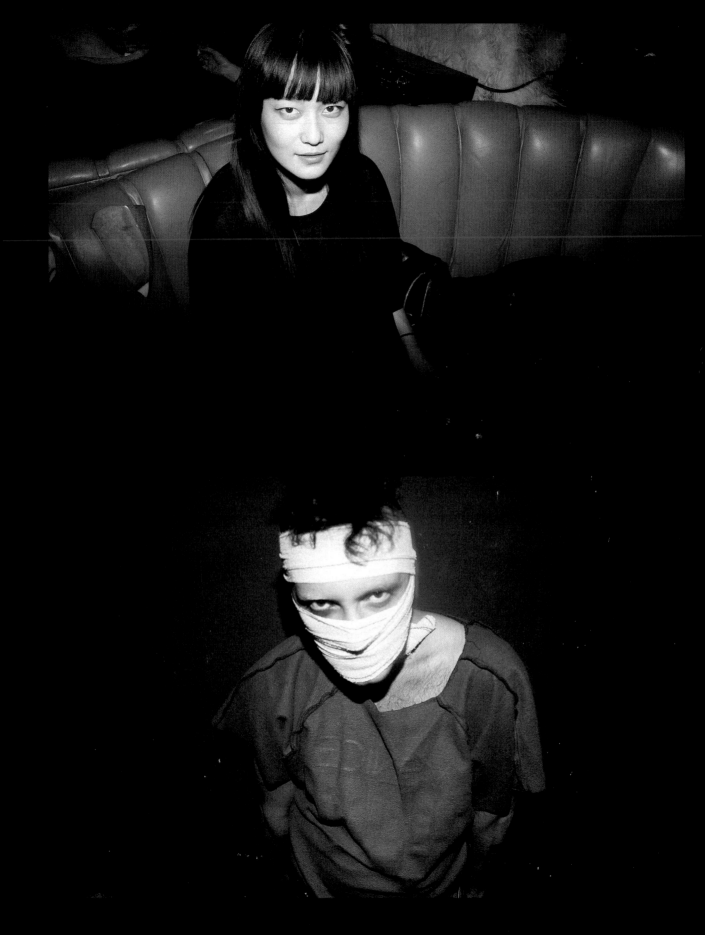

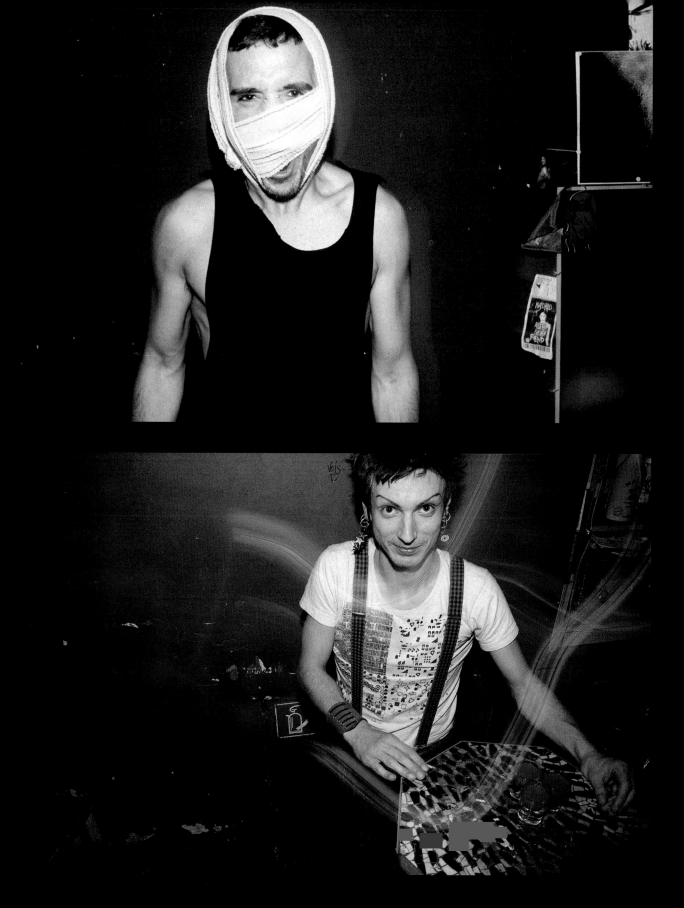

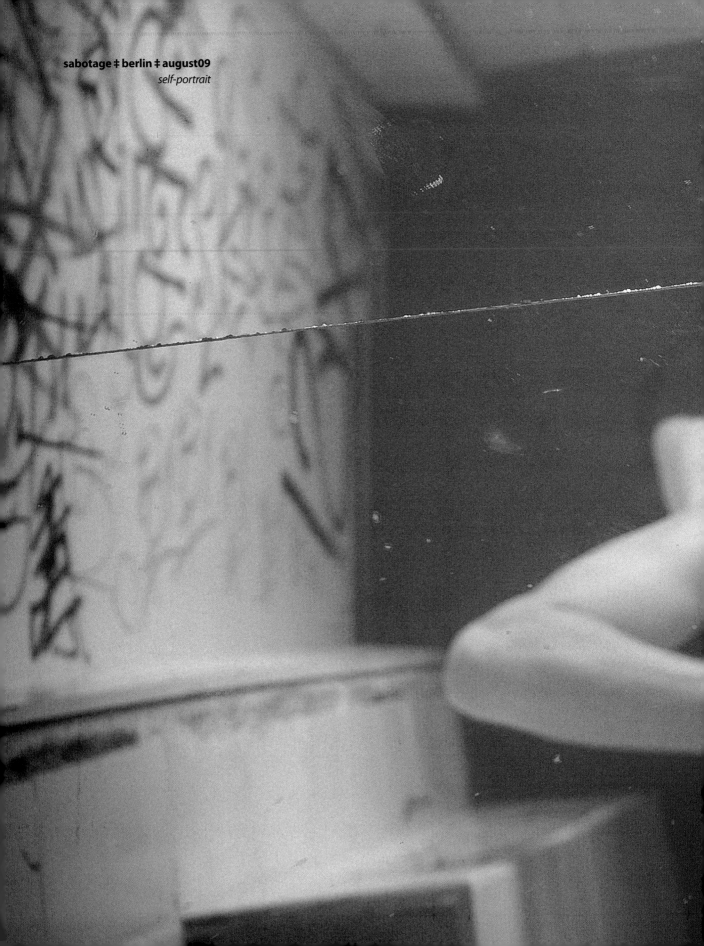

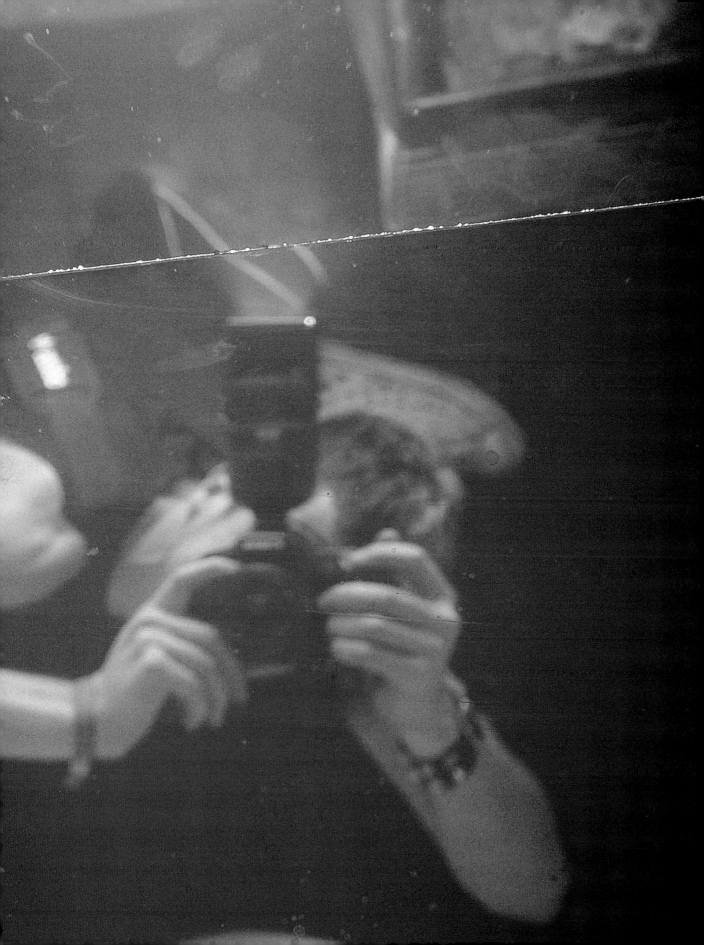

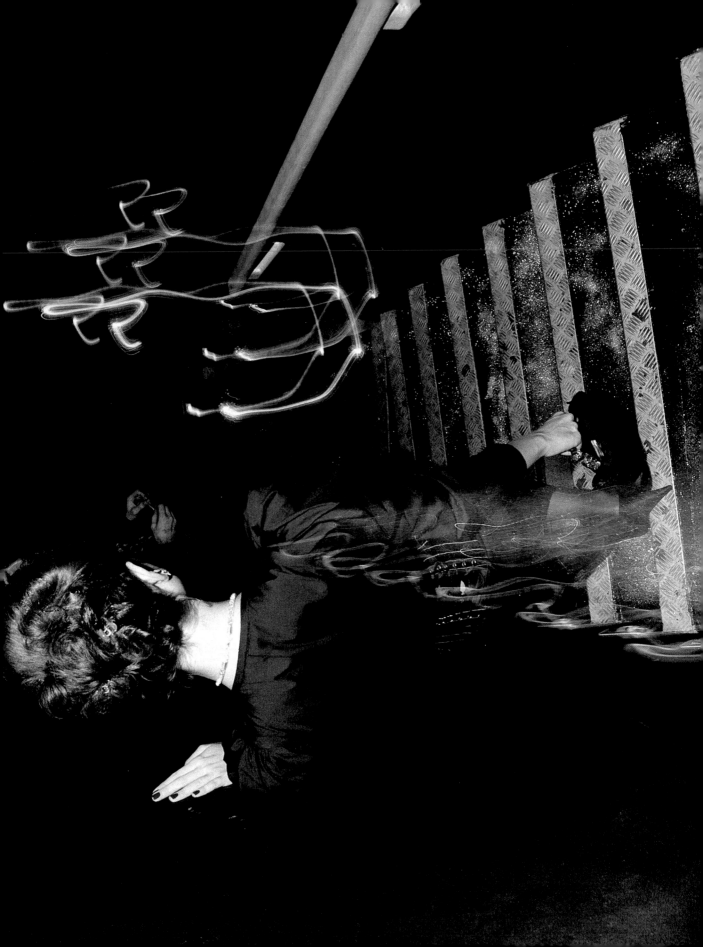

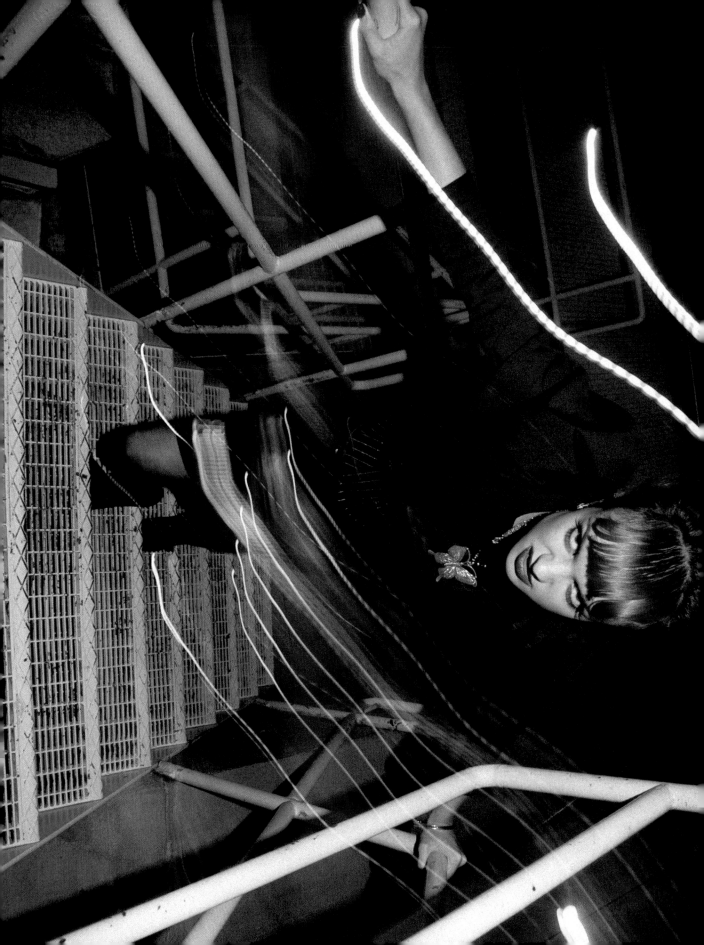

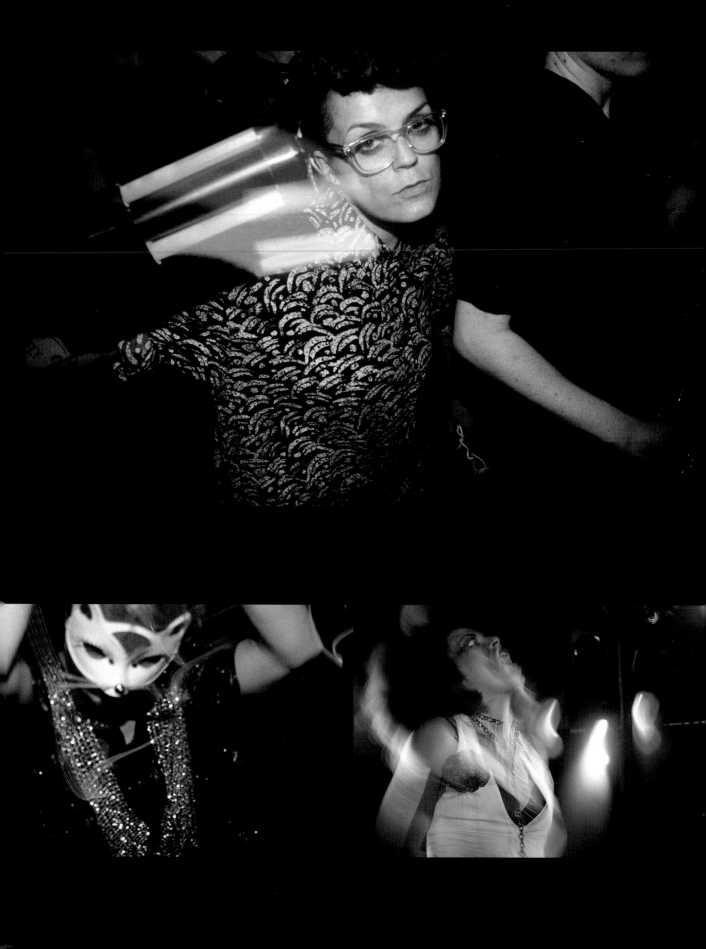

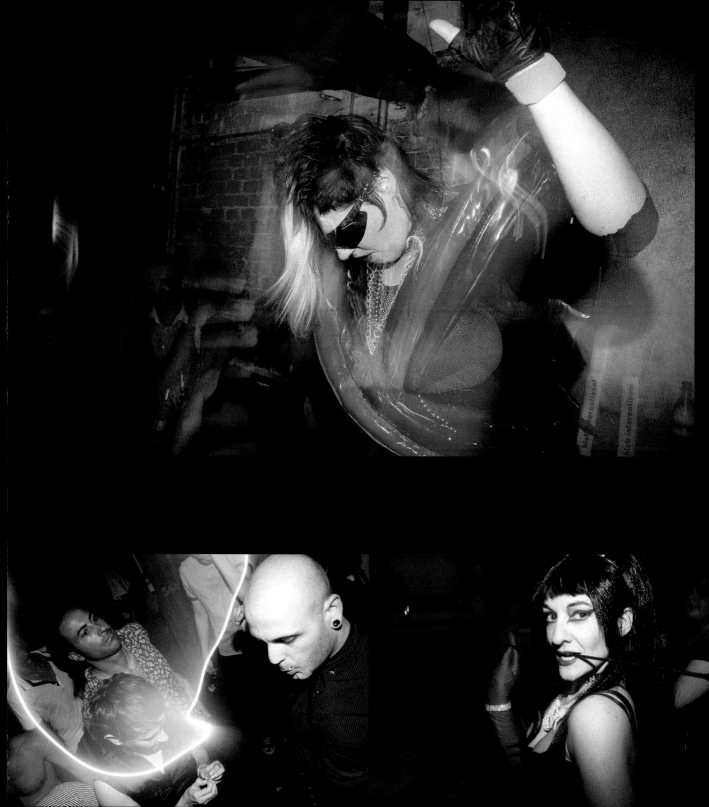

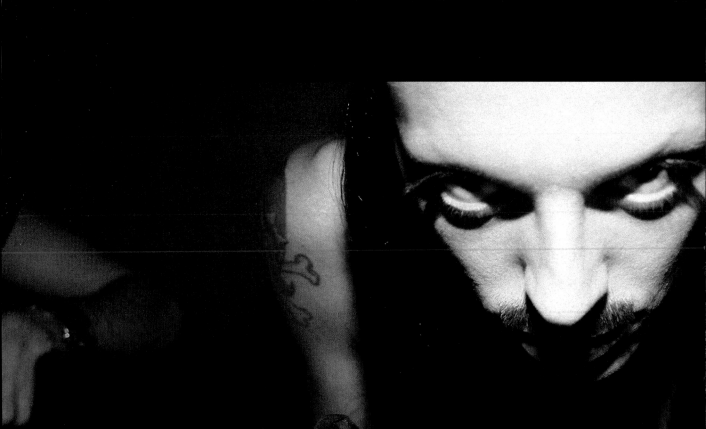

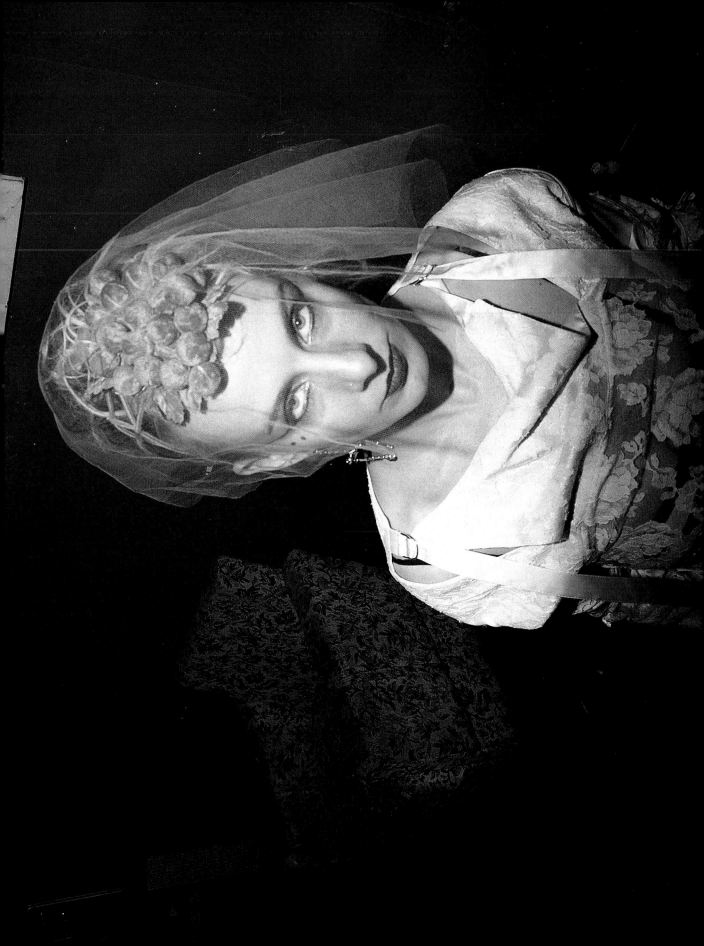

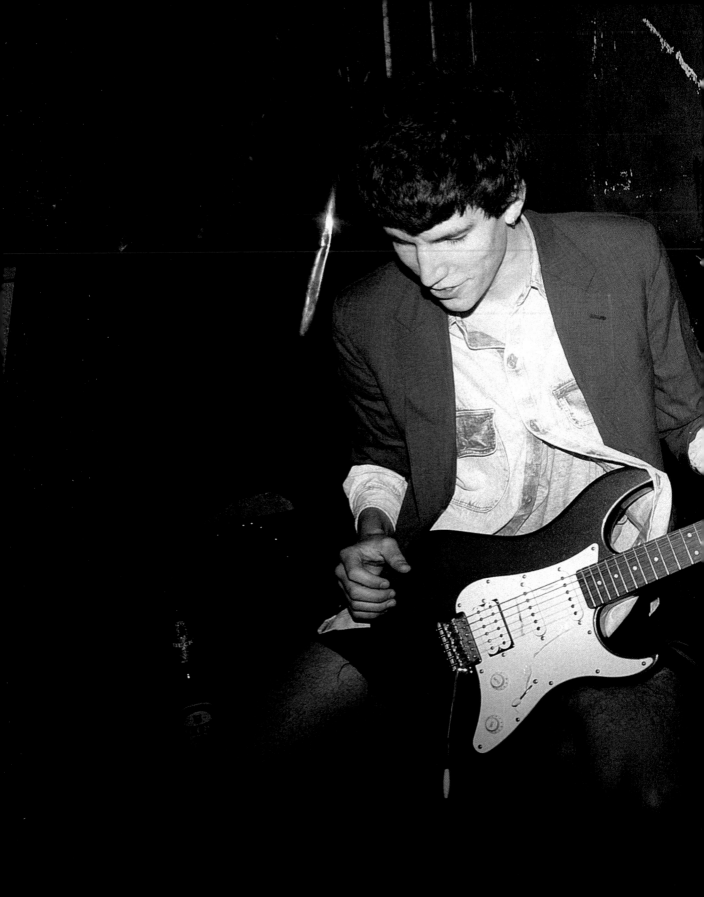

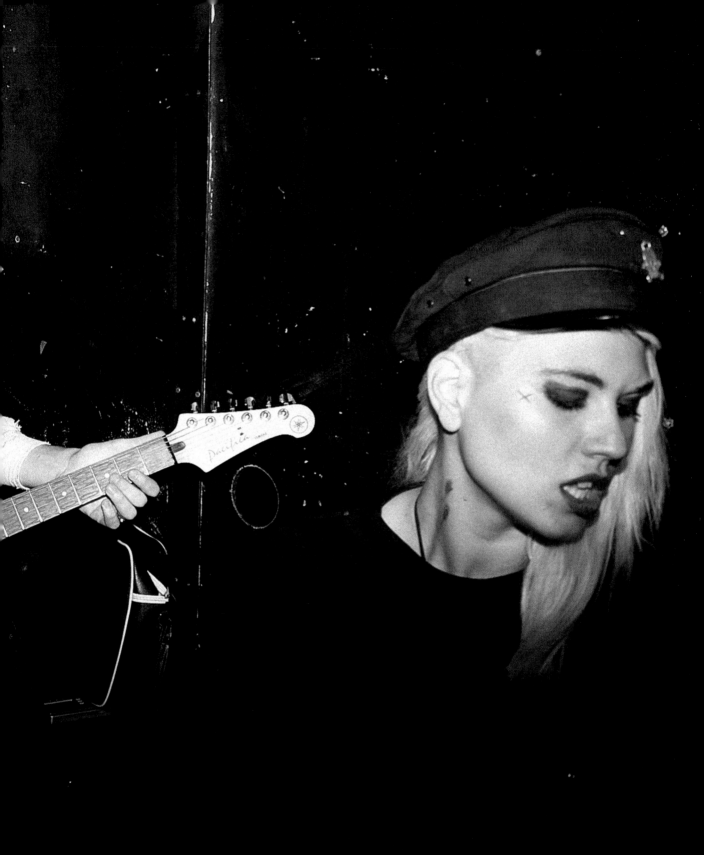

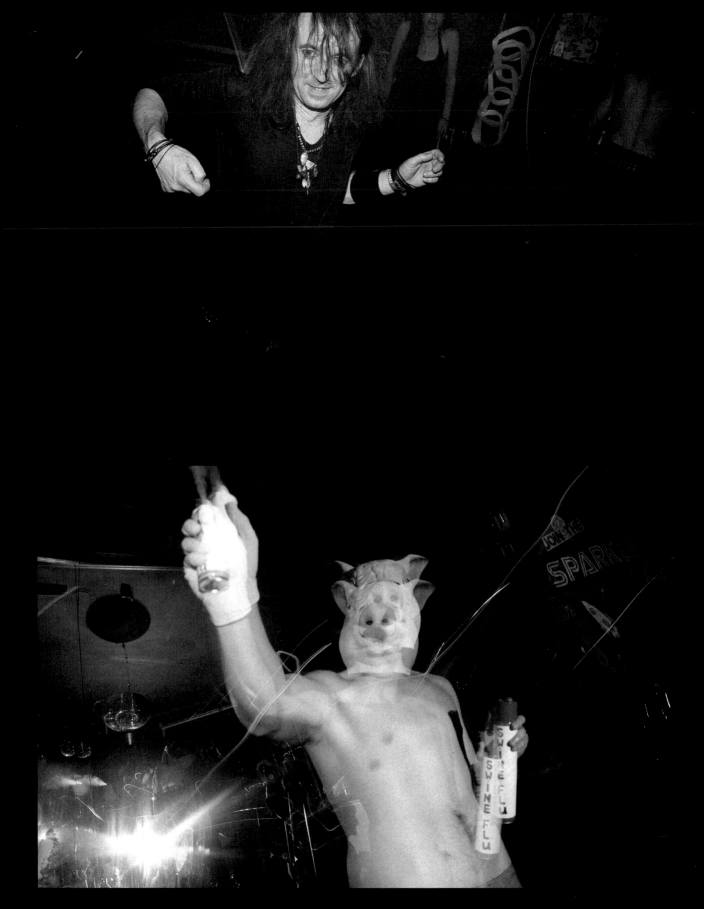

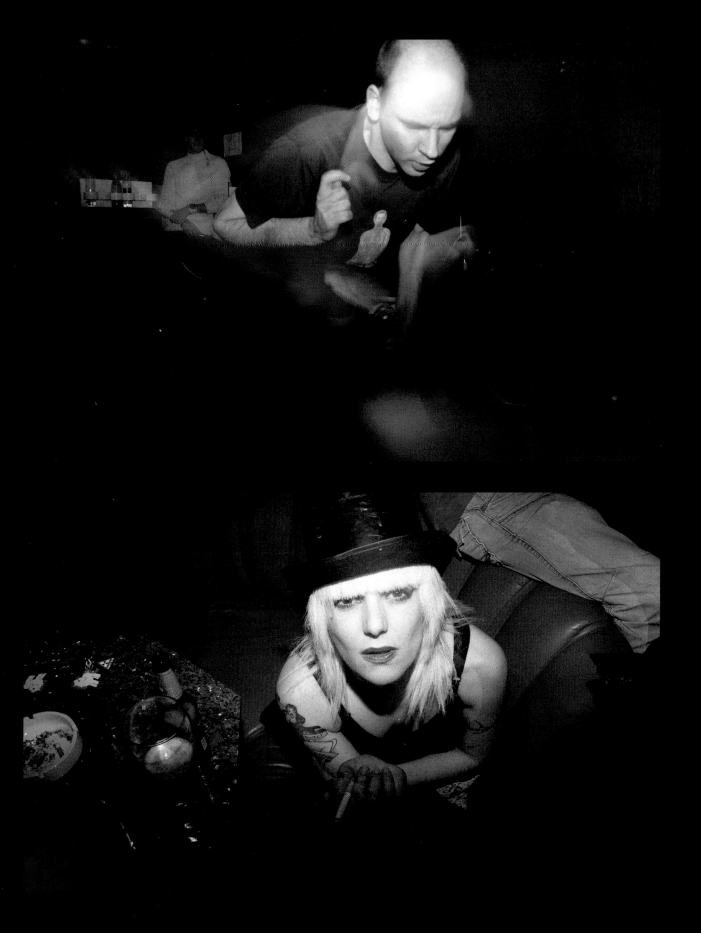

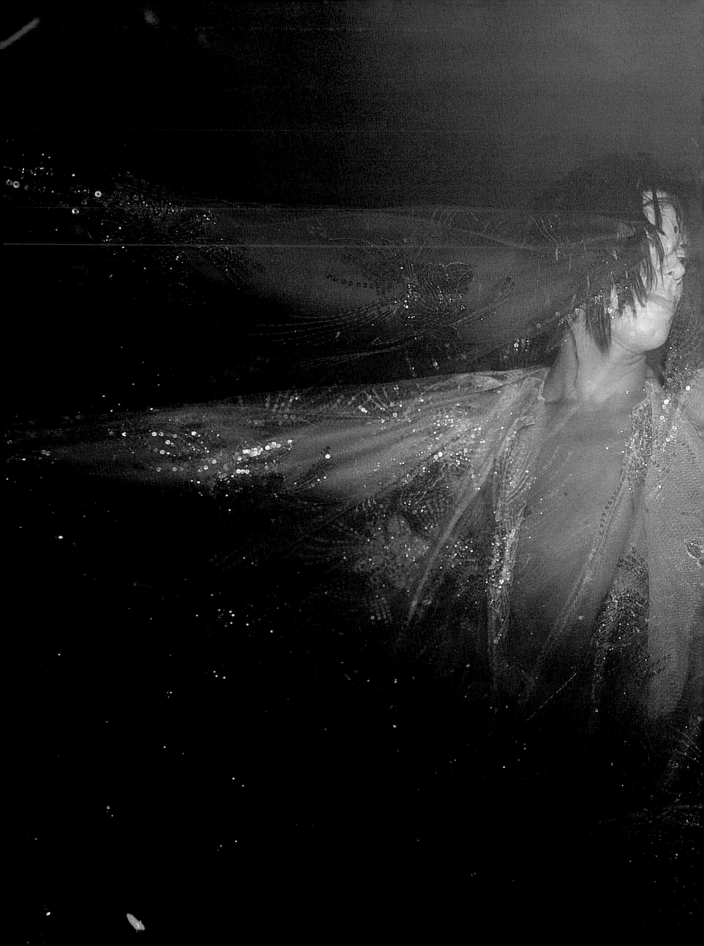

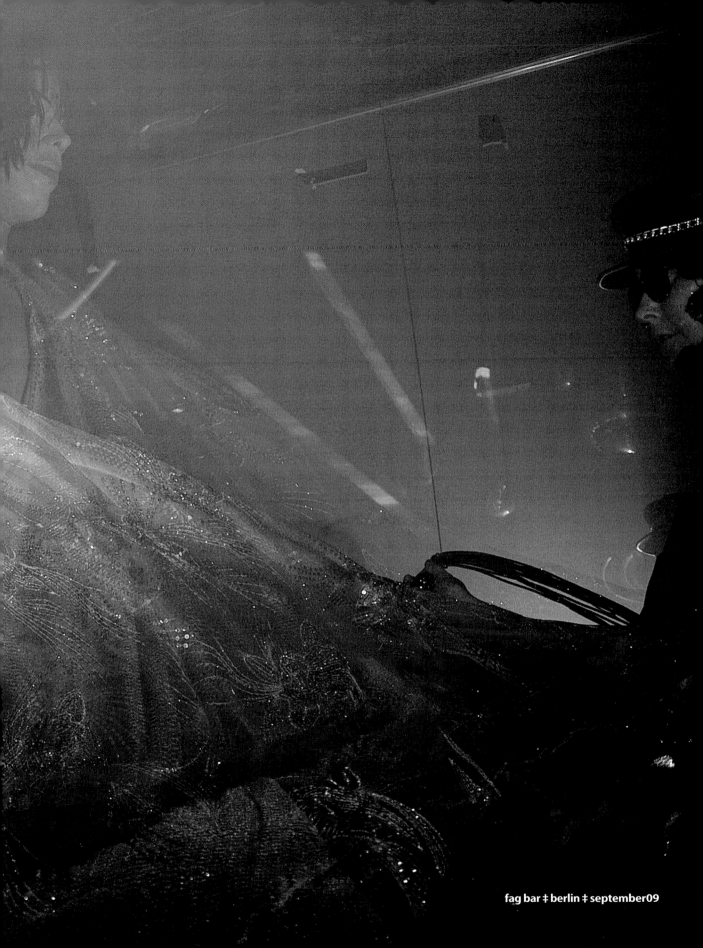

fag bar ‡ berlin ‡ september09

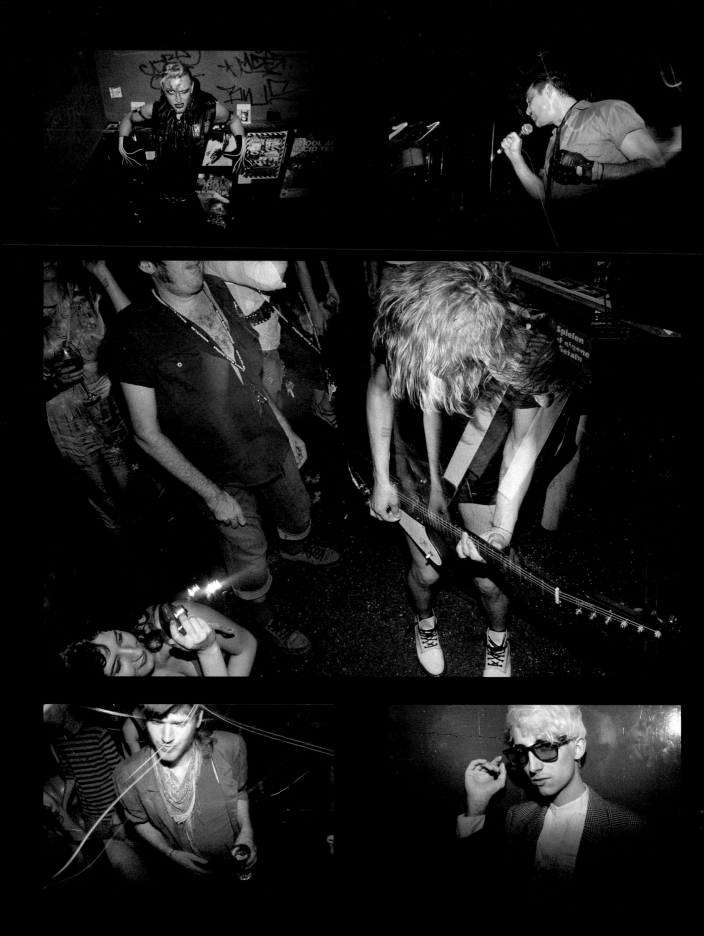

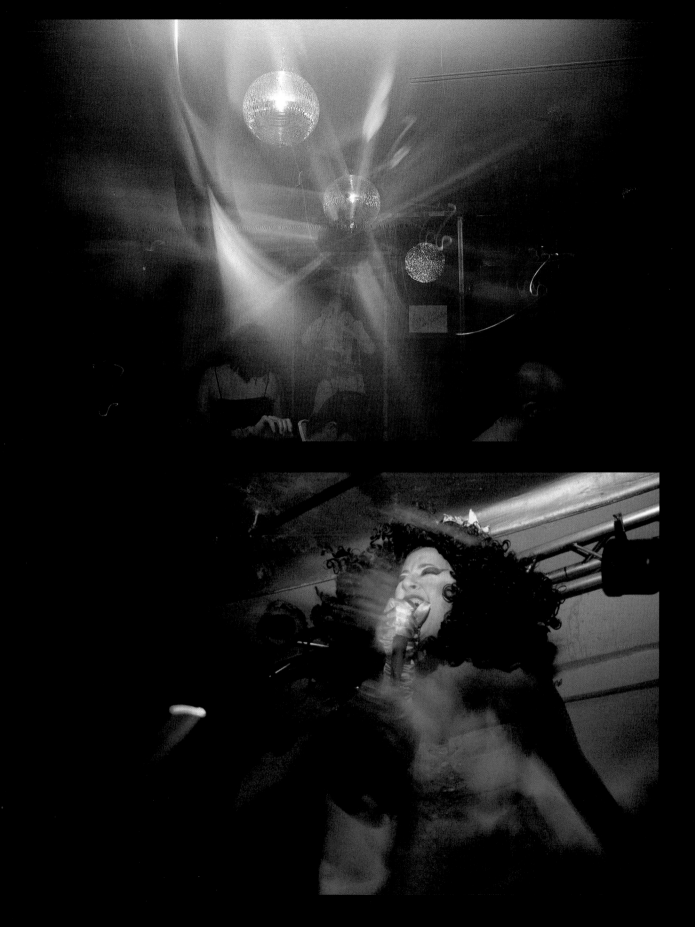

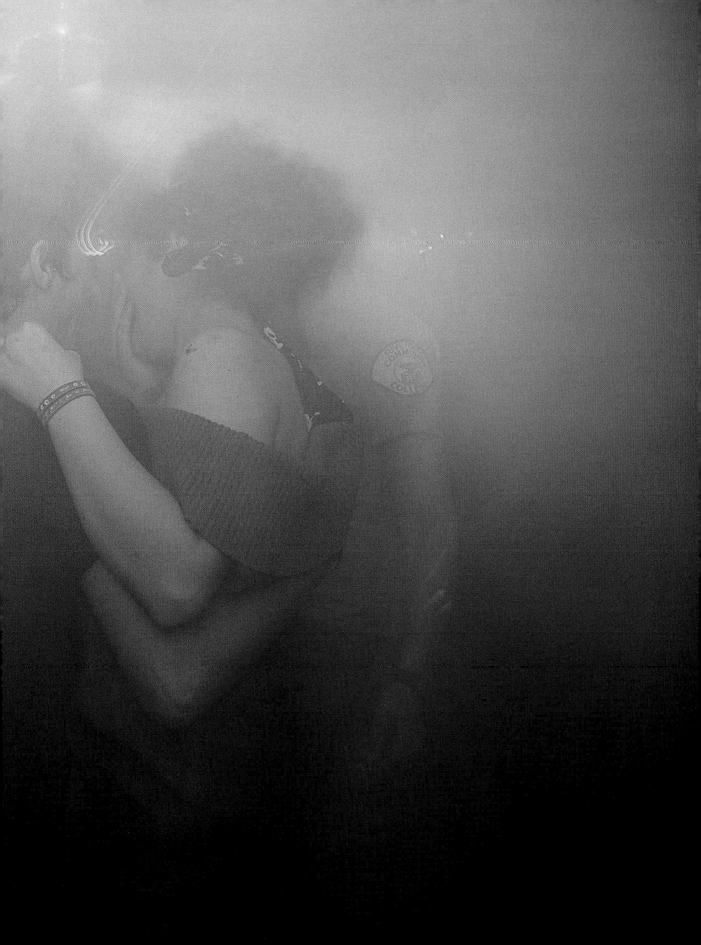

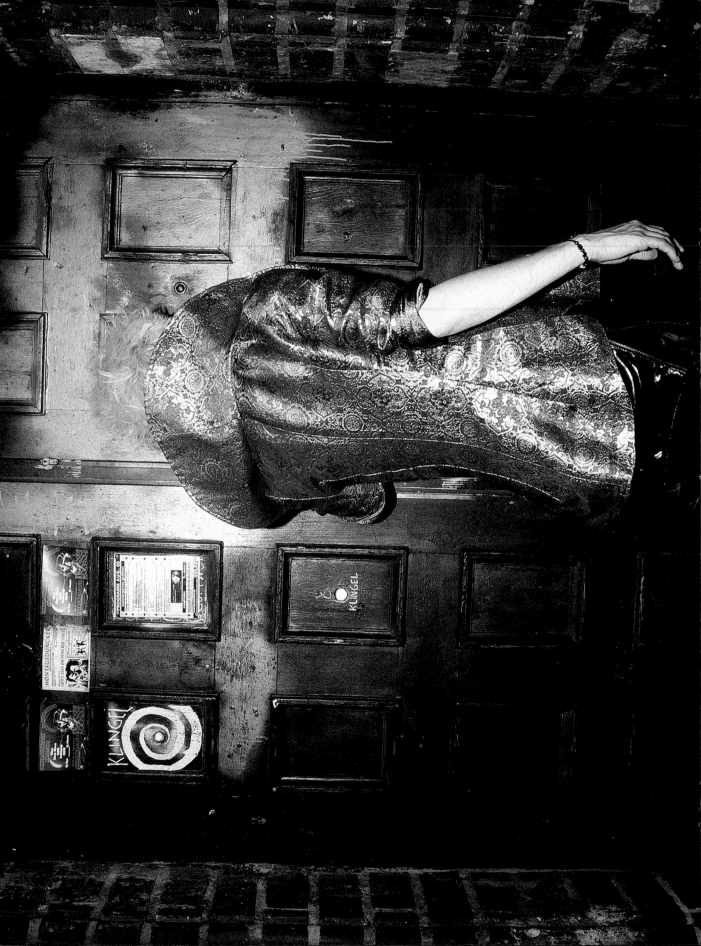

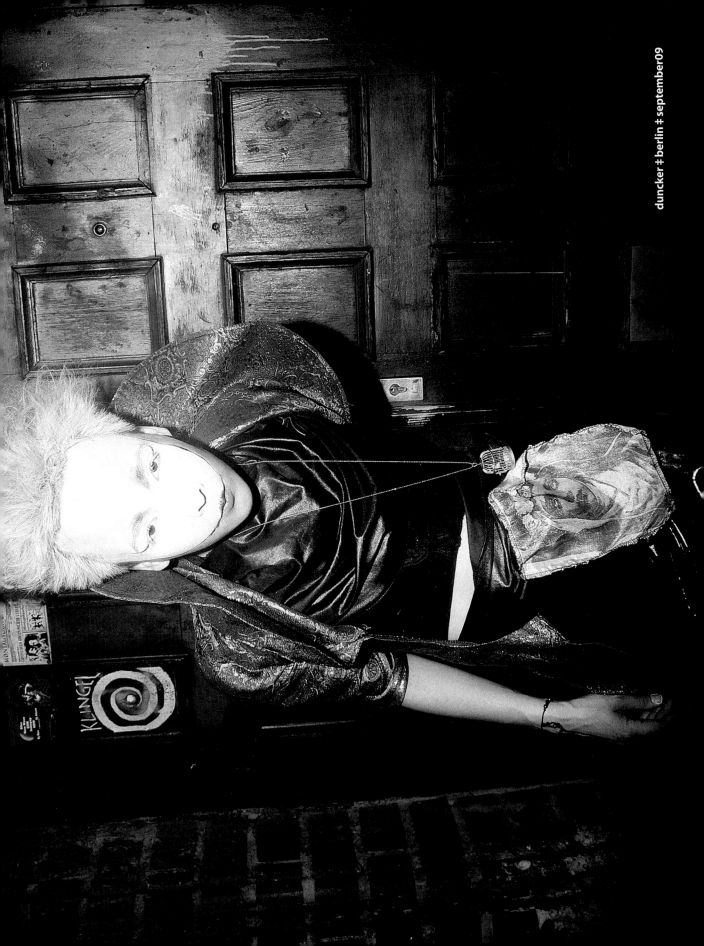

My mother. My family.
To Javier Giner,
by being first to believe in these stories.
To Chus and Ruben,
for helping me and being there at all times.
To Mr. Louis,
because without him, this book would not exist.
To my lovers.
To Absolut and orange.

A mi madre. A mi familia.
A Javier Giner,
por el ser primero en creer en estas historias.
A Chus y Rubén ,
por ayudarme y estar ahí en todo momento.
A Mr. Louis,
porque sin él, este libro no existiría.
A mis amantes.
Al Absolut con naranja.